俄國人這樣學數學

莫斯科謎題 359，與戰鬥民族一起鍛鍊數學金頭腦

The Moscow Puzzles: 359 Mathematical Recreations

波里斯 ・ 寇戴明斯基 Boris A. Kordemsky 著

甘錫安 譯

遠流出版公司

目次

英文版編者序

現在在你手中的這本書,是前蘇聯所出版過的數學謎題書中最受歡迎的。這本書於 1956 年首次出版,至今已經改版 8 次,同時也翻譯成烏克蘭文、愛沙尼亞文、拉脫維尼亞文、立陶宛文等等,光是俄文版就賣出將近 100 萬冊。而除了前蘇聯之外,這本書也在保加利亞、羅馬尼亞、匈牙利、捷克斯洛伐克[1]、波蘭、德國、法國、中國、日本,及韓國出版。

作者波里斯・寇戴明斯基於 1907 年出生,他才華洋溢,在莫斯科擔任高中數學教師。他的第一本書也是關於創意數學,書名叫《奇妙方塊》,這本書於 1952 年出版,內容在探討看來普通的幾何方塊卻具有非常有趣的特性,讀來非常好玩。1958 年,他又出版了《挑戰數學難題》,接著在 1960 年,他和一位工程師合作寫出兒童繪本《幾何幫你算算數》,書中使用大量彩色圖片,讓小朋友學到原來簡單的圖形和圖表可以用來解決算術問題。他在 1964 年又出版了《或然率理論基礎》,而 1967 年時則彙整出一本向量代數和解析幾何的教科書。但是讓寇戴明斯基在前蘇聯揚名立萬的作品,還是他所蒐集的大量數學謎題,這也不讓人意外,畢竟他的謎題如此多元有趣,每個讀者都能好好腦力激盪一下。

說實話,這本書裡的許多謎題對愛好者來說可能都很熟悉了,只是敘述方式不太一樣,尤其是讀過英國數學家亨利・杜德耐(Henry Ernest Dudeney)以及美國數學家山姆・勞埃德(Sam Loyd)作品的人。但是,寇戴明斯基從嶄新的角度呈現這些老謎題,用有趣又迷人的故事包裝,讓人再

1 捷克斯洛伐克是於 1918 年建立的歐洲國家,後來在 1993 年解體,各自成立捷克共和國與斯洛伐克共和國。本書英文版於 1972 年出版,因此書中仍稱捷克斯洛伐克。

度看到這些謎題時也能感覺愉快，而這些故事的背景恰巧又能讓讀者一窺當代俄國生活及風俗，是非常寶貴的紀錄。另外，這本書除了大家熟知的謎題之外，也有許多對西方讀者而言是新鮮的題目，有些顯然是寇戴明斯基自己創作的。

在俄國，另一位能夠與寇戴明斯基齊名的創意數學及科學家，就只有雅可夫・裴瑞曼（Yakov I. Perelman）了，他除了寫作創意算數、代數和幾何的書籍之外，也有機械、物理和天文學相關的著作。裴瑞曼作品的平裝版本至今依然在前蘇聯熱賣，但寇戴明斯基的書已經被視為俄國數學史上最傑出的謎題大全。

這本書的英文版譯者是亞伯特・派瑞博士，他是美國紐約柯蓋德大學（Colgate University）俄羅斯學系的前系主任，後來也任教於俄亥俄州的凱斯西儲大學（Case Western Reserve University）。而我身為英文版的編輯，在內容的修訂上採取了必要的彈性，例如有關俄國貨幣的問題，只要不會影響到題目本身，我都會轉換成美元；公制單位也改用英制，以及其他對國內讀者比較熟悉的單位，畢竟公制單位還是只有科學家比較常使用。對於整本書的文字，我盡量讓寇戴明斯基的敘述保持清楚簡單。原文偶爾會出現一些引用俄羅斯書籍或文章的段落或註解，如果是英文讀者無法取得的參考資料，也予以刪除。在俄文版的最後，寇戴明斯基加入了一些和數論相關的問題，因為比起書中其他問題實在太過困難、抽象（至少對美國讀者來說是如此），所以也刪除了。有幾道謎題對不懂俄文的人而言就無法解答，我便用英文的概念替換成類似的題目。

原書的插畫是由葉夫基尼・康斯坦丁諾維奇・亞古汀斯基（Yevgeni Konstantinovich Argutinsky）作畫，英文版予以保留，只做必要的調整，例如將圖中的俄文字母換成英文。

簡單來說，這本書的編輯目的是要讓廣大的英文讀者盡量能夠輕鬆讀懂，

並享受解題的樂趣，原書中 90% 以上的內容都留了下來，我們並努力讓英文版能夠忠實呈現原書的溫暖與幽默。我希望這本書能夠讓喜歡數學謎題的人享受幾個禮拜或幾個月的歡樂時光。

馬汀・嘉德納[2]

2 馬汀・嘉德納（Martin Gardner）是美國最受歡迎的數學科普作家，他沒有數學博士學位，卻能用輕鬆有趣的方法介紹數學概念，他在美國版《科學人》雜誌上的專欄〈數學遊戲〉相當受到喜愛，該專欄連載超過20 年，成為《科學人》的特色招牌。

* 中文版編者註：英文版的編輯將公制單位改為英制，中文版當然又改了回來，以符合臺灣讀者的使用習慣，與貨幣相關的問題也視情況調整為新台幣。

基本運算

　　想知道自己的頭腦夠不夠靈活，先來做些暖身操。要解決這些問題，只需要敏銳的心智以及基本的整數四則運算，再加上恆心和耐心就可以囉！

1. 觀察入微的小孩

　　一男一女兩個小學生剛完成氣象測量，坐在小山丘上休憩，剛好有一輛貨運火車在緩坡上前進，火車頭噴出大量濃煙，當時風不大，只有微風沿著軌道吹拂。

　　男孩問女孩：「我們測量的風速是多少？」

　　女孩：「每小時 30 公里。」

　　男孩說：「那我知道火車的速率了。」

　　女孩懷疑地說：「算給我看。」

　　男孩說：「妳只要仔細觀察火車的動態就行了。」

　　女孩想了一下後，對著男孩會心一笑。

　　圖中的場景就是他們看到的景象，請問火車的速率是多少？

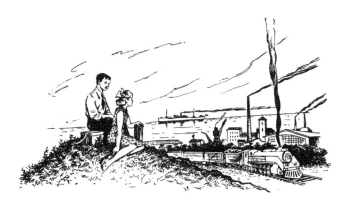

2. 石花

你聽過俄國作家巴茲霍夫（P. Bazhov）的石花童話嗎？故事裡有一位手藝精巧的雕刻匠，名字叫做丹尼拉（Danilla）。

傳說丹尼拉在烏拉爾 * 修行當學徒的時候，曾將寶石級的烏拉爾石雕刻成 2 朵枝、葉、花瓣都能拆解的花，而且拆解之後還可拼成一個圓盤。

取一張紙或卡片，照著下方的插圖畫出丹尼拉的石花，再剪下花瓣、枝和葉，看看誰最快拼出一個圓！

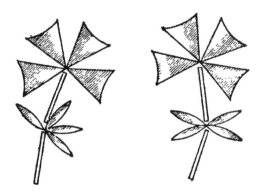

3. 乾坤大挪移

在桌上放 6 個棋子，黑白交替排成一列，如圖所示。

在棋子的左邊至少留下 4 個空位。

移動棋子，使白色棋子全部在左邊，黑色棋子全部在右邊。每次都必須移動相鄰的兩顆棋子，且順序不能更動，只要移動 3 次就能達成任務。

* 烏拉爾區（the Urals）是在俄羅斯境內西方，環繞著烏拉爾山脈的區域，處在東歐平原及西西伯利亞平原之間。

想挑戰進階題嗎？可以跳到第 94~97 題。如果沒有棋子，也可以用硬幣或自己剪紙來玩！

4. 3 步完成任務

在桌上擺 3 堆火柴，每堆分別是 11 支、7 支和 6 支。這次的任務是移動火柴，使 3 堆火柴的數量都是 8 支。移動的規則是：不管移動到哪一堆，移動支數必須與那一堆的支數相同，而且一次只能從一堆取出火柴。舉例來說，如果要把火柴放入 6 支的這一堆，就只能移動 6 支，不能多也不能少。

任務必須在 3 步內完成。

5. 數一數

數數看，這張圖裡有幾個不同的三角形？

6. 園丁移動路徑

這是蘋果園的平面圖，每個黑點是一棵蘋果樹。

園丁在蘋果園內工作路徑的規則如下：從星星開始，必須依序走過所有方塊，不論方塊內是否有蘋果樹，已經走過的方塊不可再走，不能走對角線，也不能進入 6 個斜線方塊（因為方塊內有建築物）。最後園丁發現自己又回到星星方格。

照樣畫出上圖，看看你是否能找出園丁規劃的路徑？

7.5 顆蘋果

籃子裡有 5 顆蘋果，你要如何把這些蘋果分給 5 個女孩，讓每個女孩都有一顆蘋果，而且籃子裡還剩一顆蘋果？

8. 快速思考

小房間的四個角落各坐著一隻貓，每隻貓的對面都坐著三隻貓，而且每隻貓的尾巴上又坐著一隻貓，請問小房間裡共有幾隻貓？

9. 又上又下

有個男孩把一支藍色鉛筆底端一吋塗上顏料，接著把藍色鉛筆與一支黃色鉛筆緊靠在一起，直立握住這兩支筆。黃筆不動，藍筆緊貼著黃筆向下滑動一吋，然後滑回原來的位置，接著再向下滑動一吋。如此重複向上和向下滑動各 5 次，也就是說藍筆共滑動 10 次。

假設滑動中，顏料沒有乾掉也沒有脫落，那麼來回 10 次後，每支筆沾上顏料的長度有幾吋？

10. 過河

有一支隊伍必須過河，但是橋斷了，水又很深，該怎麼辦？突然間，軍官發現岸邊有兩個小男孩在小船裡玩耍。這艘船很小，一次最多載 2 個小男

孩或 1 個軍人。最後，所有的軍人都乘船到了對岸，請問他是怎麼辦到的？

　　你可以在腦海裡解答這個問題，也可藉由棋子、火柴等物品在桌上模擬過河。

11. 狼、山羊和高麗菜

　　這個問題早在西元 8 世紀的文學作品中就出現了：

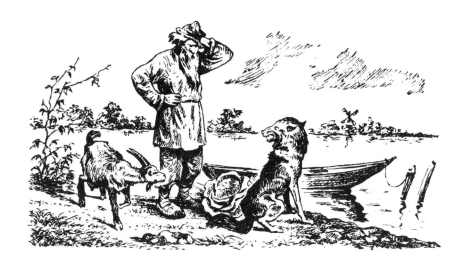

　　有個人要帶一隻狼、一隻山羊和幾顆高麗菜過河，但是他的船每次只能載著他再加上一樣物品。如果他載高麗菜過河，狼就會吃掉山羊；如果載著狼過河，山羊會吃掉高麗菜，只有他在的時候山羊和高麗菜才不會被吃掉。但是最後他還是載著物品都過河了！

　　他是怎麼做到的？

12. 去黑留白

一個長長窄窄的滑槽裡有 8 顆球：4 顆黑球在左邊，4 顆白球在右邊，且白球比黑球大一點。滑槽中央有一個突出處可以放一顆黑球或白球，而且右邊有一出口只能讓黑球出去，白球不行。

請想辦法讓所有黑球滾出滑槽。（不可以拿起來喔！）

13. 短鏈變長鏈

你知道這位工匠為何陷入深思嗎？他有 5 個短鏈要合成 1 個長鏈。

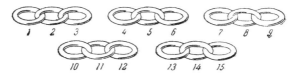

理論上，要打開第三環（操作一），再接上第四環（操作二），然後打

開第六環，再接上第七環，其餘依此類推。按照此方法接成一個長鏈需要操作 8 次，但他想操作 6 次就完成任務，幫他想想看解決之道吧！

14. 修正錯誤

12 支火柴可以組成下圖的方程式：

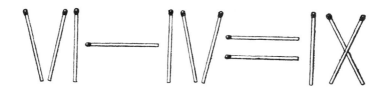

這個方程式表示 6-4=9。請移動一支火柴，使算式正確。

15. 3 變成 4（趣味題）

桌上有 3 支火柴，在不增減也不破壞的條件下，將 3 變成 4。

16. 3 加 2 等於 8（也是趣味題）

放 3 支火柴在桌上，請朋友再加 2 支火柴，使數字變成 8。

17. 3 個正方形

取 8 支木棍或火柴，其中有 4 支的長度是另外 4 支長度的一半。請利用這 8 支木棍或火柴做出 3 個相等的正方形。

18. 產量多少？

在車床工廠裡，1 顆鉛塊可以製作 1 個成品，製作 6 個成品所削下的鉛屑集中起來再融化，又可做成一個鉛塊。請問 36 塊鉛塊可以做出多少個成品？

19. 排列旗幟

蘇聯共青團建造了一個小型水力發電廠。為了慶祝落成運轉，年輕的男女共產黨員用花環、燈泡和小旗幟裝飾發電廠的四周，一共用了 12 面旗子，起先他們在發電廠的每一邊插上 4 面旗，如圖所示，但後來發現每一邊可增加到 5 或 6 面旗，請問他們如何排列？

20. 10 張椅子

在一個長方形的舞廳裡，如何沿著牆壁放置 10 張椅子，使每面牆的椅子數目都相等？

21. 維持偶數

找 16 樣物品（可以是紙片、硬幣、李子或棋子等等），將這些物品排成 4排4行，然後取走6樣物品，使每一列和每一行都是偶數。（解法不只一種。）

22. 魔幻三角（魔方陣）

三角形的頂點放了三個數字1、2、3。請在三角形的邊上放置 4、5、6、7、8、9 這幾個數字，使每邊的數字和為 17。

進階題：不事先安排頂點的數字，仿照以上方式將數字 1-9 排列在三個邊上，使每邊的和為 20。（解法不只一種。）

23. 傳球

球場上有 12 個女孩圍成一圈傳球，每個人都傳給左邊的女孩，完成一輪時朝反方向傳球。

過了一會，有個女孩提議說：「我們傳球時傳給下下一位女孩。」

娜塔莎反對，她說：「但是我們有 12 個人，這樣會有一半的人玩不到。」

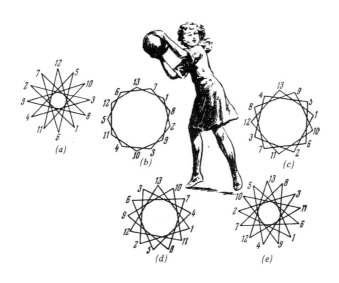

「嗯，好吧！那就跳過 2 個人吧！」

「這樣更糟，因為只有 4 個人可以玩，我們應該跳過 4 個人，傳給第 5 個，沒有其他的方式了。」

「如果跳過 6 個人呢？」

娜塔莎回答：「那跟跳過 4 個人的結果一樣，只是把球傳到相反方向。」

「如果每次跳過 10 個人，由第 11 個人接球如何？」

娜塔莎說：「這種方式我們已經玩過了！」

她們開始把每種傳球方式畫出來，而且很快就認同娜塔莎的說法是對的。除了一個個傳之外，只有跳過 4 個人（或這種方式的鏡像，也就是跳過 6 個人），才能讓每個人都參與（如圖 a）。

如果有 13 個女孩玩球，那麼無論是跳過 1 個人（圖 b）、2 個人（圖 c）、3 個人（圖 d）或 4 個人（圖 e）傳球，每個人都不會遺漏掉，如果是跳過 5 個人或 6 個人呢？畫畫看吧！

24. 一筆到底

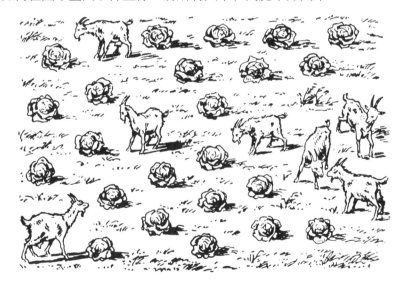

畫出排列成正方形的 9 個點。一筆到底，以 4 條直線劃過所有的點。

25. 分開山羊和高麗菜

如何在圖中畫出 3 條直線，將所有山羊和高麗菜分開來？

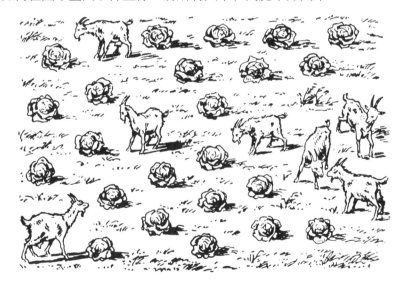

26. 兩車交會

一列火車以時速 95 公里從莫斯科直達列寧格勒，另一輛火車則以時速 65 公里由列寧格勒直達莫斯科。這兩輛火車交會前 1 小時相距多遠？

27. 漲潮 （趣味題）

　　離岸邊不遠處有一艘船，船邊掛著繩梯，繩梯共有10級，每級相距12吋，最低的一階剛好碰到水面。海面很平靜。漲潮時，海平面每小時將上升4吋，請問水面多久後會淹到繩梯頂端算來第三級？

28. 錶面

　　任務一：以2條直線劃分錶面，使每一區的數字總和都相等。

　　任務二：將錶面劃分成6區，每一區有2個數字，且數字和皆相等。

29. 破損的鐘面

　　我在博物館裡看見一個有羅馬數字的古老時鐘。鐘面的4不是常見的IV，而是老式的符號IIII。如圖所示，裂痕把鐘面分成四區，且每一區的數字總和不相等，總和為17~21之間。

　　你能否改變一條裂痕的位置但保留其他裂痕，使每一區的總和皆為20？（提示：改變的裂痕不需經過鐘面中心。）

30. 奇特的鐘

　　鐘錶匠接到一通請他外出更換時鐘指針的緊急電話。但他生病了，所以派遣學徒去完成任務。這位學徒做事很細心，檢查完畢時天色已黑。他覺得工作都已完成，很快裝上新指針，並對照自己的懷錶調整時間。當時是 6 點，所以他把長針轉到 12，短針轉到 6，收好工具就回去了。

　　過沒多久，電話響了。學徒拿起聽筒，只聽到客戶生氣地說：「你事情根本沒做好！時間是錯的！」

　　他非常驚訝，很快趕去客戶家，神奇的是，時鐘顯示的時間是剛過 8 點。他把懷錶遞給客戶看：「請對照時間，你的鐘毫秒不差。」

　　客戶只好點點頭。

　　隔天大清早，客戶又打電話來說：時鐘指針簡直瘋了，隨意亂走一通。學徒再次趕過去，時間看起來大約 7 點多一點。他對照過後也生氣了：「你在開我玩笑嗎？你的時鐘根本就沒問題呀！」

　　你知道這是怎麼回事嗎？

31. 3 顆共線

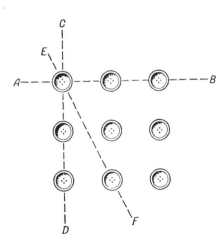

　　桌上有 9 顆鈕釦排成 3×3 正方形，當一條直線有 2 個以上（含 2 個）鈕

鈕，稱為共線。例如圖中的 AB 和 CD 有 3 顆鈕鈕，EF 則有 2 顆鈕鈕。

請問圖中有幾條 3 顆的共線和 2 顆的共線？

現在移走 3 顆鈕鈕。請把剩下的 6 顆排成 3 條共線，而且每條共線有 3 顆鈕鈕。（暫時不考慮 2 顆共線。）

32. 10 條共線

把 16 顆棋子排成 10 條共線，每條共線有 4 個棋子，做起來相當容易，但要把 9 顆棋子排成 6 條共線，每條共線有 3 顆棋子，這樣就比較難了。兩種排列方式都做做看吧！

33. 硬幣魔方

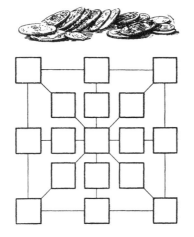

拿一張紙，把上圖放大兩或三倍畫在紙上，並準備 17 個硬幣：

20 戈比 *5 個

15 戈比 3 個

10 戈比 3 個

* 戈比（kopek）是俄羅斯貨幣單位。俄羅斯目前通用的貨幣單位是盧布（ruble），1 盧布等於 100 戈比。

5 戈比 6 個

將硬幣放在方格中，使每條線上的數字和等於 55。（雖然臺灣沒有這種幣值的硬幣，但我們可以在紙片寫下相同的數字來取代硬幣。）

34. 數字魔方

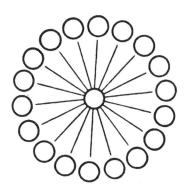

把數字 1~19 填入圓圈中，使任一通過圓心的直線上的 3 個圓圈數字總和為 30。

35. 又快又精準

以下幾個問題，你能不能答得又快又精准？

（A）一輛公車正午時從莫斯科開往圖拉（Tula）。一小時後，一位騎士從圖拉騎自行車前往莫斯科，自行車的速度當然比公車慢。當公車與自行車相遇時，哪一方距離莫斯科比較遠？

（B）哪一個比較值錢：1 磅的十元金幣還是半磅的二十元金幣？

（C）壁鐘 6 點時會敲 6 下。我對照手錶，發現第一下和最後一下間隔 30 秒，請問午夜時敲 12 下會花多少時間？

（D）三隻燕子從一個點向外飛，牠們何時會出現在空間中的同一平面？

來對答案吧！你是否掉入這些簡單題目的陷阱呢？這類題目吸引人的地方在於提醒我們思考要謹慎，以免大意失荊州！

36. 龍蝦拼圖

這個龍蝦拼圖有 17 片,請把圖形畫下來,再沿黑線剪下,把這些圖片重新排成一個圓形和一個正方形。

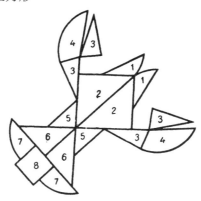

37. 書的價錢

一本書花了賣價的一半再加上 1 元,請問這本書值多少錢?

38. 好忙好忙的蒼蠅

兩位自行車騎士同時開始練騎,一位從莫斯科出發,另一位從辛菲羅波爾(Simferopol)出發。

當這兩位騎士相隔 300 公里遠的時候,我們注意到有隻蒼蠅,先從一位騎士的肩膀起飛,向前飛往另一位騎士,到達時馬上回轉。這隻忙碌的蒼蠅來來回回飛了好幾趟,直到兩位騎士碰面,最後停在一位騎士的鼻子上。蒼蠅的速率是每小時 50 公里,而每位騎士的速率是每小時 25 公里。

請問這次飛行中,蒼蠅總共飛了幾公里?

39. 旋轉對稱

請找出數字上下倒轉後依然相同的年份中距現在最近的一年。

40. 兩則笑話

（A） 有一位爸爸打電話給女兒，請她幫忙買一些旅遊用品。爸爸跟女兒說：桌上有個信封，信封內的錢足以購買所需的用品。她發現信封上寫著 98。

女兒在店裡買了價值 90 元的物品，等她要付錢時，卻發現信封裡的錢不僅沒有剩下 8 元，反而還不夠。女兒還差多少錢？為什麼？

（B） 在 8 張紙片上標出 1、2、3、4、5、7、8、9，依圖示將數字紙片放成兩行。移動兩張紙片，使兩行的數字和相等。

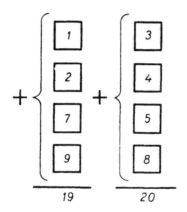

41. 我幾歲？

父親 31 歲時，我 8 歲。現在父親的年齡是我的 2 倍，我現在是幾歲？

42. 直覺

圖中有兩組數字：

123456789	1
12345678	21
1234567	321
123456	4321
12345	54321
1234	654321
123	7654321
12	87654321
1	987654321

仔細瞧一瞧：右邊的數字與左邊相同，只是上下左右顛倒。請問哪一行的數字總和比較大？（先依照直覺回答，再驗算。）

43. 速算

（A）以下這組六位數的數字，可以只用 8 秒就在腦中快速分類並算出總和，這是怎麼辦到的？

328,645

491,221

816,304

117,586

671,355

508,779

183,696

882,414

（B） 跟一位朋友說：「請任意寫出幾個四位數。我也會寫下數目相同的四位數，然後立刻把你的數字和我的數字加起來。」

假設朋友寫下：

7,621

3,057

2,794

4,518

把你的第一個數字寫在朋友的第四個數字下方。他寫 4 時就寫 5，他寫 5 時寫 4，他寫 1 時寫 8，他寫 8 時寫 1。他的 4,518 加上你的 5,481 等於 9,999。以相同的方法寫出其他數字，結果如下：

7,621

3,057

2,794

4,518

5,481

7,205

6,942

2,378

你怎麼在幾秒內知道正確的總和是 39,996 ？

（C） 再說：「任寫兩個數字，我會寫下第三個數字，而且立刻從左到右寫出這三個數字的總和。」

假設他寫下：

72,603,294

51,273,081

你應該寫什麼數字？還有，你用什麼方法快速算出總和呢？

44. 哪一隻手？

給朋友一個偶數硬幣（例如十元硬幣就是偶數）和一個奇數硬幣（例如五元硬幣），請他左右手各拿一個硬幣。

請他把右手硬幣的數字乘以 3 倍，左手硬幣數字乘以 2 倍，最後將這兩個數字相加。如果總和是偶數，那十元硬幣就在他的右手；如果是奇數，就在左手。

請解釋理由，並想出新的玩法！

45. 多少？

有個男孩的姐妹和兄弟人數一樣多，但每個女孩的姐妹人數是兄弟的一半。請問這個家庭有幾個兄弟姐妹？

46. 相同數字

在 5 個 2 中插入＋號，使總和等於 28。同理，在 8 個 8 中插入＋號，使總和等於 1,000。

47. 100

利用四則運算符號和中括號、小括號，使 5 個 1 合起來等於 100。同理，找出三種方法，用 5 個 5 表示 100。

48. 算術對決

我們學校的數學俱樂部有這個習俗：每位申請者都會得到一個簡單的題目，必須完成答題才能變成正式會員。

有一位叫做維夏（Vitia）的申請者，得到了這樣的一個陣列：

$$111$$
$$333$$
$$555$$
$$777$$
$$999$$

題目要求他用 12 個 0 取代陣列中的數字，使其總和為 20。維夏想了一會，很快寫出下列的解法：

011	010
000	003
000	000
000	007
009	000
20	20

他笑著說：「如果只用 10 個 0 取代，總和會變成 1,111。試試看吧！」

數學俱樂部會長稍微嚇了一跳，但會長不只是解答了維夏的問題，還加以改良：「不如試試只用 9 個 0，而且結果依然是 1,111？」

在爭論過程中，他們還找到了分別用 8 個、7 個和 6 個 0 取代數字，結果還是 1,111。請找出這 6 種變化型的解法。

49. 加到 20

4 個奇數相加等於 10 的方法有下列 3 種：

1+1+3+5=10；

1+1+1+7=10；

1+3+3+3=10。

即使改變順序，結果依然相同。

現在請你找出 8 個奇數加起來等於 20 的解。解法共有 11 個，你要有系統化的方法來解題，才不會亂掉。

50. 幾種路徑？

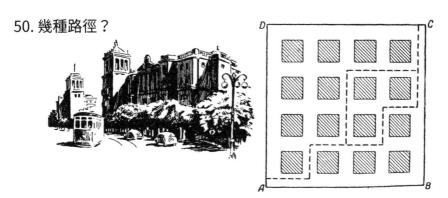

在數學俱樂部裡，我們畫出了這個城市的 16 個街區。從 A 畫到 C，只能向上和向右行進，請問共有幾種路徑？

當然，不同的路徑可能會有如圖所示的重合部分。

「這問題可不簡單，我們已經找出 70 種不同的路徑，這樣算解完了嗎？」我們該告訴這群學生什麼答案呢？

51. 排列數字

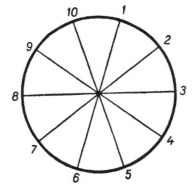

如圖所示，1~10 依序分佈在五條直徑的端點。只有一組相鄰兩數的和等於對面相鄰兩數的相加，如：

10+1=5+6。

其他則否，如：

1+2 ≠ 6+7；

2+3 ≠ 7+8。

重新排列數字，使兩兩相對的和皆相等。此題不只一個解，那共有多少個基本解？又有多少變化題呢？（不包含簡單旋轉的變化類型。）

52. 殊途同歸

我們知道在兩個 2 之間的符號不論是加號或乘號，結果不會改變：2+2=2×2。三個數之間也很容易得到 1+2+3=1×2×3 的關係。

現在請試著找出四個數和五個數之間的相似關係式。

53. 99 和 100

在數字 987654321 之間，應該放多少個加號、應該放在哪裡，總數才會是 99 ？

解法有 2 個，但是能找到一個已經相當不簡單了。有了上題的經驗後，將有助你找出在 1234567 之間放置加號的數量和位置，使總和為 100。

54. 棋盤拼圖

一位微醉的棋士把他自己的紙板棋盤剪成 14 塊，如圖所示。想和他下棋的朋友，得把散開的棋盤碎片先拼回原狀，才能和他對戰。

55. 搜索地雷

有位陸軍上校要一群軍校實習生解答一個謎題，他指著野戰地圖說：「有兩位工兵拿著地雷探測器掃描這個區域，要找出敵軍的地雷並拆除。他們必須檢查圖上每個正方形區塊，但中心處有小池塘不用檢查。他們可以沿水平和垂直方向前進，但不能走對角線，而且每次只能有一個工兵走進一個正方形區塊。第一位工兵從 A 走到 B，另一位工兵從 B 走到 A，請畫出讓每位工兵經過方塊數量相同的路線。」

你也能解決上校的謎題嗎？

56. 兩支一組

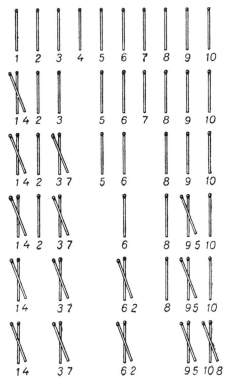

10 支火柴排成一列，我可以將它們分成 5 對，每次只移動一支火柴，使火柴越過 2 支火柴，放在第 3 支火柴上，如圖所示。

請在 10 步內完成並寫下過程，試著找出其他解。

57. 三支一組

15 支火柴排成一列。使火柴變成三支一組，共 5 組。移動方法類似第 56 題，但這次每一步要越過 3 支火柴。

58. 停擺的時鐘

我唯一的計時器就是壁鐘，有一天我忘了上發條，鐘停止不動。我朋友的手錶總是準時，有一天我去拜訪他，聊了一下，然後回家。後來我做了簡單的計算，就把時間調整好了。

我沒有手錶，也無法測量從朋友家回到自己住家所花的時間，那我是怎麼辦到的？

59. 加減魔力

1 2 3 4 5 6 7 8 9 = 100

在上述左邊算式中插入 7 個加號和 1 個減號，可得唯一正確解如下：

1+2+3–4+5+6+78+9=100。

如果改成 3 個加號和 1 個減號，答案會是什麼呢？

60. 司機的困惑

一輛轎車的里程表上顯示 15951 英里。司機注意到這個數字是一個回文，意思是正讀和反讀的數字一樣。

司機自言自語說：「真神奇啊！要再次看到這樣的現象，一定還要很長一段時間。」然而 2 小時後，里程表上又出現一個新的回文。

這輛車在 2 小時內到底開多快？

61. 齊姆良斯克水力發電廠 *

　　聲名遠播的齊姆良斯克水力發電廠委託一家工廠趕工製作測量設備。這家工廠擁有總共 10 人的優秀團隊：主管 1 名，他是經驗豐富的老手，再加 9 位建教合作學校的應屆畢業生。這 9 位年輕工人每人每天可生產 15 套設備，主管生產的數量比 10 人平均生產的數量再多 9 個，請問這個團隊一天可生產多少套設備？

62. 使命必達

　　集體農莊負責運送穀物到國家主管機構，管理中心要求貨車早上 11:00 準時送達國家主管機構。如果貨車時速是 50 公里，可以在早上 10:00 到達，比預計時間提早 1 小時；如果貨車時速是 30 公里，就要中午 12 點才能到達，比預計時間晚 1 小時。

　　請問國家主管機構到集體農莊有多遠？貨車速度要多快才能剛好在早上 11:00 到達？

63. 搭車渡假

　　兩位女學生正搭電聯車前往鄉間別墅。

　　有一位女學生對同伴說：「我發現每隔 5 分鐘，就有一輛反向的渡假火車經過我們，妳想，如果兩方向的車速相同，1 小時內會有多少輛渡假火車到達市中心呢？」

　　同伴說：「當然是 12 輛啊！因為 60÷5=12」

　　女學生不同意同伴的答案。你認為呢？

* 齊姆良斯克水力發電廠（Tsimlyansk Hydroelectic Station）位於齊姆良斯克水庫，這座水庫於 1952 年落成，引俄羅斯西南方的頓河（Don River）之水建造成人工湖，用來發電及灌溉。

64. 一到十億

著名的德國數學家卡爾 · 弗里德里希 · 高斯（Carl Friedrich Gauss）9歲時，老師要他把整數 1~100 的和算出來，他很快就推算出 1+100、2+99……等等依此類推，得到 50 組的 101，答案就是 50×101=5050。

依照此概念，請算出 1~1,000,000,000 的整數中所有位數的和。注意，是數字中的位數，而非數字本身的總和。

65. 足球迷的惡夢

有位足球迷因為他最愛的球隊敗北而沮喪，導致睡不安穩。在夢裡，一位守門員在空無一物的房間裡練球，不斷對牆壁拋球又接球。

但是守門員卻愈變愈小，最後變成一個乒乓球，而足球變成一個巨大的鑄鐵球，瘋狂地繞圈圈打轉，試圖壓扁拼命飛奔的乒乓球。

在球不落地的情況下，乒乓球能找到安全處所嗎？

運用分數和十進位

接下來的問題必須用到分數和十進位的技巧。如果你還沒學過這些概念，請跳過這節，直接進入第二章。

66. 我的手錶

我在美麗的俄國四處旅遊時，發現自己身處在一個日夜溫差非常大的地方。這也影響到我的手錶。黃昏時，我的手錶快了 $\frac{1}{2}$ 分鐘，但在黎明時，卻又慢了 $\frac{1}{3}$ 分鐘，也就是說，每過一天，手錶只快了 $\frac{1}{6}$ 分鐘。

五月一日早上，我的手錶是準確的，到哪一天會快 5 分鐘呢？

67. 樓梯

一棟房子有 6 層樓，每層高度一樣，走到六樓是走到三樓的幾倍高？

68. 數字謎題

2 和 3 之間該放什麼樣的數學符號，才能產生一個數字既大於 2 卻又小於 3？

69. 有趣的分數

如果把 $\frac{1}{3}$ 這個分數的分子和分母都加上分母數字 3，其值會是原來的兩倍。

用相同的方法，找出把分母數字分別加入分子和分母後，會使值變為三倍的分數；同理，再找出使值變為四倍的分數。

70. 某個數

$\frac{1}{2}$ 是某個數的 $\frac{1}{3}$，請問這個數是多少？

71. 上學路線

鮑里斯每天早上走路上學，走到全程的 $\frac{1}{4}$ 時會經過拖拉機工廠，而走到全程的 $\frac{1}{3}$ 時會經過火車站。他走到拖拉機工廠時的時間是 7:30，走到火車站時是 7:35。請問鮑里斯何時離開家？何時到學校？

72. 體育場

體育場跑道邊有 12 面等距離的旗子，跑者從第一面旗開跑。

有一位跑者起跑後第 8 秒跑到第 8 面旗子。如果速率均等，請問到達第 12 面旗時需要多少時間？

73. 省時嗎？

奧斯塔要從基輔（烏克蘭首都）回家，前半段先騎腳踏車，時速是走路的 15 倍，後半段則跟牛隊一起走，時速只有走路的一半。

如果全程步行回家，會比較快嗎？快多少？

74. 鬧鐘

有一個不準的鬧鐘每小時慢 4 分鐘，3 小時半前已經調整成正確時間。現在有另一個準確的時鐘，顯示中午 12 點。

至少需要多少分鐘之後，這個不準的鬧鐘會顯示中午 12 點？

75. 大片取代小片

在蘇聯機械工業裡，標記員專門在金屬上劃線做記號，然後再沿著這些線條割取所需的形狀。

標記員必須將 7 個等大的金屬片分給 12 個工人，而且每個工人拿到的金屬都一樣多。他不能只是簡單劃分成 12 等份，這樣會產生太多小碎片，那他

應該怎麼做呢？他想了一會，找到了比較便利的方法。

後來他依樣畫葫蘆，輕輕鬆鬆將 5 片分給 6 個工人，13 片分給 12 人，13 片分給 36 人，26 片分給 21 人。

請問他使用的方法是什麼？

76. 一塊肥皂

如果你放一塊肥皂在天平的秤盤上，而另一端秤盤放 $\frac{3}{4}$ 塊肥皂再加 $\frac{3}{4}$ 磅的物體，天平恰好平衡。

請問一塊肥皂有多重？

77. 算術謎題

（A）找出以兩個數字所能得出的最小正整數。

（B）「37」可用五個 3 來表示：$37=33+3+\frac{3}{3}$

請找出其他表示方法。

（C）以 6 個相同的數字得出 100。（可能的解不只一個。）

（D）使用五個 4 得出 55。

（E）使用四個 9 得出 20。

（F）「$\frac{1}{3}$」可使用 7 支火柴表示，如下圖所示。你能在不增加也不移動火柴的情況下，使這個分數變成 $\frac{1}{3}$ 嗎？

（G）使用 1、3、5、7 各三次以及加號得出 20。

（H）由 1、3、5、7、9 及加號組成的兩個數之和等於由 2、4、6、8 及加號所組成的兩個數之和。請找出這四個數各是多少。請記住每個數字只能使用一次，也不能使用假分數。

（I）找出相乘和相減所得結果相等的兩個數。這樣的組合多不勝數，它們是怎麼形成的？

（J）使用數字 0~9 組成兩個相同的分數，而且兩者的和等於 1，而且每個數字只能使用一次。（可能解有好幾個。）

（K）使用數字 0~9 組成兩個帶分數（一個整數加上一個真分數），每個數字只能使用一次，使其和等於 100。（解答有好幾個。）

78. 骨牌分數

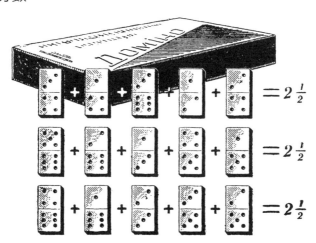

把一副骨牌中的雙牌（牌上兩邊的數字相同）和包含一個空白的牌取走，用剩下的 15 張骨牌當成分數，如下圖所示排成三列，每列加起來都是 $2\frac{1}{2}$。

請把這 15 張骨牌重新排列成三列，使每列的總和等於 10。（可使用 $\frac{4}{3}$、$\frac{6}{1}$、$\frac{3}{2}$ 等假分數。）

79. 米夏的貓咪

年輕的米夏每次看見走失的小貓，就會帶回家養。他家裡總是養了一群小貓，但因為怕被嘲笑，所以他不願告訴別人共有幾隻貓。

有人問：「你現在共有幾隻貓？」

他回答：「不多，總數的 $\frac{3}{4}$ 加上 $\frac{3}{4}$ 隻，就是我養的總數。」

友人以為他在開玩笑，但他真的回答了這個問題，而且答案很簡單。

80. 平均速率

一匹沒有載重的馬以時速 24 公里跑了一半的路程；跑另一半路程時有載重，時速只有 8 公里。請問全程的平均速率是多少？

81. 睡著的乘客

一位乘客搭乘火車前往目的地，在半途時睡著了。他醒來時剩餘的路程是他睡著時行進路程的一半，請問他睡著時行進的路程佔全部路程的幾分之幾？

82. 火車有多長？

一列時速 70 公里的火車與另一列時速 60 公里的火車交會。第一列火車上的乘客看第二列火車通過眼前時總共花了 6 秒鐘。請問第二列火車有多長？

83. 自行車騎士

自行車騎士騎到全程的 $\frac{2}{3}$ 時，輪胎突然爆胎，於是走路走完後半程。已知走路所花的時間是騎自行車的時間的 2 倍，請問他騎車的速率是走路的幾倍？

84. 趕上進度

弗洛帝和柯斯提亞是金工學校的學生，正在使用車床工作。指導老師交代他們製作一批金屬機械零件。他們想同時提前完工，但過了一段時間，柯斯提亞完成的數量只有弗洛帝未完成數量的一半，而弗洛帝未完成的數量是已完成的一半。

請問柯斯提亞必須比弗洛帝快多少倍才能在相同時間內完成工作？

85. 誰說的對？

瑪莎想算出三個數的乘積，以便計算土壤體積。

首先，瑪莎將第一個數正確乘上第二個數，所得的積再乘上第三個數。但在過程中，她發現第二個數字寫錯了，比原來大 $\frac{1}{3}$。瑪莎不想重新計算，她認為只要把第三個數減去 $\frac{1}{3}$ 就沒問題了，因為第三個數和第二個數相等。

然而瑪莎的女同學說：「妳不應該這樣算！因為這樣差了 20 立方碼。」

瑪莎問：「為什麼？」

究竟是為什麼？土壤的正確體積是多少？

86. 三片吐司

媽咪在小平底鍋裡烤可口的吐司，煎完一面，就要翻面繼續烤，每一面需要烤 30 秒。可是小平底鍋一次只能烤兩片吐司，請問媽咪如何在 1 分半的時間內烤完三片六面吐司，而不需要 2 分鐘？

87. 機智的鐵匠

那年夏天，我們穿梭在喬治亞共和國的大街小巷，所經歷的事可編撰出許多不尋常的故事，觀看舊時代的舊東西經常讓人靈感源源不絕。

有一天，我們來到一座老舊孤立的高塔。團隊中有一位數學系學生，創作了一個有趣又刺激的故事：

三百年前，這裡住著一位心臟有病又自大的男爵，他有個適婚的女兒叫做姐莉楚，男爵已允諾將她許配給鄰居富豪，但是她已經心有所屬，愛上了一位普通鐵匠哈秋。這對小情侶試圖遠走高飛，但最後還是被捉到了。

　　男爵很生氣，決意隔天處置他們，於是男爵將他們鎖在這座廢棄未完工且陰沉的高塔裡，除了她們倆之外，幫助這對小情侶逃亡的小僕人，也被鎖在這裡。

　　哈秋冷靜觀察四周，爬到塔最高的地方，並放眼往窗外看去，他知道從此處跳下去必死無疑。幸運的是，他看見一條繩子懸掛在窗邊，是當時的石匠遺留下來的。這條繩子穿過牆壁窗戶上方生鏽的滑車，繩子兩端都綁著空籃子，這些空籃子是當年石匠用來搬運磚塊和瓦礫的工具。哈秋知道如果一端比另一端多 4.5 公斤，那麼重的一端會漸漸下降到地面，而輕的一端會上昇到窗戶。

　　哈秋仔細衡量兩位女孩，他猜姐莉楚可能重 45 公斤，女僕大概重 36 公斤，而他自己將近 80 公斤，為了能順利逃離，他檢視塔裡的每一處，找到 13 個分開的鐵鏈環，每個鍊環重 4.5 公斤，現在他們這三個囚犯都成功到達地面，而且任何時刻，下降籃子都比上升籃子重 4.5 公斤，他們是怎麼逃離的？

88. 貓和老鼠

　　小貓波樂決定小睡一會。夢裡的自己被 13 隻老鼠圍繞著，其中 12 隻灰色，1 隻白色。他聽到主人對牠說：「波樂，每一次，你都要依同方向吃掉第 13 隻老鼠，而且最後一隻必須是白老鼠。」

　　請問波樂應該先從哪一隻老鼠下手？

89. 放生

夏令營結束時，孩子們決定把捉到的 20 隻小鳥放生。

輔導員提出建議：「將鳥籠排成一列，從左數到右，每次數到第 5 個鳥籠時，就放生一隻。每放一隻，就從頭數，剩下的 2 隻可以帶回市區。」

大多數的小孩並不在乎哪隻小鳥能帶回市區，可是坦雅和亞力很想帶走白紋鳥和畫眉鳥。當他們幫忙將鳥籠排成一列時，他們還記得第 88 題貓吃老鼠的順序排列，所以他們會怎麼安排這兩個鳥籠的位置呢？

90. 火柴上的硬幣

準備 7 支火柴棒和 6 枚硬幣。如圖所示，將火柴棒放在桌上排成星形。任選一支火柴棒當起點，順時針數到第三支火柴，在火柴頭上放一枚硬幣。接著再任選一支沒有硬幣的火柴棒當起點，繼續依順時針方向數到第三支火柴，在火柴頭上放置硬幣。不論火柴棒頭上是否有硬幣，都要算在內。

你能在火柴棒頭上最多只有一枚硬幣的情況下，將 6 枚硬幣都放在火柴棒上嗎？

91. 會車

一輛貨運火車由一個火車頭和 5 節車廂組成，正停靠在小火車站，火車站旁有一道岔支線，可容納一個火車頭和兩節車廂。現有一輛旅客列車快進站，請問他們如何讓路？

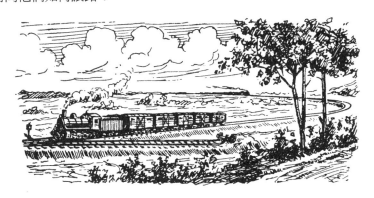

92. 彆扭女孩過河

這個問題在幾世紀前就已有人討論。題目是這樣的：3 對父女出外遊玩，在小河邊相遇要過河，一艘船一次可以載 2 位。過河本是一件簡單的事，但是不論在岸上或在船上，除非自己的父親在身邊，否則女孩們都不願跟陌生父親同在一處，這些女孩都會划船，那他們該如何過河呢？

93. 第 92 題的進階版

這 6 個人都過河後，他們都好奇：

（A）如果把條件改成 4 對父女，一次最多載 3 個人，該如何安排呢？

（B）船依然最多只能載送 2 位，但兩岸之間多了一座島嶼作為中繼站，請問又該如何安排才能將 4 對父女送到彼岸？

94. 跳棋

　　將 3 個白棋放在圖中 1、2、3 的位置，三個黑棋放在 5、6、7 的位置。利用跳棋的方式將白棋移動到黑棋的位置，反之亦然。若有需要，可將棋移到 4 號空白處，此題需移動 15 次。

95. 黑白棋

　　取 4 黑 4 白的棋子（也可以用硬幣，拿 4 個十元和 4 個一元），放在桌上，依照白黑白黑的順序排成一列，其中一端留下 2 個棋子的空白空間，移動 4 步後，黑白棋會各自分在兩邊。

　　移動順序不變，將兩顆相鄰棋子移至空白處，才算完成任務。

96. 黑白棋進階題

　　上一題移動 8 個棋子需要 4 步，請用相同規矩，找出 10 個棋子 5 步，12 個棋子 6 步，14 個棋子 7 步的方法。

97. 黑白棋歸納法

　　根據第 95 和 96 題，你能歸納出 2n 個棋子 n 步的一般通則嗎？

98. 撲克牌排序

　　從撲克牌裡抽出 A~10，將 A 正面朝下放在桌上，將 2 放在手上牌的最下方，接著將 3 正面朝下放 A 上，4 放在 2 下方，其餘依此類推，直到所有的牌放在桌上為止。可以想見，桌上的並未按照順序排列。

　　請問經過這樣的程序後，從上到下的排序應該是什麼呢？

99. 排列謎題

（A）將 12 個棋子（可用硬幣或紙片取代）排成正方形方框，每邊 4 個棋子，試著改變位置，使每邊有 5 個棋子。

（B）將 12 個棋子排成三列垂直和三列水平，且每一列都要 4 個棋子。

100. 神奇盒子

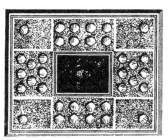

米夏從克里米亞夏令營帶回一個漂亮的小盒子送給妹妹愛若琪卡，妹妹還沒到學校上學，但已經會數到 10，她很喜歡這神奇盒子，因為不管怎麼數，每邊都有 10 顆貝殼。

有一天，媽媽在清理盒子的時候，不小心弄壞了 4 個貝殼。

米夏說：「還好，不算太糟！」

他將幾顆貝殼脫膠重黏，使得表面每一邊的個數和還是 10。

幾天後，盒子不小心掉到地上，又損失了 6 顆貝殼，米夏只好再重新調整貝殼的位置，雖然不全然對稱，但他的寶貝妹妹還是可以像往常一樣，快樂數數，而且每邊總和還是 10。請問米夏是如何安排的？把兩種情況都列出來。

101. 勇敢的駐軍

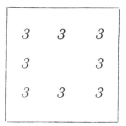

勇敢的駐軍正在打雪仗，總司令將兵力排成如下的方框（中心的正方形表示駐軍總兵力是 40 人），每邊要塞都有 11 位男孩駐守防禦。前四回合，每次都會損失 4 名兵力，直到最後一戰，也就是第五回合，損失兩名兵力，不論如何，每邊的要塞都會補齊 11 位，請問總司令每次都如何安排人力駐守要塞？

102. 霓虹燈

3	3	3
3		3
3	3	3

有位技工正在安裝電視廣播室的霓虹燈管。首先，他在房間角落和周邊各裝上 3 盞燈（如圖所示），共有 24 盞燈。爾後，為了調整燈光效果，加了

4 盞燈；不夠，又再加 4 盞燈，陸續嘗試了 20 盞和 18 盞燈的效果。然而，不管幾盞燈，每面牆的燈數都是 9 盞，請問他是如何設計的？還有其他數量的設計嗎？

103. 實驗兔

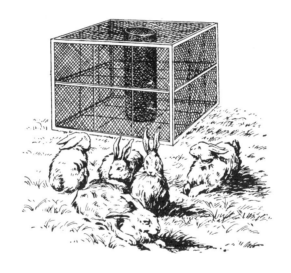

某個研究單位有個特殊的兔籠，共有 2 層，每層有 9 個區域。上下 2 層各有 8 隻兔子，共佔據 16 個區域。（中間兩個區域作為設備安置的地方。）

本實驗有 4 個條件：

1. 所有 16 個區域都必須有兔子。

2. 每個區域都不能超過 3 隻兔子。

3. 最外層的每一邊都必須有 11 隻兔子（包括上下 2 層）。

4. 上層兔子的總數量是下層兔子的 2 倍。

雖然研究單位收到的兔子數量比原先預期的少 3 隻，他們還是照既定的條件安置兔子。原本期望的兔子有多少？有幾隻送到？如何安置兔子呢？

104. 節慶籌備活動

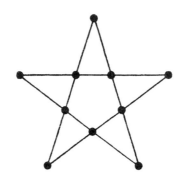

前五個問題都牽涉到物件的排列，不論是三角形或正方形的邊，即使總數改變，其邊的總和依然相等。前幾題中，我們都把角落的物件歸屬於兩邊，此題也可同等處理兩線的交點。

以籌備節慶照明的例子來說明：將 10 個燈泡排成 5 列，每列都有 4 個燈泡的裝飾，其解如圖五點星形所示：

讓我們來破解相似題吧！請試著找出對稱解：

（A）12 個燈泡排成 6 列，每列 4 個燈泡。（不只一解。）

（B）13 盆桂花樹排成 12 列，每列 3 盆。

（C）有一三角形陽台如圖所示，園丁原本種了 16 棵玫瑰花，排成 12 列，每列 4 棵玫瑰花，現在他將玫瑰花改種在準備好的花壇，要將 16 棵玫瑰花，改成 15 列，每列 4 棵玫瑰花，請問該如何安排？

（D）25 棵樹排成 12 列，每列 5 棵樹。

105. 橡樹造景

27 棵橡樹排成六點星形，共 9 列，每列 6 棵橡樹，這樣的景象很美，但不符合橡樹的成長環境。橡樹專家將橡樹重新排成獨立的三區，因為橡樹喜歡頭頂有日照，但四周也要有綠地。就如同俗話所說的，橡樹喜歡穿大衣不愛戴帽子。

請依照橡樹專家的條件，將 27 棵橡樹重分成三群，但依舊排成九列，每列 6 棵橡樹。

106. 幾何遊戲

（A）如圖所示，將 10 顆棋子（或硬幣、鈕釦等）放在桌上排成 2 列，每列 5 顆棋子。從第一列移動 3 顆棋子，第二列移動 1 顆棋子，其餘不動，而且在移動的棋子不疊在其他棋子的情況下，請排成 5 列，每列 4 顆棋子的圖形。（注意不一定要對稱圖形。）

這裡列出 5 個如圖所示的參考解，每一解的圖形都不同，除此之外，其實還有很多解。我們可以選擇相同棋子，移動方式不同（如圖 a 和 d）或者移

動不同棋子，而得不同的圖形。光是移動棋子就有 50 種選擇，因為移走第一列三個棋子有 10 種方法，移走第二列一個棋子的方法有五種，兩者相乘等於 50。

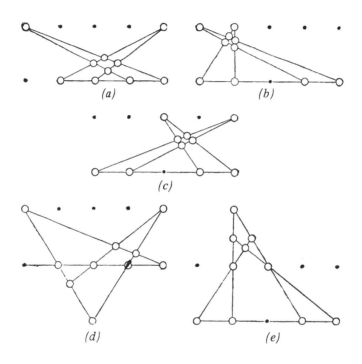

我們可將這發展成比賽遊戲：每位參賽者面前放 10 個棋子並排成 2 列，要求每位參賽者各自移動 4 個棋子（3 個來自第一列，1 個來自第二列），排成 5 列，每列 4 個棋子的圖形。排好後，比較解答本，如果與解答有相同圖案，得 1 分；如果得到獨特的圖案，得 2 分；時間內未完成者，則 0 分。

我們可以發展成紙上遊戲，允許每列各移 2 兩個棋子，也可允許棋子疊在其他棋子上方。減少限制，會產生更多的解答，如圖 e 和 f 所示：

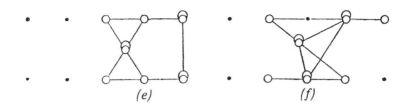

<center>*(e)* *(f)*</center>

（B） 在方形紙卡上挖 49 個洞，將 10 支火柴棒插入洞裡，然後依說明解決問題：

取 3 支火柴棒插入其他洞內，排成 5 列，每列 4 支火柴棒的圖形。先以下圖作為題目的初始狀態解題，然後自行改變初始圖形及排列的列數，創作新的題目。

107. 奇偶兩邊站

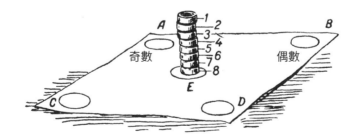

將 8 個棋子編號，並堆成如圖所示的狀態。請在移動最少的情況下，將編號 1、3、5、7 棋子由中心移到奇數圈，2、4、6、8 棋子移到偶數圈。移動中，需遵循：

1. 從某堆最上方的棋子移動到另一堆棋子的最上方。

2. 小數字必須在大數字上方。

3. 奇數在奇數上，偶數在偶數上。也就是說將 1 放在 3 上，3 在 7 上，2 在 6 上，而不是 3 在 1 上，1 在 2 上。

108. 對號入座

將 25 個有編號的棋子放在如圖所示的空格裡，利用互換的方式，將數字重新排列成：由左到右，棋子 1、2、3、4、5 在第一列，6、7、8、9、10 在第二列，其餘依此類推。請問最少要幾步？互換的基本方法是什麼？

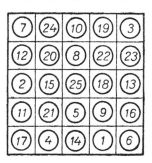

109. 益智禮物

世界聞名的中國玄機盒（跟俄羅斯娃娃有異曲同工之妙）是一種套盒，每個大盒子都套著一個小盒子。

3 個較小的盒裡放 4 顆糖果，最大的盒裡放 9 顆糖果，將這 21 顆糖果和玄機盒送給朋友當做生日禮物，並和朋友玩一個數字遊戲：要求他把重新分配在盒內，每個盒子裡的糖果數都可以湊成偶數對＋1 的數字關係。達成任務才能吃掉糖果！當然，你自己必須先玩過一回。

110. 騎士抓小卒

玩遊戲不需專業棋士，只要知道騎士的走法是日字或 L 形。圖中有 16 個黑卒，騎士能在 16 步內捉到全部的小卒嗎？

111. 回歸正位

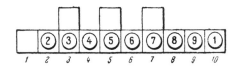

（A）將 9 個棋子放在上圖中，棋子可上下左右移動到空白位置，但不能跳棋，試著將棋子 1 移回位置 1，2~9 亦是如此，這樣的任務能在 75 步內完成嗎？

（B） 請在下圖中以 46 步完成黑白棋位置互換。棋子可上下左右移動到空白處，也可跳過一個棋子，但不需黑白棋交替移動。

112. 等差數列群組

將整數 1~15 分成 5 組，每組 3 個數字，而且 3 個數字成等差。如下方 5 組：

$$\left\{ \begin{array}{l} 1 \\ 8 \\ 15 \end{array} \right. \quad d = 7$$

$$\left\{ \begin{array}{l} 4 \\ 9 \\ 14 \end{array} \right. \quad d = 5$$

$$\left\{ \begin{array}{l} 2 \\ 6 \\ 10 \end{array} \right. \quad d = 4$$

$$\left\{ \begin{array}{l} 3 \\ 5 \\ 7 \end{array} \right. \quad d = 2$$

$$\begin{cases} 11 \\ 12 \\ 13 \end{cases} \qquad d = 1$$

例如 8 − 1 = 15 − 8 = 7，所以第一組的公差 d=7。現在，保留第一組不變，其他四組的公差依然是 5、4、2、1，找出其他組合結果。當然，你也可試試 1~15 不同公差的組合。

113. 8 顆星

方塊板上的白方格已放了一顆星，請在白方格多放 7 顆星，使每行每列以及對角線上的星星只有一顆。

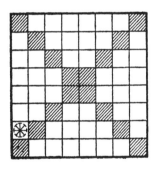

114. 字母排序

（A） 將 4 個字母放在 4×4 方陣，使每列每行以及主對角線的字母只有一個。如果字母相同時，會有幾個解？如果字母都不同，又會有幾個解？

（B） 現在將 4 個 a、4 個 b、4 個 c 和 4 個 d 填入 4×4 方陣，使得每列每行以及主對角線都沒有相同的字母。此條件下會有幾組解呢？

115. 不同色塊

用 4 種顏色如黑、白、紅、綠製作 16 個色塊，每種顏色有 4 個。在白色色塊寫上 1、2、3、4，同理，也在黑色色塊寫上 1、2、3、4，其餘依此類推。

將這些色塊排成 4×4 方陣，使得每列、每行以及每個對角線都包含每種顏色和每個數字，此題有許多解，請問到底有多少呢？

116. 最後一棋

拿一張紙板，裁切成 32 張小紙棋。將這些小紙棋放在圖中 2-33 圓形位置，1 號不放紙棋。

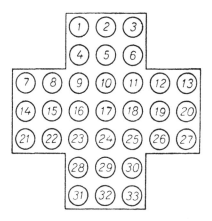

不論是水平或垂直移動，紙棋皆跳過一個棋子到空白處，每移動一次，就抽掉被跳過的棋子。請移動 31 次，使最後一棋跳到 1 號圓形位置。（解法不只一種。）

117. 硬幣環

取 6 個等大的硬幣或碟子，依圖 a 方式排列。請移動硬幣 4 步，使位置變成如圖 b 的環形，條件是每滑動一個硬幣到新的位置，都至少要與 2 個以上的硬幣接觸。

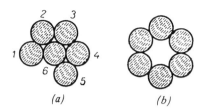

(a)　　　　(b)

這問題有 24 個基本解，你都找到了嗎？為了簡化描述，此處以 1-2,3 表示滑動 1 號硬幣到 2 號和 3 號之間；2-6,5 表示滑動 2 號硬幣到 6 號和 5 號之間，同理，6-1,3；1-6,2 也是相同的概念。注意：不同順序有相同移動，只能算一個基本解。

118. 花式溜冰

冰上芭蕾學校的學生正在莫斯科滑雪場進行複賽，場內有兩個區域，其中一區有 64 朵裝飾成的正方形（a），另一區則裝飾成棋盤（b）。

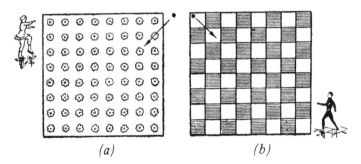

(a)　　　　(b)

一位女學生從圖中花朵正方形外圍的黑點進入（a）區，她溜過每一朵花，並劃出 14 條直線（有些花朵會經過數次），然後回到原點。請將她溜過的路線畫出來。

另一位男學生感覺備受挑戰，他從（b）圖的黑點出發，溜出 17 條直線，每條直線都經過白色方塊（有些會經過數次，但上方 4 個白色方塊只經過一次），不經過黑色方塊。請從黑點（b 圖左上方）畫到棋盤的右下角。

提示：每位溜冰者都有數種路徑可選擇。

119. 騎士走走看

有位四年級小學生柯雅在玩西洋棋，想將騎士從棋盤的左下角（a1）移動到右上角（h8），而且每個方塊都要走過一次，他能嗎？（如果不知道騎士的走法，請參考第 110 題。）

120. 145 道門

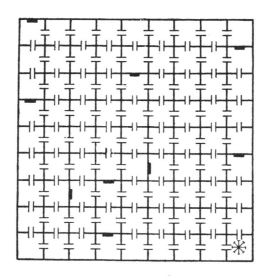

有位囚犯被關進一座中世紀地牢，此地牢有 145 道門。如圖顯示，有黑棍的 9 道門是鎖著的，只要在到達每道鎖住的門前，通過 8 道已開的門，就能將它解鎖。不需要走過每道已開的門，但囚犯必須走過每個牢房，及 9 道上鎖的門，才能順利逃離。如果一道門通過 2 次，地牢的門會馬上關起來，囚犯就會永久困在牢房裡。

　　囚犯在右下角的牢房裡，擁有一張地牢的平面圖，他花很長的時間計劃越獄，最後他終於走過所有上鎖的門，並成功從左上角離開地牢。請問他逃離的路線是什麼？

121. 囚犯逃脫

　　地牢有 49 間牢房，有 7 間門上鎖的牢房（如圖 A~G 牢房中的黑棍），鑰匙分別在 a~g 的牢房裡，如圖顯示其他房門是開的。

　　囚犯如何從牢房 O 逃離？他可任意通過任一道門，不限次數，也不需按照順序解鎖，他的目的就是拿到 g 鑰匙，並從 G 牢房逃離。

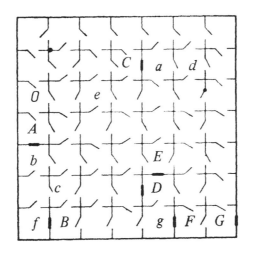

3
火柴幾何學

　　玩幾何遊戲磨練腦袋，讓自己愈來愈靈光，選擇等長的火柴棒或牙籤就對了！進行大挑戰前，先來做個暖身操：在不破壞火柴棒或牙籤的條件下，用 24 支火柴棒可以組成多少個等大的正方形呢？

　　一邊 6 支火柴棒，只能形成一個正方形。5 支和 4 支無法組成正方形。

　　一邊 3 支可得到如圖的 2 個正方形。

　　一邊 2 支可得到下左圖的 3 個正方形。但是，一邊 3 支組成的正方形其實不只 2 個！

　　同理，一邊 2 支火柴棒可以有 7 個正方形，4 個較小的正方形出現在如圖所示的兩正方形之間。

一邊1支火柴棒的組合更多樣性：有6個正方形（圖a）、7個（圖b）、8個（圖c和圖d）或9個（圖e）。仔細瞧瞧，找出更大的正方形：圖c有1個，圖d有2個，圖e有5個，你都找到了嗎？

你還可用火柴棒的一半當邊長（兩火柴棒可垂直交叉，如圖 f），如此可得到 16 個小正方形和 4 個大正方形。

試試 1/3 邊長的組合：27 個小正方形和 15 個大正方形（圖 g）。還有 1/5 邊長：50 個小正方形和 60 個大正方形（圖 h）。

現在，讓我們繼續挑戰火柴謎題吧！

122. 5 道謎題

如圖所示，用 12 支火柴棒排成 4 個小正方形（並組成 1 個大正方形）。

（A）取走 2 支火柴棒，只留下 2 個大小不同的正方形。

（B）移動 3 支火柴棒，形成 3 個完全相同的正方形。

（C）移動 4 支火柴棒，形成 3 個完全相同的正方形。

（D）移動 2 支火柴棒，形成 7 個正方形（不一定完全相同）。火柴棒可與另一支火柴棒交叉。

（E）移動 4 支火柴棒，形成 10 個正方形（不一定完全相同）。火柴棒

可與另一支火柴棒交叉。

123. 再來 8 道謎題

如圖所示，用 24 支火柴棒排成 9 個小正方形（並組成 5 個大正方形）。

（A） 移動 12 支火柴棒，形成 2 個完全相同的正方形。

（B） 取走 4 支火柴棒，留下 1 大 4 小的正方形。

（C） 分別取走 4、6 或 8 支火柴棒，形成 5 個相同正方形。

（D） 取走 8 支火柴棒，留下 4 個相同的正方形（有兩解）。

（E） 取走 6 支火柴棒，留下 3 個正方形。

（F） 取走 8 支火柴棒，留下 2 個正方形（有兩解）。

（G） 取走 8 支火柴棒，留下 3 個正方形。

（H） 取走 6 支火柴棒，留下 2 個正方形和 2 個相等但不規則的六邊形。

124. 9 支火柴棒

用 9 支火柴棒排成 6 個正方形（兩火柴棒可垂直交叉）。

125. 火柴螺旋

用 35 支火柴棒排成圖中的螺旋形圖案。移動 4 支火柴棒，形成 3 個正方形。

126. 通過護城河

一座堡壘周圍環繞著 16 支火柴棒組成的護城河，請加 2 塊「板子」（火柴棒），以便通過很深的護城河，安全抵達堡壘。

127. 取走 2 支火柴棒

用 8 支火柴棒排成圖示的 14 個正方形。取走 2 支火柴棒，留下 3 個正方形。

128. 火柴房子

用 11 支火柴棒排成房子的正面圖。

（A）取走 2 支，形成 11 個正方形。

（B）取走 4 支，形成 15 個正方形。

129. 打破行規

不按規矩，將 6 支火柴棒組成一個正方形。

130. 三角形

要排列成 1 個正三角形需要 3 支火柴棒。用 12 支火柴棒做出 6 個相等的正三角形。再移動 4 支火柴棒，形成 3 個正三角形。（三角形不全然相等。）

131. 去正得方

有 16 個相等單位的正方形，算一算共有幾個正方形？該取走多少支火柴棒，才會沒有正方形的圖案？

132. 腦筋急轉彎

有 13 支火柴棒，每支 2 吋長，請把火柴棒組成 1 碼。（1 碼 =3 呎；1 呎 =12 吋）

133. 籬笆

院子的籬笆就像下圖，移動 14 支火柴棒，組成 3 個正方形。

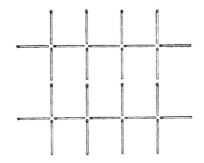

134. 腦筋急轉彎 2

不折斷也不切斷的情況下，用 2 支火柴棒組成一個正方形。

135. 箭頭

16 支火柴棒組成如圖所示的箭頭。

（A）移動 8 支火柴棒形成 8 個相等的三角形。

（B）移動 7 支火柴棒形成 5 個相等的四邊形。

136. 正方形和菱形

先用 10 支火柴棒組成 3 個正方形，再取走 1 支火柴棒，利用剩下的火柴

棒組成 1 個正方形和 2 個菱形。

137. 多邊形分類

將 8 支火柴棒同時編排成 2 個正方形,8 個三角形和 1 個八頂點星形。(火柴棒可重疊。)

138. 庭園設計

4 支火柴棒排成一棟房子,16 支火柴排成一道圍籬環繞著房子,圍籬和房子間的空地是庭院。再取 10 支火柴棒將庭院分隔成 5 個大小和形狀皆相同的區域。

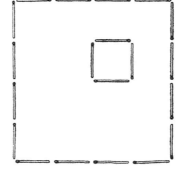

139. 等分面積

16 支火柴棒排成 1 個正方形如下圖,再加入 11 支火柴棒形成面積四等分且三邊相鄰的區域。

140. 花園和水井

20 支火柴棒排成一座花園,中間有一正方形的水井。

(A)用 18 支火柴棒將花園分隔成 6 個大小和形狀皆相等的區域。

(B)用 20 支火柴棒將花園分隔成 8 個大小和形狀皆相等的區域。

141. 平鋪木地板

平鋪面積 1 平方碼,邊長 2 吋的正方形,需要多少支 2 吋的火柴棒?

142. 面積比率

20 支火柴棒排成 2 個長方形,一個用 6 支火柴棒,另一個用 14 支火柴棒。

虛線將第一個分成 2 個正方形,第二個分成 6 個正方形,因此第二個的面積是第一個的 3 倍。將 20 支火柴棒分成 7 支和 13 支兩組,排成多邊形各一個(不需相同形狀),使第二個面積是第一個的 3 倍。(可能不只一解。)

143. 多邊形面積

取 12 支等長火柴棒，排成面積 3 平方單位的多邊形（可能有幾個巧妙的解。）

144. 證明

用 2 支火柴棒相接的方式，排成一直線，並證明它們確實是一直線。（可使用額外的火柴棒輔助證明。）

4
剪布一次，測量七次

145. 全等

　　將以下圖形照樣描畫在紙上，並依指示找出解答：

　　（A）　將圖 a 裁剪成 4 個全等的四邊形。

　　（B）　圖 b 的上圖示範將 1 個大全等正三角形裁剪成 4 個全等小正三角形的方法。現在只剪掉上面的正三角形，留下 3 個正三角形所組成的梯形，請將此梯形剪成 4 個全等的圖形。

　　（C）　將圖 c 裁剪成 6 個全等的圖形。

　　（D）　多邊形的每一內角和邊長都相等時，稱為正多邊形。請將圖 d 的正六邊形剪成 12 個全等四邊形。（有兩解。）

　　（E）　不是每一種梯形都可以剪成 4 個全等的小梯形。試著將圖 e 剪成 3 個全等的等腰直角三角形。

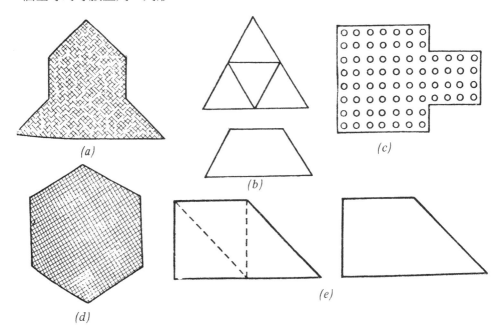

(a)

(b)

(c)

(d)

(e)

146. 7 朵玫瑰

將蛋糕切 3 刀，分成 7 塊小蛋糕，每塊蛋糕上都有 1 朵玫瑰。

147. 切割線不見了

正方形裡有 1~4 的自然數，沿著切割線剪裁可以得到 4 個全等且對稱的分佈，此外，每個區塊的數字都落在邊緣空格裡，而且旋轉 90 度角，皆會與相鄰圖形相同。不幸的是，有人把切割線擦掉了，請試著用有效率的方法把切割線找出來，每個分佈都有數字 1~4。

		3		1	1	
		3	4			
			2			
1		4	2			
1						
	3	3				
				4	2	2
				4		

148. 分配得宜

這是設備設計圖的一部分，請將此圖分成 4 個全等的模組，每個模組都有 2 個點和 1 個小方塊。

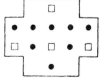

149. 物盡其用

工廠製程裡，金屬板不會直接送到車床裡切割，而是先由標記員規劃好切割線和預留的點。通常，工廠需要大量多邊形黃銅板，所需的板模有 7 種，如圖所示。

標記員留意到其中一塊小長方形黃銅板，用 6 塊相同的板子拼起來恰可形成大長方形，觀察看看，是哪一塊板模？

而且，標記員還發現其他 6 種板模可拼成如下圖的 6 種模式，按照這些模式切割，就不會浪費銅板。

3 個 4 號板模可以形成模式 I，5 個 7 號板模可以形成模式 II，其餘依此類推。請在每個模式中劃出切割線，使得模式 I 可得 3 個全等；模式 IV 可得 4 個全等；模式 V 可得 6 個全等；模式 VI 可得 4 個全等。

150. 法西斯的攻擊

第二次世界大戰，蘇聯第一線城市都陷入黑暗中。小學生瓦沙的父母想遮蔽窗戶躲起來時，找不到 120×120 寬的窗簾擋住窗戶，手邊僅有的是面積一樣，大小卻是 90×160 的長方形合板。於是，瓦沙撿起了尺，快速在木板上劃線，並沿著線將木板切割成兩半，而這兩片木板剛好可以遮住窗戶，請問瓦沙怎麼切割的？

151. 電工的巧思

(a) (b)

每棟公寓大樓都有一個保險板，工廠更是多。這些保險板通常不是方，就是正，但二次大戰時期，為了節約資源，電工有時候也會使用非正規的形狀。有 2 塊大板子，板子上有鑽圓孔和方孔，電工隊長要將這 2 塊板子裁成 8 個小面板。第一個板子（a）要裁成 4 個全等的面板，內含 1 個方孔和 12 個圓孔，第二個板子（b）也是裁成 4 個全等面板，但內含 4 個方孔和 10 個圓孔。請問隊長要如何裁剪，才能滿足條件？

152. 一點也不浪費

該如何裁剪這片木板，既可做出棋盤，又不浪費材料呢？

我在板上畫線，畫出 64 個相等的正方形，而且每個凸起的地方都可以得到 2 個正方形。請找出我畫的線，並鋸成 2 個全等的形狀，而且還可以拼接在一起形成棋盤。

153. 框住全等

將圖形 ABCDEF 裁成兩部分，可合成 1 個正方形框。內框形成的正方形全等於原來圖形中所組成的 3 個正方形。

154. 切割馬蹄鐵

如何用兩條直線將馬蹄鐵切成六部分？注意：切完第一刀後，沒有碎片。

155. 每個都有洞

馬蹄鐵上有 6 個洞，這些洞是為了放鐵釘用的。能否在敲擊兩直線的條件下劈成 6 塊，每塊都有一個洞？

156. 花瓶變方正

在紙上描出花瓶的圖形，用 2 條直線裁成三部分，並拼成一個正方形。

157. E化為正

畫出像 E 的圖形，用 4 條直線裁成七部分，並拼成一個正方形。

158. 變形八角

將上面的八角圖形分成全等的八等分，並拼成內部依然是八角孔的八頂點星形。

159. 修復地毯

一張珍貴的舊地毯缺了兩角（如圖中陰影的小三角形），就讀工藝學院的學生正在思考在不浪費地毯的情況下，如何挽救？最後他們決定裁成兩部分，重新拼成一個正方形，還能保存原來的樣式。

請問他們是如何進行的？

160. 珍貴獎品

妞麗雅還是青少年的時候，得到了一張漂亮的土庫曼斯坦地毯，那是她在集體農莊改良收集棉花方法時，第一次得到的獎品。

現在她已是農學專家。有一回，她在進行研究時，不小心將酸溢到地毯上，她將受損的地毯剪掉，留下 1×8 呎的長方形大洞。

後來，妞麗雅決定修復這張地毯，於是她沿著直線將地毯剪成兩部分，然後又縫合在一起，組成一張正方形的地毯。請問她是怎麼剪的？

161. 搶救棋士

還記得第 54 題嗎？此題目要求將 14 個片段拼成一個棋盤。現在古靈精怪的棋士又想出新的花招：他想把棋盤剪成 15 個圖 a 的形狀，和一個圖 b 的正方形，而且拼起來的正方形總數還是 64 個，但他一直無法完成這件事。請先證明這是不可能的任務，然後再示範棋盤只能剪成 10 個圖 c 和 1 個圖 a 的組合。

162. 給奶奶的禮物

一位女孩有 2 片正方形格子布：一片 64 方格，另一片 36 方格。她決定將這 2 片拼成 10×10 正方頭巾送給奶奶。這件頭巾必須黑白相間，而且大格子布的兩個邊緣要有流蘇，第三邊則有一半的流蘇（如圖所示）。

請沿直線將每片格子布都剪成 2 片，並把這 4 片縫成頭巾，流蘇要在外圍。請問女孩該如何設計？

163. 櫥櫃製造商的問題

櫥櫃製造商要如何在不浪費材料的情況下，用線鋸裁切兩塊橢圓框，做成圓桌桌面？

164. 皮飾師傅的幾何感

皮飾師傅必須把一塊不等邊的三角形補丁縫補在毛皮上。突然間，他意識到自己犯了一個很大的錯誤：補丁竟然縫錯面！

經過一番思考後，皮飾師傅將三角形補丁分成三部分，即使翻面依然不變，如何做到？

165. 4 位騎士

將棋盤切成 4 個全等，每一份都有騎士。

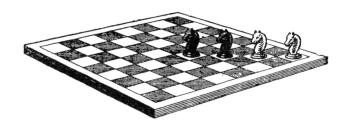

166. 切一個圓

問題：用 6 條直線切一個圓，盡可能切出最多的區塊。

圖中顯示 6 條直線將圓切成 16 個區塊，但這不是最大值。最大的數量是 $\frac{1}{2}(n^2+n+2)$，其中 n 是直線的數量。請用 6 條直線將圓切成 22 個區塊，且試著滿足對稱性。

167. 多邊形變正方形

任意將 2 個正方形裁切成數個區塊，再重組可以形成一個較大的正方形，有名的畢氏定理正可說明較大正方形的大小（參考下頁第一個圖）。但要怎

麼切割呢？自畢達哥拉斯開始，2500 年來已經找到許多解，這裡是其中一解：

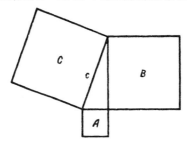

如下圖 a，兩個正方形組成 ABCDEF 的圖形，令 FQ=AB，並沿著 EQ 和 BQ 切割，把三角形 BAQ 移到 BCP，三角形 EFQ 移到 EDP，如此正方形 EQBP 就包含已知兩個正方形所有的區塊。同理，請將圖 b 切成三部分，並組成一個正方形。

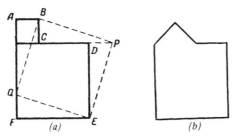

168. 正六邊形拆解成正三角形

將多邊形拆解成許多片段，然後再組成另一種多邊形的做法，通常很笨拙也不方便。比較有趣的是要如何切割正六邊形，使得組成正三角形的片段最少？

直到今天，還不知道是否可由 5 個片段組成。不管如何，先來試試 6 個片段所組成的結果吧！

169. 目標定位

儀表板上的圓圈是雷達螢幕。由雷達站（螢幕上的 0 就是雷達站）送出電波，碰到目標物（例如：船）會反射回雷達站，螢幕會顯示訊號波。訊號波的位置就是雷達站到目標物的距離。左螢幕是 A 海岸雷達站提供的資訊，右螢幕則是 B 海岸雷達站提供的資訊。

如何利用指示板上的數字 75 和 90 定位目標物呢？

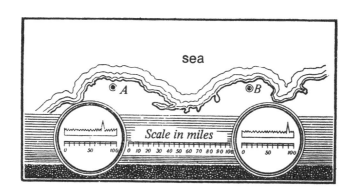

170. 火車相遇

兩輛 80 個車廂的火車在有側支的單軌相遇，此側軌是個死胡同，只能容納 40 個車廂和火車頭，請問該如何調度，彼此才能順利行駛通過？

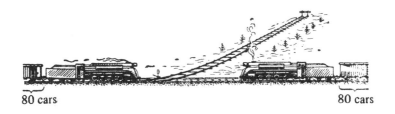

171. 切割正方體

　　想像一個邊長 3 吋的木頭立體，表面黑裡面卻不黑。將正方體切成邊長 1 吋的小立體，需要切多少次？會有多少個小立體？黑色表面分別為 4、3、2、1、0 的小立體又各有幾個？

172. 三角形鐵軌

　　（A） 主幹道 AB 與側支 AD 和 BD 形成一個三角形鐵軌。當火車頭由 A 開往 B，倒車進入 BD 鐵軌。再正向行駛，離開 AD 鐵軌，回到主幹線 A B 鐵軌上，此時火車頭與原本反向。技師要如何在 10 步內將 AD 上的黑車廂與 BD 上的白車廂對調，並將 A B 上的火車頭轉向右邊？

　　注意：C 處有一個交換器，C 後方是一個封閉的鐵軌，只能容納一個火車頭或一列車廂。不論是結合，還是拆開都算一步。

　　（B） 如果技師想要使火車頭在 A B 鐵軌最後的位置反方向，只需要 6 步就能完成，請問他是怎麼辦到的？

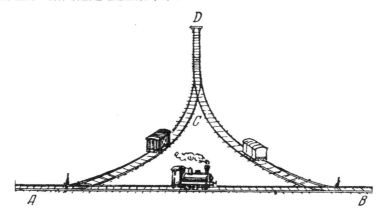

173. 秤重謎題

　　天平只有 1 盎司和 4 盎司這兩種砝碼，請分 3 次秤重，將 180 盎司的粗砂分成 40 盎司和 140 盎司兩袋。

174. 皮帶

輪子 A、B、C、D 由圖中的皮帶連結著,如果輪子 A 開始如箭頭所示地順時針轉動,4 個輪子都可以轉動嗎?如果可以,每個輪子轉動的方向為何?

如果 4 條皮帶都交叉,輪子動得了嗎?如果只有 1 條或 3 條交叉,又如何呢?

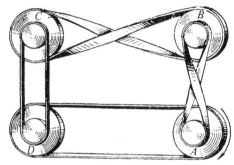

175. 7 個三角形

如圖所示,3 支火柴連結塑膠小球,構成 1 個正三角形。如何用 9 支火柴形成 7 個正三角形?

176. 藝術家的審美觀

古怪的藝術家說:最美的油畫是周長與面積相等。姑且不論此說法是否增加旁觀者的鑑賞,但我們可以試著找出面積和周長相等且邊長為整數的長方形。

有位來自奧爾中尼基哲 * 的女學生已找到優雅的證明,而且只有 2 個長

* 奧爾中尼基哲(Ordzhonikidze)是俄羅斯北奧賽提亞阿蘭共和國的首都,現已改名為弗拉季高加索(Vladikavkaz)。

方形符合此條件。試著找出滿足條件的長方形,並證明之。

177. 瓶子有多重?

　　1個瓶子和1個玻璃杯在天平左盤,1個水瓶在右盤(如圖a),恰好平衡。1個瓶子等於1個杯子和1個盤子(如圖b)。3個盤子等於2個水瓶。(如圖c)

　　多少個玻璃杯恰與1個瓶子平衡?

178. 我把方塊變大了

　　木匠正在製作小孩的遊戲方塊,在木塊表面貼上字母和數字,但他需要的表面積是現有表面積的2倍。如果不添加額外的方塊,他要如何達成目的?

179. 鉛彈水罐

　　營造商建造灌溉河渠,需要一定規模的鉛板,卻沒有鉛的存貨。他們決定融化鉛彈,但要如何事先知道體積呢?

　　有人建議可以先測量一顆球,再應用球體積公式,乘上球的數量,但這個方法會花去太多時間,而且也不是每個鉛彈都一樣大。

　　另一個方法就是將所有鉛彈秤重,再除以鉛的比重。不幸的是,沒人記得鉛的比重是多少,而且賣場也沒有手冊可供參考。

　　還有一個方法,就是把鉛彈投入1加侖的水罐中,只是水罐體積比未知量鉛彈的體積大,因為那些鉛彈填不滿水罐,而且內部還有空隙。

　　你有更好的建議嗎?

180. 軍官在哪裡?

一位軍官沿著方位 330° 從 M 點離開。到達小山丘後,改沿著方位 30° 走路,直到走到一棵樹為止。然後向右轉 60° 走向一座橋,再沿著方位 150° 的河邊往前走,半小時後,走到一間磨坊,又再度改變方向,沿著方位 210° 方向繼續走到磨坊主人的房子,在此處又再轉向右方,沿著方位 270° 走完這趟行程。

請用量角器按部就班畫出軍官的路線圖以及所在的位置。每個方位所走的距離都是 4 公里。

181. 圓木直徑

有一塊 45×45 合成板,組成此板的圓木直徑大約是多少?

提示:假設圓的直徑為 d,c 為周長,則 d= $\frac{c}{\pi}$,但請別以為圓木的直徑就是 $\frac{45}{\pi}$。

182. 游標尺困境

夏伯陽(Vasili Chapayev)曾是蘇聯 1918 年內戰時期的紅軍指揮官,有人說他的成功是幸運。夏伯陽不甘示弱地回應:「不,要成功必須有一顆創造力的腦袋。」真的,運氣與成功無關。不論是工作還是下棋,我們可能都會遇到看似沒希望的窘境,但有時毅力和創造力是救命仙丹。

有位學生必須在圓柱機械的底座上畫出凹槽的草圖。他沒有深度計,但

有一把游標尺和一把直尺。雖然可用游標尺測量兩凹槽的距離，但用直尺測量寬度時，就得移走游標尺，問題是若拿走游標尺，就必須張開游標尺的腳，這樣就會什麼都測量不到。他該怎麼做？

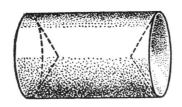

183. 沒有尺規

（A）技術學院裡，我們要學習車床和機械的構造，同時學會工具的操作以及如何在困境中靈活應用，當然，有時高中學到的知識大有幫助。指導老師遞一些電線給我，並問我：「如何測量電線的直徑？」

「用千分尺。」

「如果沒有呢？」

深思熟慮後，我想到了一個解決方法，你猜猜看是什麼？

（B）某次，老師指定我在一片屋頂狀的薄錫上鑿一個圓洞。

我對指導老師說：「我去拿鑽孔機和鑿刀。」

「我知道你有鎚子和扁銼，用這兩樣工具也可以。」

要怎麼做？

184. 百分之百省能？

有一項發明可以省 30% 的燃料，另一項可省 45%，第三項可省 25%。如果這三項發明都同時使用，可以省 100％嗎？如果不行，那到底省多少呢？

185. 彈簧秤

有一棍子重量落在 15~20 磅之間，你能用負載最多 5 磅的小彈簧秤正確秤出棍子的重量嗎？（為配合解答圖片，此題單位不另換算。）

186. 創意設計

（A）找出連結 3 條帶子，任剪一連結，整鏈都會分開的接法。如圖顯示一般的接法，只有剪掉中間的連結才有可能都分開。

（B）找出連結 5 條帶子，只剪一連結，整鏈都會分開的接法。

（C）找出連結 5 條帶子，任剪一連結，整鏈都會分開的接法。

187. 正方體切一切

（A）在正方體上切一平面，能產生正五邊形嗎？

（B）同理，可得到正三角形嗎？或正六邊形？

（C）同理，有可能得到大於六邊的正多邊形嗎？

188. 找出圓心

用圖中的一把直角三角形尺和一支鉛筆找出圓心。

189. 哪個箱子比較重？

有一立方箱子裝有 27 顆全等的球，另一相同的立方箱子，內裝有 64 顆全等但較小的球。所有的球材質全相等。

兩個箱子都裝到滿，而且每層都有相同數量的球，此外，每層最外圈的球皆碰到箱子邊。哪個箱子比較重？

如果把球換成立方塊，數量會如何？找出一般解。

190. 櫥櫃設計師的藝術

在建教合作學校的成果發表會上，年輕的櫥櫃學徒展示一個別出心裁的木製方塊，此方塊有兩個非常吻合的木塊，用定位銷接連起來，沒有用膠水相黏，表面上好像可以輕易分開。可是我們試著從各方向拉開，不論是上下左右還是前後，都拉不開！

猜猜看，如何分開它們？形狀又是如何？

191. 球直徑

拿一顆球（例如門球）、一張紙、圓規、一把無標記的直尺和一支鉛筆，試著在紙上畫出一條長度等於球直徑的線段。

192. 木樑

邊長分別是 8、8、27 吋的長方體木樑要切成 4 塊，這 4 塊可組成一個正方體。先畫好再鋸木樑喔！

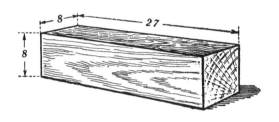

193. 瓶子的體積

不論平底的瓶子是圓形、正方形或長方形，裡面裝了一些水，你能只用尺規就找出體積嗎？注意：不能加水，也不能把水倒出來。

194. 大多邊形

就像組合屋一樣，建築工人可把事先做好的模組安裝在一起變成一棟房子。我們也可以由小多邊形組成較大的多邊形。此題要由形狀相同的多邊形組成較大的多邊形。

簡單的正多邊形就容易達陣，例如圖中顯示的正方形或正三角形。（注意：不能轉動、彎曲，也不能撕開。）

圖中非正多邊形如 a、b 和 c，也可組成較大且相似的多邊形。

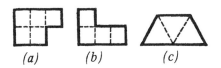

(a)　　*(b)*　　*(c)*

下頁的左上圖是較大的 a 和 b，分別由四個小 a 和四個小 b 所組成。左下圖則表示 16 個小 c 組成一個大 c。

一般而言，大多邊形由相同形狀的小多邊形組合時，邊長若為 2、3、4、5 等倍數關係，其面積則是小多邊形的 4、9、16、25 等倍數關係。

因此，小多邊形組成大多邊形的最少數量總是平方數，此數的大小是不可預測的：有時候還找不到組合的數量。

請根據下列條件，形成右圖中如 a、b、c 的大多邊形：

（1）9 個多邊形 a；

（2）9 個多邊形 b；

（3）4 個多邊形 c；

（4）16 個多邊形 b；

（5）9 個多邊形 c。

195. 兩步驟，小變大

本題要展示一個很屬害的方法，用小多邊形組成大多邊形，不需從最小量的小多邊形開始組合。

我們先從下頁第一張圖上方的 2 個小 P 示範說明：先做出 1 個正方形（如圖所示，每個小 P 都要 4 個），因為小多邊形 P 本身就是由多個正方形組成。接下來，第二步驟就是把這些大正方形再組合成大 P，也就是說，4 個正方形組成 1 個小 P，16 個小 P 可組成 1 個大 P。同理，第一張圖的下方，在兩步驟內，大 P 由 36 個小 P 組成（因為 4 個小 P 組成一個正方形，9 個正方形組成一個大 P）。

以此類推，第二張圖裡，大 P 由 36 個小 P 組成（3 個小 P 組成一個正三角形，12 個正三角形組成一個大 P）。

請藉由兩步驟的方法，再找出其他小多邊形組成大多邊形的可能性。

196. 多邊形機械裝置

我們可以做一個簡單機械，用此機械建構出正 n 多邊形，其中 n=5~10。

這組機械由 2 個全等平行四邊形 ABFG 和 BCHK（如圖），再加幾個可移動的橫桿所組成。橫桿 DE 固定在滑軌 D 和 E 上，而這兩個滑軌可分別在 AG 和 BK 上自由移動，而且 AB=BC=CD=DE。當 DE 移動時，平行四邊形不受影響，梯形 ABCD 和 BCDE 依然全等，這保證 n 多邊形連續相鄰邊 AB、BC、CD 和 DE 所夾的角皆相等。

此裝置可以建構 n=5~10 的正 n 邊形，主要是基於下列這些特性（如下圖 a~f）：

a: 五邊形中∠DOB=90°。　　　　b: 六邊形中∠EAB=90°。

c: 七邊形中∠EOB=90°。　　　　d: 八邊形中∠EBA=90°。

e: 九邊形中∠EAB=90°。　　　　f: 十邊形中∠DAB=90°。

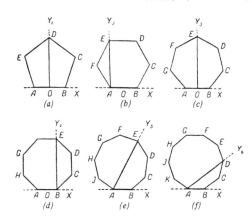

為了建構直角 Y_1OX、Y_2AX、Y_3OX 和 Y_4BX，將含有橫桿 AB 的機械對準直線 AB，並分別將 O 重疊在 O 上、A 重疊在 A 上、O 重疊在 O 上和 B 重疊在 B 上（a~d 圖），保持橫桿 AB 在紙上，轉動其他橫桿，直到 D 在五邊形的 OY_1 線上、或 E 在六邊形的 AY_2 線上、或 E 在七邊形的 OY_3 線上或最後，E 在八邊形的 BY_4 線上。

畫出 n=9 或 10 的正 n 邊形時，必須先畫出射線 AY_5 和 AY_6，如此一來，∠Y_5AX = 60°，而且∠Y_6AX=36°，然後將附有橫桿 AB 的機械放在直線 AB 上，A 重疊在 A 上。保持橫桿 AB 在紙上，轉動其他橫桿，直到 E 在九邊形的 AY_5 線上，以及 D 在十邊形的 AY_6 線上。用這種方法，我們可以得到所求 n 邊形的 4 個連續相鄰邊和 5 個頂點。只要依照轉動模式，就可輕易畫出 n 邊形的這 4 個邊。

此種方法建構 n 邊形的邊長會等於橫桿 AB，理論上，此種建構方式是精準的，但實際上，精確性與建構工具的精緻度有關。

你可用直尺和圓規對分任一角。利用這些工具和多邊形機械裝置，你能建立 1° 角嗎？

6
骨牌與骰子

骨牌

　　骨牌通常由 28 張長方形牌組成。每一張牌有 2 個正方形，每個正方形上可能是數字 0、1、2、3、4、5、6。每張牌展示如下，其值等於兩正方形數字的和，如果牌上下的數字都相等，就稱為對數。玩骨牌的基本遊戲規則就是以同數字來接龍。

　　有了這樣一副骨牌，或者自製的複製品，你可以享受解奇珍異題的樂趣。

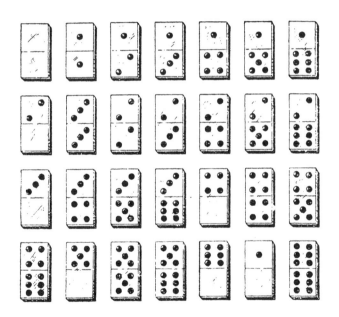

197. 多少點？

　　拿所有 28 張骨牌接龍（相鄰兩端必須配對），若起始端是 5 點，那末端會是多少點呢？先心算，再用骨牌實際操作驗證！

198. 一個把戲

藏起一張非對數的骨牌，並要求朋友將其他所有的牌接龍（當然，你不要告訴朋友少了一張牌），你就可以預測末端的點數，為什麼呢？

199. 再來一個把戲

取 25 張牌面朝下展開，排成一列。當觀眾從右邊移動一定數量的牌（最多 12 張牌）到左邊時，你不在房間裡。觀眾移好後，你回到原位並翻開一張牌，觀眾會驚訝這張牌的數字與他移動的牌數一樣！

這個把戲的關鍵在於排列：依左邊的圖形，放置 13 張牌，右邊則任意放置 12 張牌。你回來所翻的牌都是中間那張牌，也就是第 13 張牌。為什麼？

200. 遊戲贏家

有時候，骨牌遊戲的輸贏是註定的。假設 A 和 C 組隊跟 B 和 D 這隊一起玩遊戲，一開始每個人都有 7 張牌。例如：

A 有：0-1 0-4 0-5 0-6 1-1 1-2 1-3

D 有：0-0 0-2 0-3 1-4 1-5 1-6 以及其他的牌

A 先出 1-1，但 B 和 C 略過，因為 A 和 D 手上擁有全部含 1 的牌。因此 D 可出 1-4、1-5 或 1-6，A 可對應的牌有 4-0、5-0 或 6-0。第二輪中，因為 B 和 C 也沒有 0 的牌，所以又略過。事實上，B 和 C 會持續略過，因為 A 和 D 會輪流出 0 或 1 的牌，而 B 和 D 手上恰好沒有這樣的牌。

這副牌裡，顯然不論 D 如何出牌，A 這隊一定會贏得遊戲。末了，D 會困在第 7 張牌，因為最後一張牌既沒有 0 也沒有 1。多麼詭異的遊戲啊！

如果遊戲僵持不下（大家都無牌可出），則手上牌的總數最小的隊伍獲

勝。

假設 AC 和 BD 對打，每個玩家有 6 張牌，剩下 4 張牌面朝下，並放在一邊不使用。

A 有：2-4 1-4 0-4 2-3 1-3 1-5，A 的隊友 C 有 5 個對數。

D 有 2 個對數，牌的總數是 59。

A 出牌 2-4；B 略過；C 出一張牌；D 略過；A 出一張牌；B 略過；C 出一張牌，此時遊戲卡住，而且 B 和 D 因為無法出牌而輸了這場遊戲。A 和 C 剩下的點數是 35，B 和 D 還有 91 點，所出的牌共有 22 點。

哪 4 張是面朝下不用的牌？又哪 4 張是出過牌的？

201. 中空正方形

（A） 將 28 張牌依照基本的遊戲規則，連成一個中空的正方形，而且正方形的每一邊總數皆為 44。

（B） 將 28 張牌連成一大一小的中空正方形（如圖所示），且每邊（有 8 個邊）的總和都要相等。

注意：這 2 個正方形不必配對。

202. 窗戶

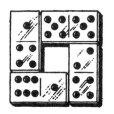

如圖，4 張牌形成內部中空的「窗戶」，每邊都有 11 點。

請利用 28 張牌，排成 7 扇窗戶，每扇窗的每一邊都有相同的總和。（不同窗戶的總數不需要相等。）

203. 骨牌魔方

不僅可以用骨牌做出窗戶、中空正方形，還可做出實心正方形，甚至連魔方都可以。

第一張圖是 3×3 正方形，上排的總數 7+0+5 = 12，第二排 2+4+6 = 12，第三排也是 12，就連直的，兩個主對角線也都是 12。這個魔方用到的牌是 0~8，總數為 12。

用 9 張牌值 1~9 組成的魔方，則邊的總數為 15。

4×4 的魔方由 16 張牌組成（因為只有 13 種不同數值，所以一定會重複），此處有一邊長總和為 18 的 4×4 正方形。

2-6 1-2 1-3 0-3

1-4 0-2 3-6 1-1

0-5 1-5 0-1 0-6

0-0 2-5 0-4 1-6

（A）用下列 9 張牌，組成一個邊長總數為 21 的魔方。

（B）用 9 張數值 4~12 的牌，組成一個魔方。其邊的總數為何？

（C）用 16 張值為 1、2、3、3、4、4、5、5、6、6、7、7、8、8、9 和 10 的牌，組成一個魔方。（不只一種解。）

（D）除了 5-5、5-6 和 6-6 的牌不用之外，將其他牌排成 5×5 的魔方，邊的總數為 27。

204. 中空魔方

用 28 張牌排成一個中空的長方形陣列如圖，不論是八列、八行，還是兩對角線（如虛線），總和都必須是 21，但每個加法不同：如果是列，所有的牌全加在一起，如果是直行，只加同行牌的一半（正方形），如果是對角線，就加虛線畫到的數字（有 6 個）。

提示：從上往下數的第四列已填滿，其和等於 5+6+5+5=21。4 個角落的牌也填好（包括右下角的對數）。

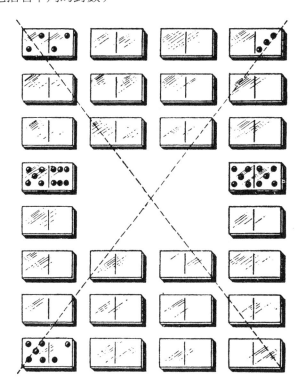

205. 骨牌乘法

下頁圖中顯示 4 張牌的乘法關係：三位數 551×4=2204。請將 28 張牌依此方法找出 7 種類似的乘法關係。

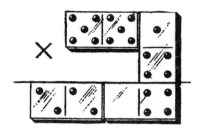

206. 猜牌遊戲

請朋友默記一張牌，然後請他依步驟計算：

1. 將牌上其中一半的數字乘上 2。

2. 再加上你所喊出的數字 m。

3. 步驟二的數字乘以 5。

4. 步驟三的數字加上牌的另一半數字。

5. 算出來的數字再減掉 5m。

6. 最後得到的兩位數就是當初所選的數字。

假設朋友選的是 6-2，將 6×2=12，再加 m=3，得到 15，然後乘以 5，再加上牌另一邊的數字 2，其結果為 77，最後再減掉 5m=15，所以最後的答案就是 62，也就是牌上的數字 6-2。

為什麼這樣的方法總是有效？

骰子

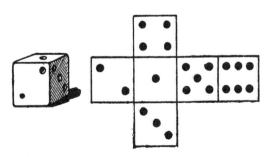

上方的圖片是骰子以及展開圖。彼此相對面的點數總和都等於 7。

為什麼骰子最好的形狀是立方體呢？首先，一個骰子應該是規則實心固體，當被骰出去滾動時，每個面都有相等的機會向上。其二，正多面體中，立方體是最適合的，因為容易製造，滾動效果也適中。反觀，四面體和八面體（如圖 a 和 b）很難滾動；十二面體和二十面體（如圖 c 和 d）接近圓形，又像球在滾，所以滾動性都不是最好。

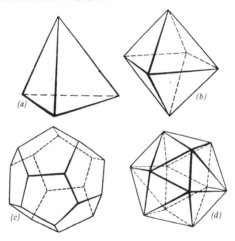

記住，7 原則（彼此相對面的點數總和）常常是玩骰子把戲的關鍵。

207. 3 個骰子耍把戲

魔術師轉身背對著自願者，由自願者投擲 3 個骰子。他要求自願者把 3 個骰子上方的點數加起來，然後舉起其中一個骰子，把骰子底部的點數加上前一個數字。他繼續要求自願者投擲同一顆骰子，再把骰子上方的點數加入上一次的數字。之後，魔術師轉身走向桌子，同時提醒聽眾自己並不知道哪一個骰子被擲過 2 次，然後拿起 3 個骰子，在手中搖晃，猜出讓聽眾大吃一驚的最後的數字總和。

判斷方法：拿起骰子前，把 7 加入骰子上方的點數。

為什麼？

208. 猜猜被遮住面的總和

　　圖中 3 個骰子疊成一個塔，你只需看一眼塔最上方的數字，就能知道被遮住面的總和：有 5 面，包括相鄰 2 個骰子接觸的 4 面以及塔底部的面。由圖可知總和等於 17，請解釋。

209. 骰子的排序？

　　給朋友 3 個骰子、1 張紙和 1 支筆。轉身背對著朋友，要求他投擲骰子，然後排成一列，使上方形成一個三位數。例如：圖中顯示骰子上方的數字是 254，請朋友將此數附加底部的三位數，形成一個六位數（此例是254,523），然後將此六位數除以 111，並把算出來的結果告訴你。反過來，換你告訴他 3 個骰子上方的數字。

　　判斷方法：朋友告訴你的數字減掉 7，然後除以 9。以此題為例：254523÷111=2293；2293-7=2286；2286÷9=254。

　　為什麼？

7
神奇的九

　　許多算術奇特性與數字 9 有關。如果你知道一個數字的每位數相加的總和，可以被 9 整除，此數一定也可以被 9 整除。例如：354×9=3186，而且 3+1+8+6=18（可被 9 整除）。（請參考第 322 題。）

　　有位男孩總是抱怨九九乘法背不起來，於是他的父親就教他用手指幫助記憶，例如：張開手掌，十指伸出來，掌心向下。從左而右，將手指編上如圖所示的數字 1~10。為了找出 9×7 的乘積，先提起編號數字 7 的手指，則 7 的左邊有 6 根手指頭，右邊有 3 根手指頭，因此 9×7=63，同理，9×1、2、3……10 依然有用。

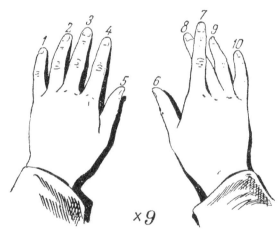

×9

　　此方法作為計算器的概念不難解釋：前 10 個 9 的乘積，其位數相加皆等於 9（以 9 根手指頭不提起來表示），而且與 9 相乘的數少 1，就是十位數的數字（提起手指頭的左邊手指頭數量）。

　　還有更多特性：下列這些數一定可以被 9 整除。

　　1. 一個數與其本身位數相加之和的差值。

2. 相同位數的兩數間的差值。

3. 有相同位數相加之和的兩數，相差的值。

除以 9 時，7、8、9、10……這些數的餘數分別是 7、8、0、1……，這些都統稱為 9 的餘數，用你自己的方法，以 9 餘數概念表達上列三種陳述。

4. 兩數之差或和的 9 餘數等於兩數的 9 餘數之差或和的 9 餘數。

5. 兩數之積的 9 餘數等於兩數的 9 餘數之積的 9 餘數。

用你自己的方法找出除法類似的特性。

210. 刪除的數字

（A）請朋友寫下一個三位數以上的數字，除以 9，並將餘數告訴你。然後，請他刪除一個 0 以外的數字，同樣將此數字除以 9，並將餘數告訴你，你立刻說出刪除的數字。

判斷法：如果第二個餘數比第一個小，第一個減掉第二個；如果第二個比較大，那就 9 減第二個餘數，再加上第一個餘數，則得到的數字就是刪除的數字，如果餘數相等，那麼刪除的數字是 9。為什麼會這樣？

（B）請朋友寫下一個長的數字，然後再寫下由相同數字組成的第二個數字，他將大數減小數後，刪除一個 0 以外的數字，最後將其餘的位數加起來並告訴你總和，你立即說出刪除的數字。例如：

72,105-25,071=47,034

假設他刪除的數字是 3，其餘位數的和＝ 4+7+0+4=15，比 15 大一點的 9 乘法是 18，將 18 減去 15，所得的數字就是刪除的數字。這是如何推算的？

（C）你的朋友寫下一個數，假設是 7,146，刪除一個非 0 的數字（例如 4，留下 716），減掉原來位數的和（716-18=698），當你一聽到結果，就告訴他刪除的數字。你是如何辦到的？

211. 數字 1,313

請朋友寫下這個容易記住的數字，隨意減去任一數，將所得差值置於新數字的左邊，100 加上減去的數字放在右邊，形成一個五位數至七位數的新數字，然後從新數字中，把非 0 的位數刪除，並說出所得的數字。此遊戲可命名為刪除位數。

1,313 有什麼特性可以簡化計算流程？

212. 猜一猜消失的數字

（A） 從 1~9 中，挑 8 個數字，並藏在圖中的圓圈裡，每個圓圈都有一條線通過，AB 指示線上有每條線的數字總和。請用 2 種方法找出我未使用的數字。

下兩張圖顯示如何使用相同的技巧，在三角形（圖 a）和四邊形（圖 b）的邊上寫下數字。

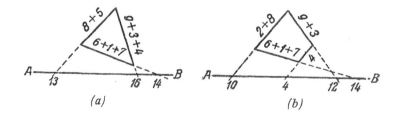

（B） 最後一張圖顯示如何使用類似的技巧處理二位數，18 個隱藏的數字（如 11、22、33……99），彎曲線將 17 個數字連結到 AB 指示線，未連結的數字是什麼？

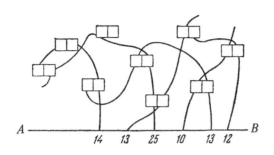

213. 知一全知

把十位數與個位數相等的二位數,乘以 99,會得到一系列四位數的數字。如果第三個位數是 5,那這四位數是多少?

214. 差值猜一猜

想一個非對稱性的三位數,然後反轉此數,並將此二數相減,例如:621-126=495。你只要告訴我個位數的差值,我就可以告訴你另外兩個位數。

215. 三個年齡

將 A 年齡的位數對調變成 B 年齡,此二年齡的差是 C 年齡的 2 倍,B 是 C 年齡的 10 倍,這三個年齡分別是多少?

216. 祕密是什麼?

當我們正在玩交換數字的題目時,一位客人寫下一長串的數字表單,數字從 435 一直到 1,207,941,800,554。這些數字都有共通性:當我們把每一位數加起來,得到新的數字,再將新的位數加起來,重覆相同的操作,直到只剩一個數字,這個數字竟然是原來數字的中間位數。例如:如果有一長串的數字,中間數字是 1,連續進行位數相加,則倒數三個的和分別是 46、10 和 1。為什麼?

8
代數加持

一隻落單的鵝正飛向一群鵝。這隻天鵝大喊著：「嘿，100 隻鵝！」

鵝的首領說：「我們不是 100 隻喔！如果你把我們的數字乘上 2 倍，加我們的一半，再加我們的 1/4，最後再加上你自己，才是 100，但……嗯，你想想清楚吧。」

孤單的鵝飛著飛著卻想不透，然後看見一隻鸛鳥正在池塘邊尋找青蛙。牠認為鳥群中，鸛鳥是最棒的數學家，常常獨腳站立好幾小時，想問題、解決問題。於是孤單的鵝降落在鸛鳥附近，向牠闡述這個數學問題。

觀鳥聽完後，用牠長長的嘴巴在地上畫了一條線，這條線表示那群鵝，他又畫了第二條相同長度的線，第三條 1/2，第四條 1/4，以及一條非常小的線，就像一個點，表示孤單的鵝。

鸛鳥問：「這樣你明白了嗎？」

「不懂。」

鸛鳥解釋線條的意義：這 2 條線代表那群鵝，再一條表示一群的一半，另外一條則表示一群的 1/4，而這點代表你。鸛鳥將點抹掉，留下來的線就表示 99 隻鵝。

鸛鳥問孤單的鵝：「一群有 4 個 1/4，這 4 條線表示有幾個 1/4 啊？」

孤單的鵝慢慢加 4+4+2+1，然後回應：「11。」

「如果 11 個 1/4 有 99 隻鵝，那麼 1/4 會有幾隻鵝呢？」

「9 隻。」

「很好，那麼一群鵝會有幾隻呢？」

孤單的鵝把 9 乘上 4，說：「36 隻。」

「完全正確！但是你光靠自己想不出正確答案，是嗎？你啊……真是呆頭鵝！」

接下來的問題，你要用代數，算術或畫圖的方法解題都可以。

217. 敦親睦鄰

二次大戰後，重建期間，拖拉機非常短缺，常有拖拉機站彼此出借有需求的設備。

有三個拖拉機站是鄰居。第一位借出去的數量與第二位和第三位原本有的拖拉機一樣多。幾個月後，第二位借出去的數量與第一位和第三位身邊有的一樣多。再過一陣子，第三位借出去的數量與第一位和第二位有的拖拉機一樣多。現在每一站都有 24 輛拖拉機。請問：每一站原先各有多少輛拖拉機呢？

218. 懶惰鬼與魔鬼的交易

一位懶惰鬼歎著氣說：「每個人都說：『我們不需要懶惰鬼，別在這裡，

去見鬼吧！』但是魔鬼會告訴我如何致富嗎？」

懶惰鬼才剛說完，魔鬼就現身在他眼前。

魔鬼說：「嗯，我給你的工作很輕鬆，你也會致富。你看見那座橋了嗎？你只要走過那座橋，我會讓你的錢變2倍。事實上，你每過一次橋，我都會讓你的錢變2倍。」

「真的嗎？！」

「不過話說回來，因為我很大方，所以你每次過橋後，必須給我24元。」

懶惰鬼同意這筆交易，於是他過橋後，停下來數他的錢……真神奇，錢真的變2倍了！

於是他丟了24元給魔鬼，再次過橋。他的錢又變2倍了，於是又付了另一筆24元，再過第三次橋，錢又變2倍了，但現在手裡只有24元，而且這些錢必須全數給魔鬼，魔鬼大笑並且消失無蹤影。

請問懶惰鬼一開始有多少錢？

219. 老么不笨

三位兄弟分24顆蘋果，每個人得到的蘋果數量與各自3年前的年齡一樣。老么提議一個交換的條件：

「我只保留分到蘋果的一半，剩下的平分給你們，分完後老二保留所得

到的蘋果的一半，剩下的再分給我和老大，同樣地，老大也必須這樣做。」

聽完後，大家都同意這種分法，最後的結果是每個人都得到 8 顆蘋果。

這三位兄弟分別幾歲？

220. 獵人

三位朋友正在西伯利亞的沼澤森林裡打獵。有兩位在過河時，弄濕了彈殼，於是他們三位平分剩下來好的槍彈。

每人發射 4 發後，所有剩下的槍彈恰等於平分後的數量。他們到底平分了多少顆槍彈？

221. 火車相遇

兩輛都是 260 公尺長的貨運火車，彼此以時速 190 公里相向前進和相遇，當火車頭碰面到最後一節車廂通過時，共花幾秒？

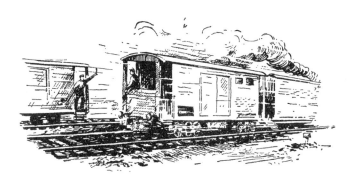

222. 薇拉打字

媽媽要求薇拉完成一份打字手稿，薇拉決定：「每天平均打字 20 頁。」

薇拉很偷懶，手稿前半段，平均一天打字只打了 10 頁，為了趕上進度，後半段平均一天 30 頁。薇拉說：「妳看，我一天平均打字 20 頁，因為 10+30 的一半是 20。」

可是她的媽媽說：「不對。」

誰說的才對？

223. 採蘑菇

瑪拉西亞、柯亞、凡亞、安德魯沙和佩提亞出去採蘑菇。只有瑪拉西亞認真尋找，其他 4 個男生幾乎在草地上打混摸魚。時間到的時候，瑪拉西亞有 45 朵蘑菇，其他男生則沒半朵。

瑪拉西亞很同情他們，便說：「如果你們這樣空手回營隊，恐怕不太好吧！」於是她把蘑菇分給他們，自己則一朵也沒有。

回營隊的路上，柯亞又找到 2 朵，安德魯沙也採了蘑菇，現在他的數量多了 1 倍，凡亞和佩提亞一路上都在鬼混，因此凡亞掉了 2 朵，佩提亞則少了一半。

回到營隊裡，他們數一數手上的蘑菇，結果是每個人的蘑菇一樣多。請問瑪拉西亞各給每位男孩幾朵蘑菇？

224. 多或少？

划船者 A 在河上划船，順著水流划 x 英里，逆流划 x 英里。划船者 B 在湖上划船，風平浪靜裡划了 2x 英里。A 划船的時間比 B 多還是少？（划船力道都一樣。）

225. 游泳者與帽子

一艘小船被海流帶走，一位男人跳到船外，逆著潮流游了一會，然後又回頭追上小船，他逆流游泳的時間比較多？還是追趕小船的時間比較多？（假設肌肉強度都沒變。）

答案是兩者時間都一樣，潮流把人與船沖到下游的速度都一樣，並不影

響游泳者與船之間的距離。

想像一位運動員（游泳者）從橋往河裡跳，逆著河流游泳。從橋上跳下的同一時間裡，運動員的帽子被吹落，開始漂到下游。10 分鐘後，游泳者游過原來的橋，繼續游泳直到他追回帽子，此時已來到距離第一座橋 900 公尺遠的第二座橋。假設游泳者至始至終都沒改變游泳的速度，請問河流的速度是多少？

226. 兩艘柴油船

兩艘柴油船同時離開碼頭，朝霧號往下游行駛，水社號往上游前進，船的動力都一樣。當他們離開時，朝霧號掉落一個救生圈，並往下游漂浮。一小時後，兩艘船都逆轉往反方向行駛。朝霧號船員能在兩艘船相遇前撿起游泳圈嗎？

227. 神機妙算

動力船 M 駛離 A 岸的同時，動力船 N 駛離 B 岸，他們彼此相向以等速橫越一座湖到對岸。第一次在離 A 岸 450 公尺處相遇，到達對岸後，毫不停留地從對岸開回原岸，第二次在離 B 岸 275 公尺處相遇。

這座湖有多寬？兩艘船的船速又有何關係？運用你的機智，再小小運算一下，就能解決問題囉。

228. 少年先鋒隊 *

維茨亞保證說他的隊伍會栽種其他隊伍所種果樹的一半數量。克尤沙也向他的隊伍（最大的分支）發誓，所種的樹木會與其他隊伍一樣多（包括維

* 蘇聯少年先鋒隊於 1922 年成立，是近似童子軍的組織，成員年齡為 10~15 歲，重點是對兒童傳播共產主義，並在團體中學習社交互助，最後於 1991 年宣告解散。

茨亞的隊伍）。

這兩隊都同時做到最後，營隊的其他分隊已種了 40 棵樹，假設這兩隊都確實執行任務，整個營隊共種了多少棵樹？

229. 多少倍？

有兩個數（大數和小數），如果每個數都減掉小數的 $\frac{1}{2}$，相減後的結果使得大數運算後的數字是小數運算後的 3 倍。則大數是小數的幾倍？

230. 柴油船和水上飛機

一艘柴油船航行了一段行程，距離岸邊 290 公里時，有一架水上飛機，時速是船的 10 倍，被指派遞送郵件。距離岸邊多遠時，水上飛機恰好追上船？

231. 自行車相遇

有四位自行車騎士，沿著周長 $\frac{1}{2}$ 公里的圓形繞圈圈。他們同時從黑點出發，每個人的車速分別是每小時 9.5、14.5、19 和 24 公里。騎了 20 分鐘後，同時回到起點的次數是多少？

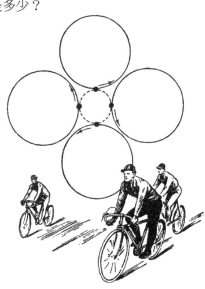

232. 車工的效率

貝科夫贏得車工比賽的全國獎，他處理金屬的流程由 35 分鐘縮短到 $2\frac{1}{2}$ 分鐘，換句話說，切割速率從每分鐘 1,690 吋增加到多少？

233. 探病之旅

傑克・倫敦 * 寫下他從史凱威趕到營地去探望病危朋友的親身經歷：那天他坐在 5 隻哈士奇拉的雪橇上，前 24 小時，哈士奇火力全開，全速拉著雪橇，之後有 2 隻狗跟著狼群跑掉了，留下 3 隻，傑克只好依比例放慢速度，比預期晚了 48 小時，如果將束帶套在跑走的哈士奇身上，多跑 80 公里，只會比預期晚 24 小時而已。

請問從史凱威到營地有多遠？

234. 錯誤的類推

科學的發現有時候會利用類推法。如果兩個物件有些特性相似，或許其他特性也會相似，不論如何，類推只是一個好的猜測工具，猜測必須經過驗證。同理，類推在數學領域裡也占有一席之地。唉！但有時候也會有錯誤的類推：

「40 比 32 大多少？」

「大 8。」

「32 比 40 小多少？」

「小 8。」

* 傑克・倫敦（Jack London）是美國小說家，因他出身貧農家庭，作品中對資本主義多有批判，大概是因為如此才會在中國、俄國等社會主義國家受到喜愛。傑克・倫敦年輕時和好友一同到阿拉斯加的克朗代克河（Klondike River）淘金，史凱威（Skagway）是當地的重要城市，傑克・倫敦的知名作品《野性的呼喚》便以此地為背景。

「40 比 32 多多少百分比？」

「多 25%。」

「32 比 40 少多少百分比？」

「少 25%。」

事實上只有少 20%。

（A）假設你的月薪增加 30%，你的購買力增加多少百分比？

（B）假設你的月薪沒有改變，但物價下降 30%，你的購買力增加多少百分比？

（C）當二手書店的售價打 9 折，每本書可獲利 8%，打折前的利潤是多少？

（D）如果鐵工在每個零件製作都節省百分之 p 的時間，那他的生產力增加多少？

235. 法律糾紛

古羅馬的數學工作是很功利的，這裡有份羅馬遺產繼承的問題：

一位生命垂危的羅馬人，知道老婆已懷孕，他擬了一份遺囑：如果生下的是兒子，兒子將繼承 $\frac{2}{3}$ 房地產，而遺孀是 $\frac{1}{3}$；但如果生下的是女兒，女兒得到 $\frac{1}{3}$，遺孀是 $\frac{2}{3}$，

這位羅馬人去世沒多久，遺孀生了雙胞胎，一男一女。當初立遺囑的人並未預知這樣的可能性，請問該怎麼分房地產，才會比較接近遺囑原來的用意。

236. 2 個小孩

（A）我有 2 個小孩，並不全是男孩。如果都是女孩的機率有多高？

（B）藝術家有 2 個小孩，老大是男孩，如果 2 個都是男孩的機率是多少？

237. 誰騎馬？

有一天，甲和乙一起離開村莊，前往市區。其中一位騎馬，另一位開車。如果甲騎了 3 倍先前騎過的距離，此時剩下的距離是原先騎過距離的一半。如果乙騎的距離是原先騎過的一半，此時剩下的距離是原先騎過距離的 3 倍。誰騎了馬？

238. 兩位機車騎士

兩位機車騎士甲和乙同時出發，走過相同的距離，且同時回到家。當甲在旅程中休息時，乙騎了 2 次。當乙在旅程中休息時，甲騎了 3 次。

哪一位騎得比較快？

239. 父親開哪架飛機？

佛羅迪亞問：「爸爸，空中閱兵時，你開哪架飛機呢？」

他的爸爸畫了 9 架飛機的飛行圖。

「如果我的飛機是從我右邊數起的第 3 架，那麼我右邊的飛機數量乘以左邊的飛機數量會得到一個數，這個數比我真實的位置來算，右邊的飛機數量乘以左邊的飛機數量答案多 3。」

佛羅迪亞該如何解這個題目呢？

240. 心算方程式

6751x+3249y=26751；

3249x+6751y=23249。

這是在開玩笑嗎？除非腦海裡第一式乘上 6751，第二式乘上 3249，要不就是第二種比較簡單的方法，你知道第二種方法嗎？

241. 兩支蠟燭

兩支蠟燭有不同的長度和厚度，長的可以燒 $3\frac{1}{2}$ 小時；短的則 5 小時。燃燒 2 小時後，蠟燭等長。2 小時前，短蠟燭高度是長蠟燭高度多少的比例？

242. 記帳士的機智

記帳士尼岡諾羅夫要求 4 位小朋友各自想一個四位數的數字。「現在請你們將千位數的數字移到個位數，產生一個新的四位數，將新舊數字相加，例如：1234+2341=3575，並把結果告訴我。」

柯亞說：「8621。」

波亞說：「4322。」

托亞說：「9867。」

歐亞說：「13859。」

記帳士說：「除了托亞，其他人都算錯了。」

他是如何判斷的？

243. 正確時間

壁鐘每小時慢 2 分鐘，桌上型時鐘比壁鐘每小時快 2 分鐘，鬧鐘比桌上型時鐘每小時慢 2 分鐘，手錶比鬧鐘每小時快 2 分鐘。

正午時，每種時鐘都校準成正確時間，則在最近的時間裡，手錶何時會

顯示下午 7 點的正確時間？

244. 手錶

我的手錶每小時快 1 秒鐘，小飛的手錶每小時慢 $1\frac{1}{2}$ 秒。現在，兩者的時間都一樣，兩者何時會再顯示相同時間？又何時會再顯示正確時間？

245. 何時？

工匠中午過後去吃午餐，用餐時間不長。離開時，時鐘的指針都是準確的，回來後，他發現分針和時針交換了位置，請問他何時回來？

我散步的時間在 2~3 小時之間，回來時，分針和時針交換了位置，這次的散步走了 2 小時又幾分？

下午 4~5 點之間，男孩在時針和分針重疊時開始解題目，解完題目時，分針正好在時針的相反位置。這題解了幾分鐘？何時解好題目？

246. 會議時間

會議在下午 6 點至 7 點之間開始，在晚間 9 點至 10 點間結束，而且分針和時針互換位置。請問會議何時開始？何時結束？

247. 軍官訓練偵察兵

軍官塞莫齊金把握每次的機會，隨機教育他的偵察兵觀察力和敏銳力。他會突然問他們：「今天過橋時，有多少支援？」

或者，他還會設下謎題：「你們兩個走過相同的距離，第一位偵察兵前半段時間用跑的，後半段時間用走的。第二位偵察兵前半段用跑的，後半段用走的。不論是誰，兩個人跑步和走路的速率都一樣快。誰先到？如果先走再跑，誰會先到？」

248. 兩位特派員

第一位特派員說：「火車 N 經過我，需要 t_1 秒。」

第二位特派員說：「火車 N 過橋，走了 a 碼，需要 t_2 秒。」

如果火車 N 的速率是等速，速率是多少？火車總長又是多少？

249. 新站

在 N 鐵道上，每站都會賣下一站的車票。當加入一些新站後，要額外列印 46 組車票，請問加入多少「新站」？以前有多少個站？

250. 選 4 個字

```
B E
O A K
R O O M
I D E A L
S C H O O L
K I T C H E N
O V E R C O A T
R E V O L V I N G
D E M O C R A T I C
E N T E R T A I N E R
M A T H E M A T I C A L
S P O R T S M A N S H I P
K I N D E R G A R T E N E R
I N T E R N A T I O N A L L Y
```

這些字從上方 2 個字母寫到下方 15 個字母。選擇 4 個不同的字，以 a、b、c、d 字母表示，使得 $a^2=bd$ 和 $ad=b^2c$。

251. 有瑕疵的天平

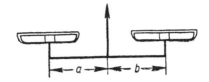

準確的天平應該有相等的兩臂（如圖中的 a=b），但有一家雜貨店的天平是瑕疵品。等待替換的期間，老闆試著用下列的方法測量出正確的重量：

「左盤放 1 磅砝碼，右盤放糖來達成平衡，然後再換成 1 磅砝碼在右盤，左盤再多放一些糖，達成平衡後，就可以得到 2 磅整的糖。」

可行嗎？還有其他方法嗎？

252. 大象和蚊子

大象的重量會等於蚊子的重量嗎？

假設大象的重量為 x，蚊子的重量為 y，此兩物體的合重為 2v，因此 x+y=2v。

將此方程式改寫成：

$$x - 2v = -y \; ; \; x = -y + 2v \text{。}$$

兩邊相乘： $x^2 - 2vx = y^2 - 2vy \text{。}$

再加上 v^2： $x^2 - 2vx + v^2 = y^2 - 2vy + v^2$，或 $(x - v)^2 = (y - v)^2 \text{。}$

開方根： $x - v = y - v \; ; \; x = y \text{。}$

最後的結果就是大象重量（x）等於蚊子重量（y）。哪裡出錯了？

253. 五位數

有一個有趣的五位數 A。將 1 放在此數字後方會是放在前方的三倍。請問此數是多少？

254. 青春永駐活到老

我們今年的年齡相加等於 86。

我的年齡是你的 2 倍時，如果你是我當時年齡的 2 倍，那麼我是你當時年齡的 $\frac{9}{16}$ 時，我現在就是你當時年齡的 $\frac{15}{16}$。

你和我今年年齡分別是幾歲？

解法：此題需將層層的聯結一一解開。

有一天，我將會是 2x 歲，而你是 x 歲。此關係顯示我總是比你大 x 歲。

當你年齡是兩倍的 2x，同年的我是 5x。當我是你年齡（4x）的 $\frac{9}{16}$，也就是 $2\frac{1}{4}$ x 時，你是 $1\frac{1}{4}$ x 歲。

當我今年的年齡是你的 $\frac{15}{16}$（$1\frac{1}{4}$ x），也就是今年的我是 $\frac{75}{64}$ x，而今年的

你是 $\frac{11}{64}$ x。

我們的年齡加起來等於 86 歲，所以依據題目，馬上可求出我是 75 歲，你是 11 歲。其實，我比 75 歲還小，而你可能比 11 歲還大。想想看，如果我和你一樣大時，我的年齡是你的兩倍。還有，當你的年齡和我一樣時，我們的年齡之和是 63，你這時候的年齡就是我當年的年齡，那我現在多大？你又多大？

255. 盧卡斯謎題

這是一位十九世紀法國數學家愛德華・盧卡斯（Edouard Lucas）發想的問題。盧卡斯說：「每天中午，一艘船離開勒阿弗爾（Le Havre）前往紐約，也有另一艘船駛離紐約前往勒阿弗爾，這樣的行程持續了七天七夜，若今天有一艘離開勒阿弗爾且前往紐約的船，這樣的航行中，會遇見多少艘從紐約到勒阿弗爾的船隻？」可以用圖示法回答此問題嗎？

256. 奇特的旅行

兩位男孩騎自行車旅遊，途中，一輛自行車損壞，必須放在店裡維修，因此他們決定共享另外一輛自行車。一開始，兩人同時出發，一個人騎自行車，另一個人走路。騎士到達地點後，留下腳踏車，繼續往前走。他的朋友走到自行車放置的地點時，騎走自行車，並追上原來的騎士，在交會的地點，換人騎，一路上都是用這樣的方式走到目的地。

最後一次交換騎的地點距離目的地有多遠，才能同時到達目的地？自行車壞掉的地點到目的地之間的距離是 96.5 公里，而且每個人走的速率都是每小時 8 公里，騎自行車的速率都是每小時 24 公里。

257. 簡分數特性

列出幾個正簡分數，將所列的分數，按分子和分母個別相加，然後所得的分子和放在分子，分母和放在分母，產生一個新的分數，此新分數比原先最小的分數大嗎？比原先最大的分數小嗎？此結果恆成立嗎？

9
邏輯推理

所有問題皆以推理來解題。強調推理，而非特殊論述的計算技巧。本單元會教你分析，並利用非正統的方法解題。

258. 鞋子和襪子

妹妹還在睡覺的時候，我走到櫃子前，保持關燈的狀態。我找到自己的鞋子和襪子，但這些鞋子和襪子散亂毫無秩序，有的堆在 3 種牌子 6 隻鞋子的雜亂區，有的散落在 24 隻黑襪和棕色襪堆疊成一座小山裡。我必須拿多少雙鞋子和襪子才能確保有一雙配對的鞋子和一雙配對的襪子？

259. 蘋果

有 3 種蘋果裝在同一箱子裡，你要如何確定，一次拿多少顆蘋果，才能拿到至少 2 顆同種蘋果？如何才能拿到至少 3 顆同種蘋果？

260. 天氣預報

半夜正在下雨，未來 72 小時內會有陽光普照的天氣嗎？

261. 植樹日

植樹日這一天，少年先鋒隊的四年級生一大早在六年級生還沒來前，開始種 5 棵樹，但是他們不小心將植物種在六年級生要種的地方。

四年級生必須過馬路並重新開始，結果六年級先完成任務。為了報答四年級生的幫忙，六年級生過馬路種了 5 棵樹，他們又種了 5 棵樹，然後所有工作都完成了。六年級生領先 5 棵樹還是 10 棵樹？

262. 姓名和年齡的配對

在俄羅斯，賽洛夫先生（Mr. Serov）的太太稱為賽洛娃太太（Mrs. Serova）。

有三位少年先鋒隊的團員在聊天，隊長說：巴洛夫、格寧列夫、克林麥克明天會抵達，他們的名字是柯亞、佩亞、格立夏，未必按照順序。

「我認為柯亞的姓是巴洛夫。」

隊長說：「錯了！我會給你一些提示。」

「你也認識的那達雅・賽洛娃，她的父親是巴洛夫媽媽的兄弟。佩亞七歲讀小一，他最近寫信給我：『今年終於開始學習小六的代數了。』我們的蜂箱管理人，塞雍色克哈洛維奇・蒙克洛索夫是佩亞的祖父。格寧列夫比佩亞大一歲，而且格立夏也比佩亞大一歲。」

請找出三個男孩的姓名和年齡。

263. 射擊配對

安德魯沙、波爾亞、佛羅迪亞每個人都射 6 發，且每個人都得到 71 點。安德魯沙頭兩發得到 22 點，佛羅迪亞第一發只得到 3 點，誰射中了靶心？

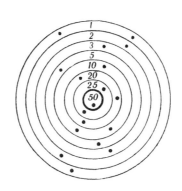

264. 消費金額算一算

「您的鉛筆、筆記本和色紙一共 51 元。」

「我買的是 2 支單價 6 毛錢的鉛筆，5 支單價 1 塊 2 毛的鉛筆，還有 8 本筆記本和12張色紙，筆記本和色紙的價錢我不記得，但不可能是 51 元啊！」

想想看，為什麼不可能？

265. 火車包廂裡的乘客

6 位乘客共用一個包廂，他們分別來自莫斯科、列寧格勒、圖拉、基輔、哈爾科夫和敖德薩。

1. A 和莫斯科人是醫師。

2. E 和列寧格勒人是老師。

3. 圖拉人和 C 是工程師。

4. B 和 F 是二次世界的退休軍人，但是圖拉人從未在武裝部隊服役過。

5. 哈爾科夫人年齡比 A 大。

6. 敖德薩人年齡比 C 大。

7. B 和莫斯科人在基輔下車。

8. C 和哈爾科夫人在文尼察下車。

將大寫字母、職業和城市配對。所列的事實都是解題充分且必須的條件嗎？

266. 棋賽

在蘇聯軍棋比賽中，不同的軍階如上校、少校、隊長、中尉、高級軍官、初級士官、下士、和阿兵哥（未必按照順序）分別擔任步兵、機師、坦克兵、砲兵、騎兵、迫擊炮兵、工兵和通訊兵。請依據下列敘述，找出正確的配對：

第一回，上校擔任迫擊炮兵。

第二回，機師及時到達。

第二回，步兵是下士。

第二回，少校擔任高級軍官。

第二回後，隊長退出比賽，他是唯一退出比賽的玩家。

初級士官在第三回因為生病而缺席。

坦克兵在第四回因為生病而缺席。

少校在第五回因為生病而缺席。

第三回，中尉打敗步兵。

第三回，砲兵與上校平手。

第四回，工兵打敗中尉。

第四回，軍官打敗上校。

從第六回開始，直到最後一回前，騎兵和迫擊炮兵完成順延遊戲。

267. 自願者

有六位共青團員自願將大圓木鋸成 $\frac{1}{2}$ 碼小圓木，好讓學校師生取暖。三隊隊長分別是佛羅迪亞、佩亞和瓦西亞。

佛羅迪亞和米夏鋸掉 2 碼的圓木，佩亞和柯斯提亞鋸了 $1\frac{1}{2}$ 碼的圓木，瓦西亞和費德亞鋸了 1 碼。（這裡列出所有名字。）

隔天，學校公告讚揚拉佛洛夫，戈金和蒙德菲得夫所領導的團隊，拉佛洛夫和寇托夫將大圓木鋸成 26 個小圓木，戈金和帕斯特赫夫鋸成 27 個，蒙德菲得夫和葉夫德基莫夫鋸成 28 個。（這裡列出所有的姓。）

請問帕斯特赫夫的名字是什麼？

268. 工程師姓什麼？

在莫斯科往列寧格勒的火車上，有 3 位乘客，分別叫做依凡洛夫，派車夫和西德洛夫。巧合的是工程師、消防員和指揮家都有相同的姓。

1. 乘客依凡洛夫住在莫斯科。

2. 指揮家住在莫斯科和列寧格勒的之間。

3. 乘客和指揮家同姓，但住在列寧格勒。

4. 乘客住在指揮家附近，月薪是指揮家的三倍。

5. 乘客派車夫月入 200 盧布。

6. 西德洛夫（船員之一）最近打台球擊敗了消防員。

工程師的姓是什麼？

269. 犯罪故事（來自美國的數學期刊）

紐約州有一位小學老師的錢包被偷了，小偷嫌疑犯是莉莉、朱蒂、大維、里奧或馬歌中的一位。

質詢時，每位小孩都陳述 3 句：

莉莉：（1）我沒有拿錢包。（2）我從來沒有偷過東西。（3）里奧偷的。

朱蒂：（4）我沒有拿錢包。（5）我爸爸很有錢，我自己也有錢包。（6）馬歌知道誰做的。

大維：（7）我沒有拿錢包。（8）開學前，我並不認識馬歌。（9）里奧偷的。

里奧：（10）我沒有犯罪。（11）馬歌偷的。（12）莉莉說我偷錢包，她說謊。

馬歌：（13）我沒有拿老師的錢包。（14）朱蒂有罪。（15）大維可以替我作保證，因為打從出娘胎，我們就認識了。

後來，每位小孩都承認自己說的話，只有兩句是真的，另一句是假的。如果真是如此，那誰偷了錢包？

270. 採藥者

有兩組先鋒隊採集珍貴藥草，並將要草賣到蘇聯當地的藥草辦事處。辦事處加總一個小數當作紅利。第一隊採收較多的藥草，所以分紅也比較多。

有一位採集者出於好玩之心，用星星取代數字，將分配紅利的計算編碼如下。你會解碼嗎？

（A）將第一隊和第二隊收集的藥草袋加起來：

```
      *
  +   *
  * *
```

（B）將總數除以紅利（以分計）：

（C）第一隊得到多少紅利？

```
    * *
  × *
  * *
```

（D）第二隊得到多少紅利？

```
    * *
  × *
  * *
```

271. 隱藏的除法

歐雅是數學公告〈想一想〉的編輯，她在公告上寫下七位數除以二位數的算式，並在旁邊留下紙張供大家運算。兩位棋士把棋子放在算式中的每個數字，時間結束時，除了餘數之外，每個數字都放上棋子。

歐雅看到後，決定留作解碼的題目，並移走商數中 8 的棋子，使其只有一組解。題目比想像中的簡單。

272. 編碼運算

下列有七個符號算術（cryptarithm），數字皆由字母和星星代替。相同字母表示相同數字，不同字母代表不同數字，星星代表任意數。

(A)
```
      A B C
      B A C
    * * * *
      * * A
  * * * B
  * * * * * *
```

(B)
```
        * * *
        * 2 *
        * * *
    * * * *
    * 8 *
  * * 9 * 2 *
```

(C)

```
                            * * 7 * *
* * * * 7 * ) * * 7 * * * * * * *
              * * * * * *
              * * * * 7 7 *
              * * * * * * *
                  * 7 * * * *
                  * 7 * * * *
                  * * * * * * *
                  * * * * 7 * *
                      * * * * * *
                      * * * * * *
```

(D) 有 4 解。

```
                      * 4 * *
* * * ) * * * * * * * 4
          * * *
          * * 4 *
          * * * *
            * * * *
            * 4 * *
            * * * *
            * * * *
```

(E) 有 2 解。

$$D O + R E = M I;$$
$$F A + S I = L A;$$
$$R E + S I + L A = S O L.$$

(F) 雖然沒給除數，此題只有一組適當的解。

```
              * * * * * 8 * *
? ) * * * * * * * * * * *
    * * *
      * * *
      * * *
        * * *
        * * *
            * *
            * *
              * * *
              * * *
```

273. 質數算術

此題符號算術引人注意的地方是每個數字都是質數（2、3、5 或 7）。完全沒有任何提示的字母或數字，雖然如此，此題只有一解。

274. 摩托車手和騎馬的騎士

郵局將摩托車手送到機場準備接機，運送郵件。

飛機比預定行程提早到站，郵件早已被騎馬的騎士送往郵局。半小時後，騎手遇到摩托車手，於是他將郵件轉交給摩托車手。摩托車手比預定時間提早 20 分回到郵局，請問飛機提早幾分鐘到？

275. 步行和開車

這是前一題的變化題。

有一位工程師每天搭火車到城裡上班。每天早上 8:30，他儘快下火車，然後搭交通車前往工廠。有一天，工程師搭乘火車，早上 7:00 就到站，於是他走路前往工廠，半路中搭上交通車，比以往提早 10 分鐘到達工廠，他何時遇到交通車？

276. 矛盾的證明

有兩陳述 A 和 B 互斥時，只有一個是真的。證明 B 錯 A 對的方法，就稱為矛盾法。

例如：兩數之和等於 75，第一個數比第二個數大 15，利用矛盾法，證明

第二個數字是 30。

解法：假設第二個數字不是 30，那麼此數不是大於 30，要不就是小於 30。如果它比 30 大，則第一個數大於 45，且總和大於 75，不符合條件，所以第二個數不可能大於 30。如果第二個數小於 30，則第一個數小於 45，所以總和也會小於 75，這也不可能，因此第二個數是 30。

請用矛盾法證明下列的敘述！

（A）兩整數之積大於 75，請證明至少有一整數大於 8。

（B）一個二位數乘以 5 的乘積是兩位數。請證明被乘數的十位數是 1。

277. 找出偽幣

（基本題）有 9 個相同面值的硬幣，其中 8 個重量相同，有一個是偽幣，比其他輕。在不用砝碼的情況下，利用 2 次的天平平衡找出偽幣。

（進階題）與第一題雷同，但只有 8 個硬幣。

（挑戰題）有 12 個硬幣，其中 11 個重量相同，有一個是偽幣，重量可能比較輕，也可能比較重。請分 3 次秤重，找出偽幣，並確認輕重關係。

親自解題：

1. 有 13 個機械零件，其中一個零件重量不標準。請在 3 次秤重中，分辨出非標準重量的機械零件。此處會提供第 14 個標準的機械零件。

2. 請在 n 次秤重中，從 $\frac{1}{2}$（3n-1）機械零件中，找出非標準重量的機械零件的一般解（以及加入標準重量的機械零件）。

278. 邏輯圖形

有 3 位謎題競賽者矇上眼睛，每個人的前額都貼上一張空白紙，關主告訴他們：不是所有人的前額都是黑紙。關主說完後，讓參賽者拿掉眼罩，開始比賽。最後，獎品會頒給第一個推理出自己額頭紙張是黑是白的人。

279. 三位聖人

有三位古希臘哲學家在樹下小憩，睡著後，一個頑皮的人在他們臉上用碳粉塗鴉。醒來後，他們大笑，每個人都以為另外兩個人彼此嘲笑對方。

突然間，有一個人停止大笑。他如何知道自己也被塗鴉了？

280. 5 個問題

好的數學陳述應該具備完整性，但不應包括廢話。精簡是數學語言的獨特性，也是令人賞心悅目的特質。

（A）請你挑出這些主張中的廢話：

1. 直角三角形的兩個銳角和等於 90 度。

2. 如果直角三角形的鄰邊是斜邊的一半，則對面尖銳的角等於 30 度。

（B）請用簡單的語詞表示等價關係：

1. 圓內割線的一部份。

2. 邊最少的多邊形。

3. 通過圓心的弦（割線）。

4. 底邊等於另一邊的等腰三角形。

5. 有共同圓心的圓。

（C）△ABC 中，AB=BC 且 AD=DC，請給 BD 至少 3 種名稱。

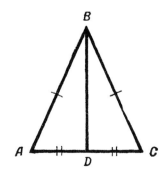

（D）這裡有7個相關的項目：平行四邊形、幾何圖形、正方形、多邊形、平面圖形、菱形、凸四邊形。將它們重新排列，使得每一項目的概念皆包含下一個項目的概念。

（E）一個凸多邊形的外角和等於 4 個直角。此凸多邊形的內角是銳角時，其最大數量是多少？

281. 不需要方程式的推理

有些代數問題，可以邏輯推理：

（A）有一個二位數的數字，從右讀到左是左到右的 $4\frac{1}{2}$ 倍，此數是多少？

1. 此數大於 9，因為它是二位數。

2. 此數小於 23，因為 $23 \times 4\frac{1}{2}$ 大於 100。

3. 此數是偶數，因為它乘以 $4\frac{1}{2}$ 時，是一個整數。

4. 此數的 9/2 倍是它本身的逆數，所以他的逆數可被 9 整除。

5. 此數與逆數有相同的位數，所以此數也可被 9 整除（看第七章）。

請完成解答。

（B）四個連續整數的積是 3024，這些整數是多少？

1. 這四個整數都不是 10（否則積的個位數會是零）。

2. 至少有一個整數小於 10（否則積至少會有五位數）。

3. 因此四個整數都小於 10。

4. 這四個整數都不是 5（否則積的個位數會是五或零）。

請完成解答。

282. 小孩的年齡

某數等於小孩年齡加 3 歲，此數開平方根號後是整數。小孩年齡減 3 歲，所得的數等於該平方根。小孩有多大？找出差值不是 3 的類題。

283. 是或不是？

請朋友從 1 ～ 1000 任選一個數字，然後問他 10 個只能回答是或不是的問題，最後公開他所選的號碼。該問什麼樣的問題才能解密呢？

10
數學遊戲與詭計

遊戲

284. 11 支火柴

桌上有 11 支火柴（或替代品），第一位玩家可選擇拿起 1、2 或 3 支火柴，第二位玩家也是可選擇拿 1、2 或 3 支火柴，然後輪流拿取。拿起最後一支火柴的玩家就輸了！

（A）第一位一定會贏嗎？

（B）如果將火柴改成 30 支，第一位還是會贏嗎？

（C）如果有 n 支火柴，一次拿起 1~p 支火柴，他會贏嗎？有沒有通則？

285. 拿起最後一支火柴的是贏家

第一位玩家從 30 支火柴裡任意拿起 6 支以內的火柴（包含 6 支），然後換第二位玩家按照規矩拿起火柴，輪流進行，拿到最後一支火柴的是贏家，那麼第一位該如何玩，才能拿到最後一支火柴？

286. 偶數贏家

兩位玩家從 27 支火柴中輪流拿 1~4 支火柴，直到全部拿起。如果你是第一位玩家，想要贏，就必須在最後一輪時，留下偶數支火柴。你該如何贏得這場遊戲？

287. 威佐夫遊戲

這遊戲是 1907 年數學家威佐夫（W. A. Wythoff）所發明。很顯然地，他

並不知道這款遊戲在中國早已有人玩過,當地人將此遊戲稱為「撿石子」。

有兩堆鵝卵石(或其他替代物),玩家輪流拿鵝卵石。

1. 玩家可以任拿一堆的全部或部分鵝卵石。

2. 玩家也可以從兩堆中都拿一些石頭,但兩邊數量要一樣。

拿到最後一顆鵝卵石的人就贏了。

如果我方要贏的話,輪到我方時,鵝卵石是(1,0)(表示第一堆只剩一顆鵝卵石,第二堆沒有)和(n,n)。也就是說,相對剩下的鵝卵石,我方拿起一顆鵝卵石(規則 1),或拿起 2n 顆鵝卵石(規則 2)。

如果只剩(1,2),肯定是輸家:下表顯示我方有四種拿取的可能性,每當我方選擇其中一種方式,對方可拿走所有的鵝卵石:

我方	對方	我方	對方	我方	對方	我方	對方
0	0	1	0	1	0	0	0
2	0	0	0	1	0	1	0

例如:在我方的第三行中,我方從第二堆拿起一顆鵝卵石(規則 1),對方拿起所有剩下的鵝卵石(規則 2)。

雖然(1,2)會輸,但(1,0)(1,1)會贏,任何一種(1,n)也會贏。只要我方從第二堆拿起(n-2)個鵝卵石,留下(1,2),對方必敗無疑。

除了(1,2)之外,還有其他必敗的選項嗎?

288. 怎麼贏?

棋子放在圖中的八方格裡的 d、f 和 h 的位置。A 或 B 的一步就是將棋子移到左邊任一方格中,不論左邊方格中有無棋子。或者你也可以橫越一個或數個棋子跳到你想要的位置,只要最後一支棋子放在 a 位置的人是贏家。

A 總是會贏,看看你是否能證明此為真。(此題在書後沒有附解答。)

(a) (b) (c) (d) (e) (f) (g) (h)

289. 正方形拼板

每位玩家都有一組 18 片不同形狀的紙片（a 圖顯示紙板的形狀和數量）。

紙板是 6×6 方格子，有許多方法可將紙板組成 2×2 的正方形（如圖 b）。重實線將紙板分成 9 個區域，玩家只能使用其中 4 個區域。

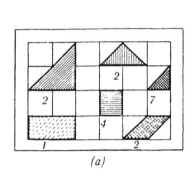

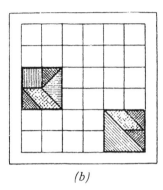

(a) *(b)*

每移動一次，就放一張紙片在紙板上，不能重疊也不能移動紙板上的紙片，組成最多 2×2 正方形的人就是贏家（最大值是 4）。（此題在書後沒有附解答。）

290. 誰最先喊 100？

A 和 B 輪流喊數字，例如：A-7、B-12、A-22、B-23 等等，每次喊出的數字都比前一個高 1~10。先喊到 100 的人就贏了，A 要怎麼贏？

291. 正方形遊戲

在方格子上畫一張圖作為遊戲版圖，此圖最好是由數個小方格組成。

圖形的外邊界早已畫好，兩位玩家輪流畫正方形的內邊界，先畫出正方形第四邊的人有額外的移動優勢：他可以也必須畫出一條以上的線條，或者一次畫任意個正方形。

當所有的正方形完成後，遊戲就結束了。最先畫出最多正方形的是贏家。

此款遊戲的理論比較複雜，沒有一般通則，但如果事先知道幾個簡單的位置，贏的優勢會比較大：

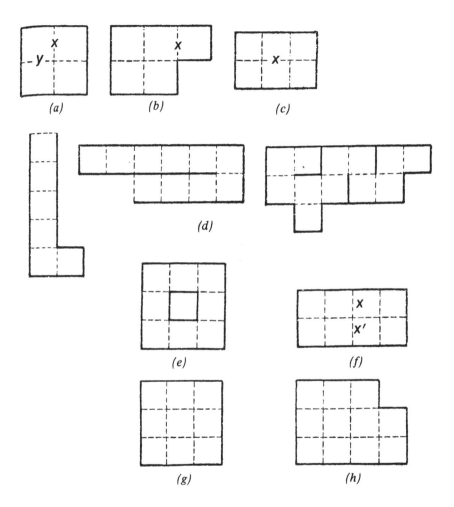

(a)

(b)

(c)

(d)

(e)

(f)

(g)

(h)

1. 先從 2×2 正方形開始的人會損失 4 個方格子。不論他 x 畫哪條線，對方畫適當的 y，再依圖 a 逆時針畫兩條線，都會贏得 1 個正方形。

2. 圖 b 也很糟，如果 A 除了 x 之外，標其他的線，就會損失 5 個正方形；

標在 x 的地方，至少可以贏 1 個正方形，雖然被迫畫其他的線，但都必須從剩下的 2×2 正方形開始。

3. A 在圖 c 中，可以贏得全部的正方形，但只能從 x 開始。

4. 圖 d 是一個寬一個正方形的通道，不論它如何扭曲，A 都是完勝者。如果通道四周是完整的正方形（圖 e），則 B 取得所有的正方形。

5. 在圖 f 中，如果 A 先畫 x 或 x'，則 A 可贏得 4 個正方形，畫其他地方就會輸。

遊戲的藝術在於將遊戲版圖打散成簡單的圖形，然後選擇從哪些地方開始，哪些地方結束。

圖 g 中，A 的第一步要畫在哪裡才能贏得 8 個正方形呢？

A 在圖 h 中，又要如何開啟呢？他會贏得多少個正方形？

292. 寶石棋（Mancala）

寶石棋是非洲流行的古老民俗遊戲。在寶石棋的變形版中，遊戲棋盤有 12 個洞，每個洞有 4 顆球。

我方坐在 AF 邊，對方坐在 af 邊。

將靠近我方的一號洞裡所有的球依逆時針平均分配一顆球到相連的洞裡（洞依逆時針的編號是 ABCDEFabcdef），假設我方把 D 洞清空，各移一顆球到 E、F、a 和 b 洞，然後對方可能把 a（有 5 顆球）清空，各移一顆球到 b、c、d、e 和 f 洞，此時球局如下：

$$
\begin{array}{cccccc}
f & e & d & c & b & a \\
\hline
4 & 4 & 4 & 0 & 5 & 5 \\
5 & 5 & 5 & 5 & 6 & 0 \\
\hline
A & B & C & D & E & F
\end{array}
$$

如果有 12 顆以上的球從洞裡取出，當球依序分配到此洞時跳過不放，將第 12 顆球放在下一洞。

每位玩家都試圖將自己的最後一顆球放在對手的最後一個洞（f 或 F）裡，使得最後一洞有 2 或 3 顆球。滿足此條件時，玩家就可掠奪最後一洞的所有球，此外，還可繼續搶奪下一連續洞裡含有 2~3 顆球的所有的球。

$$
\begin{array}{cccccc}
f & e & d & c & b & a \\
\hline
2 & 1 & 2 & 3 & 1 & 2 \\
0 & 0 & 0 & 0 & 0 & 6 \\
\hline
A & B & C & D & E & F
\end{array}
$$

棋局例一：

1. 我方從 F 移球（只有此處可移），則棋局如下：

$$
\begin{array}{cccccc}
f & e & d & c & b & a \\
\hline
3 & 2 & 3 & 4 & 2 & 3 \\
0 & 0 & 0 & 0 & 0 & 0 \\
\hline
A & B & C & D & E & F
\end{array}
$$

我方的最後一球進入到對方的 f，且此洞有 3 顆球，故我方可掠奪此 3 顆球，此外，我方還可搶取 e 和 d 洞中的 2 顆球和 3 顆球。（但不可跳過 c 洞，搶取 b 和 a 洞的球。）此局我方勝 8 顆球。

棋局例二：

$$\begin{array}{cccccc} f & e & d & c & b & a \end{array}$$
$$\begin{array}{cccccc} 0 & 1 & 2 & 0 & 1 & 2 \\ 1 & 0 & 0 & 0 & 7 & 7 \end{array}$$
$$\begin{array}{cccccc} A & B & C & D & E & F \end{array}$$

我方從 F 移球，無法贏得任何球，因為最後一球落在我方的 A 洞。如果改從 E 洞發球，雖然最後一球進入 f 洞，但 f 洞沒有 2~3 顆球，所以依然無法贏球。

棋局例三，空洞不保證安全：

$$\begin{array}{cccccc} f & e & d & c & b & a \end{array}$$
$$\begin{array}{cccccc} 0 & 0 & 0 & 0 & 0 & 0 \\ 1 & 0 & 0 & 0 & 17 \end{array}$$
$$\begin{array}{cccccc} A & B & C & D & E & F \end{array}$$

對方的洞全空，但此局我方贏 12 球。我方從 F 移球，結果：

$$\begin{array}{cccccc} f & e & d & c & b & a \end{array}$$
$$\begin{array}{cccccc} 2 & 1 & 1 & 1 & 1 & 0 \\ 2 & 2 & 2 & 2 & 2 & 2 \end{array}$$
$$\begin{array}{cccccc} A & B & C & D & E & F \end{array}$$

最後一球落在 f，因此我方可拿走對方所有的球。

當玩家沒有足夠的球形成掠奪的棋局，或無法移動時，遊戲就終了。（第 292~294 題沒有附解答。）

293. 義大利遊戲

此款遊戲結合了撲克牌和賓果的元素，只要一副標準紙牌就可進行遊戲。

每位玩家有一張 5×5 的正方形紙，當 25 張牌喊出時，將紙牌的號碼填入自選的空格中（國王 13，皇后 12，老 J 11，A 1），當方格子填滿時，分別將每行、每列以及每主對角線共 12 條的數字加起來計分，最高分為贏者。

下圖為範例說明：玩家第三列有成對的 5，一個算 10 分，若對角線有成

對的 13，就得 20 分。

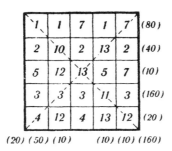

294. 準魔方（almost-magic squares）

準魔方是各行各列加起來為定值，但對角線不必（請參閱第七章的魔方）。此遊戲可單人或多人一起玩。下圖顯示 3 種例子：

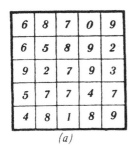
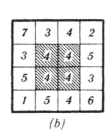
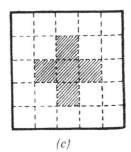

(a)	(b)	(c)

圖 a，玩家畫 5×5 方格，將 1-7 填入 16 個方格中，每個數字至少一次，此圖顯示數字和 30 為定值。（提示：移動紙牌比擦掉數字容易許多。）

圖 b，玩家畫 16 方格，將 0-9 填入 25 個方格中，每個數字至少一次，使得每列每行和中心陰影區的和都是定值（如填入的總和為 16）。（提示：找到總和定值為最大的人就是贏家。）

圖 c，自行填入 0-8，每個數字至少一次（但是 0 和 6 只能用一次），使得每列每行和中心陰影區的和都是定值。

295. 填數字遊戲

這些謎題與填字遊戲相仿，只是將橫列和直行的定義線索由字改成數字。重實線（不是黑色正方形）表示數字的終點。

（A）請參閱前兩張圖。

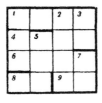

橫列

1. 四位數連續漸增的數字與逆數的差值。

4. 位數連續漸增的數字。

6. 第三行乘以第八列。

8. 質數。

9. 13 的倍數。

直行

1. 第一列數字的立方。

2. 2 個立方，第一列乘以第七行（最後三個位數）。

3. 第六列除以第八列。

5. 3 個連續的數字。

7. 第三行的因數乘以第一列的因數。

我們先解第一列：你可能會訝異第一列只有一個答案，不論你是 4321-1234 還是 9876-6789，答案都是 3,087。其結果顯示在第二張圖第一列。

```
┌───┬───┬───┬───┐
│¹3 │ 0 │²8 │³7 │
├───┼───┼───┼───┤
│⁴4 │⁵5 │ 6 │ 7 │
├───┼───┼───┼───┤
│⁶3 │   │   │ 7 │
├───┼───┼───┼───┤
│⁸  │   │⁹  │   │
└───┴───┴───┴───┘
```

（B）請參閱第三圖。

```
┌───┬───┬───┬───┬───┐
│¹  │   │²  │³  │⁴  │
├───┼───┼───┼───┼───┤
│⁵  │⁶  │⁷  │   │   │
├───┼───┼───┼───┼───┤
│⁸  │   │   │   │   │
├───┼───┼───┼───┼───┤
│⁹  │   │   │¹⁰ │¹¹ │
├───┼───┼───┼───┼───┤
│¹²  │   │   │   │   │
└───┴───┴───┴───┴───┘
```

橫列

1. 由 5 個不同位數組成的數字，與第八列沒有重疊的數字。

5. 第三行的因數，且是最大的二位數。

7. 第三行的逆數。

8. 5 個不同的位數，參見第一列。

9. 第一列與第八列相加的 $\frac{1}{9}$。

12. 3 個兩位數質數之積，其中 2 個是第六行的因數。

直行

1. 個位數等於十位數和百位數的和。

2. 十八世紀的第二個一半的年份。

3. 第一列和第八列的差值。

4. 百位數等於個位數與十位數的乘積。

6. 3 個兩位數質數之積，其逆數是第三行的倍數。

9. 第六行的因數，但不是第三行的因數。

10. 與第五列相同。

11. 第三行的因數，且是最小的二位數。

（C）請參閱最後一張圖。

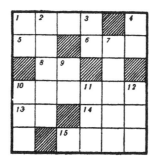

橫列

1. 某質數的平方。

5. 第十行和第十一行最大公因數的一半。

6. 某平方的立方。

8. 第一列開平方根。

10. 對稱的平方（左到右與右到左相同）。

13. 比第九行的數字大 1。

14. 五倍後，與第八列相同。

15. 某數的平方比第十三列大 1。

直行

1. 除以 2、3、4、5 和 6，餘數分別為 1、2、3、4 和 5 的最小整數。

2. 某數的位數總和是 29。

3. 質數。

4. 第十一行的質因數。

7. 第十五列的 $\frac{1}{10}$ 和第十三列之積的 4 倍。

9. 第四行的兩倍。

10. 第十一行的逆數。

11. 第十列的平方根。

12. 第十三列的最大質因數的倍數。

技巧

296. 猜猜「心中數」

此處將展示 7 種技巧猜「心中數」。

（A）先想一個數字，然後減 1，將差值乘以 2 倍，最後加上「心中數」。告訴我結果，我會猜出原來的數字。

方法：將結果加 2 再除以 3。商就是「心中數」。

例如：假設「心中數」是 18：18-1=17；17×2=34；34+18=52。我認為數字就是：52+2=54；54÷3=18。

證明：令「心中數」為 x：則依序為 x-1、2（x-1）+x=3x-2。因此加 2 得到 3x，再除以 3，就會得到心中數 x。

（B）請朋友想一個數字。告訴他乘上或除以你任意喊出的數字，並將結果放在心裡，然後要求他除以心中數，再加上「心中數」，從他最後的結果，可以馬上猜出「心中數」。

這技巧很簡單，當他乘或除的時候，你也做一樣的事，只是你是從 1 開始。不論乘除多少次，他的結果就是你的數字乘上「心中數」；當他除以「心中數」時，所得的商就與你的數字相同。

然後，當他加上「心中數」，並說出結果時，他正喊出你的數字和心中數的和，減掉你自己的數字，就是他心中所想的數字。

（C）對任意奇數 n 而言，我們稱（$\frac{1}{2}$ n+1）是 n 的大數，例如：13 的大數是 7， 21 的大數是 11，其餘依此類推。

想一個數字，加上數字的一半，如果是奇數，就加大數。然後再加上和的一半（如果和也是奇數，就加上和的大數）。除以 9 並喊出商數，如果有餘數的話，也要說出餘數是 <5、=5 或 >5：

喊出後，商的 4 倍再加上下列的數就會等於心中數：

如果餘數是 0，就加上 0；

如果餘數小於 5，就加上 1；

如果餘數是 5，就加上 2；

如果餘數大於 5，加上 3；

例如：心中數是 15，那麼 15+8=23、23+12=35、35÷9=3 餘 8，則說出：「商數是 3，餘數大於 5。」

你認為：（3×4）+3=15 就是心中數。

請用代數證明上述方法成立。提示：每個心中數都可表示成 4n、4n+1、4n+2 或 4n+3，其中 n=0 或是正數。

（D）再想一個數，並加一半的數（或大數）；再加和的一半（或大數），但此處不除以 9（不同於 C），但喊出答案中所有的位數，以及相對應的位置，除了個位數以外。（不允許隱瞞 0）同樣地，也要說出哪一次有用到大數。例如：28+14=42、42+21=63，將 3 隱瞞，說出「十位數是 6，且沒用到大數」。

為了找到「心中數」，加入喊出的數字，並加入下列的數字：

如果大數沒有使用過，加上 0。

如果大數只用在第一次，加上 6。

如果大數只用在第二次，加上 4。

如果大數使用兩次，加上 1。

依所得的和，找出比和大一點的 9 的倍數，再將 9 的倍數減掉和，此結果就是個位數，也就是他隱藏的數字。

現在你有了他的答案，將數字除以 9，捨棄餘數，商乘上 4，如同（C），加上下列這些數字：

當你除以 9 之後，餘數是 0 時，加上 0；

如果餘數小於 5，加上 1；

如果餘數是 5，加上 2；

如果餘數大於 5，加上 3；

例一：「十位數是 6，且沒用到大數」，則 9-6=3：表示他隱藏 3，所以答案是 63。除以 9，其商為 7，沒有餘數；再乘上 4，可得心中數等於 28。

例二：心中數是 125，125+63=188、188+94=282。隱藏個位數 2，「十位和百位分別是 8 和 2，且大數用在第一次的加法中」。

為了找出心中數，繼喊出數字之後，依規定將數字 8、2、6 加起來，和為 16，比 18 小 2，所以算出來的答案是 282。

再將 282 除以 9，其商為 31，餘數為 3。 商乘以 4，再加 1 等於 125，125 就是心中數。為什麼用到大數時，要依不同情況加入 6、4、1 呢？

（E）從 1~99 想一個數字，先平方心中數，然後將心中數加上一個喊出的數字，並將和也平方，最後說出此兩平方的差值。

為了找出心中數，先將差值對半，再將對半的差值除以宣告數（說出來的數字，也是所加的數字），算出來的數再減掉宣告數的一半，最後結果就是心中數。

例如：53^2=2,809。「加上 6」，所以 59^2=3,481；3,481-2,809=672。「答案為 672」，為了找出心中數，將答案對半，得 336，再除以所加的數 6，即 336÷6=56，56-$\frac{1}{2}$（6）=53。請證明這方法有效。

（F）想一個 6~60 的數字，當心中數分別除以 3、4 和 5 之後，說出餘數。

為了找到心中數，將（$40r_3+45r_4+36r_5$）除以 60（r 就是說出的餘數），如果餘數是 0，心中數就是 60；反之，餘數就心中數。

例如：心中數是 14，個別的餘數是 r_3=2, r_4=2, r_5=4。

經計算可得：

S=（40×2）+（45×2）+（36×4）=314；314÷60=5 餘 14，因此所想的數字就是 14。用代數法證明此技巧為真。

（G）一旦你了解上述技巧的數學原理，你可以嘗試改變，找出適合自己的把戲。例如你可用 3、5、7 取代（F）中的 3、4 和 5，且心中數落在 8~105 之間，這公式該如何改變？

答案：$70r_3+21r_4+15r_5$，其中 r_3、r_5、r_7 是心中數分別除以 3、5、7 之後的餘數，心中數等於 S 除以 105 後的餘數（或如果餘數為零時，本身就是 105）。

297. 免提問就搞定

在沒有提問的前提下，可以藉由數學定律決定心中數計算出來的結果。

（A）假設你朋友心中數是 6，請他乘以 4（第一個數字），再加 15（第二個數字），但別問結果，再請他將結果除以 3（第三個數字）。（現在數字為 13，但並未告知你。）

在腦海裡，你將第一個數字除以第三個數字：$4÷3=1\frac{1}{3}$，然後再請他減掉心中數的 $1\frac{1}{3}$ 倍，他的答案是什麼？

接著，你將第二個數字除以第三個數字：15÷3=5，雖然你沒問任何一個問題，但你就是知道他的答案是 $[13-（6×1\frac{1}{3}）=5]$。怎麼辦到的？

（B）每位觀眾都從 51~100 挑一個數字。輪到你時，假裝自己是個魔術師，寫下 1~50 的數字，並封在信封裡。

在腦海裡，計算（99- 你的數字），然後公佈結果，並請觀眾將此結果加上他們自己的數字，劃掉和的個位數，再將此個位數加上劃掉後的數字，答案就是心中數要減的數字。雖然他們不知道這件事，但大家最終的答案都會相同，然後依序請大家往信封裡瞧，他們會看到你預先寫好的數字就是他們最後的答案。

如何做到的？

298. 神機妙算

當你轉身時，A想了一個數字，也從一堆硬幣裡拿了 4n 的硬幣（或其他替代品）。B 拿 7n, C 拿 13n。C 給 A 和 B 的硬幣與他們原先有的一樣多，B 也對 A 和 C 做同樣的事，同理，A 也對 B 和 C 做同樣的事。

問其中一位的硬幣還有多少？除以 2，並公佈 A 拿走的硬幣數量。將 A 拿走的數量除以 4，乘以 7，然後公告 B 拿走的數量。接著將 A 拿走的數量除以 4，乘以 7，並說出 B 拿走的數量。同理，將 B 拿走的數量除以 7，乘以 13，然後公告 C 拿走的數量。請解釋原理。

299. 一試再試試不成，再試一下

想想兩個正整數，然後把兩數之積加上兩數之和，最後告訴我結果。

如同跳高運動員一樣，他們通常是經過幾次嘗試後，才會成功，所以第一次嘗試時，我也有可能猜不中你的心中數，但我還是會試著猜猜看。

我的方法很簡單：先把 1 加上你的結果，然後將和因數分解成幾組可能的配對（1 和總和除外），再把每個因數減 1。這樣我就可以得到一組數對，此數對就是心中數。

如果我只有一個數對，我可以馬上猜出你的數字。例如，你想的數字是 4 和 6，則和（10）加上積（24）等於 34，加了 1 得到 35，因為 35 只有一組因數配對（5×7），所以我知道原來的數字就是 5-1=4 和 7-1=6。

請證明此流程的正確性。

300. 誰拿鉛筆？誰拿橡皮擦？

我背對著 2 位男孩贊亞和舒拉，並請他們一個人拿鉛筆，另一個人拿橡皮擦。我說：「拿鉛筆的人數字是 7，拿橡皮擦的人數字是 9。」

（其中一個數字應該是質數，另一個是不被前者整除的合數。）

「贊亞，你的數字乘以 2；舒拉，你的數字乘以 3。」

（一個和應該是你喊出合數的除數，例如 9 的除數 3）

「加上你的積，並告訴我總和。」

如果和可被 3 整除，舒拉拿的是鉛筆。如果不能整除，舒拉拿的是橡皮擦。為什麼？

301. 猜猜 3 個連續數

一個朋友選了 3 個連續數（例如 31、32、33），都不超過 60。請他說出一個 3 的倍數，不得大於 100（例如 27），他要將這 4 個數字加起來再乘以 67（123 x 67 = 8,241）。等他說出最後兩位數，你就能告訴他那 3 個連續數是多少，以及沒說出來的另外兩位數。

方法：將他說出 3 的倍數除以 3 再加 1，減掉他最後說出的兩位數，就能得到他心裡想的第一個連續數：41-(9+1)=31.

至於另外兩位數，只要將他說出的兩位數乘以 2 就是了：41x2=82。

為什麼是這樣呢？

302. 猜猜幾個「心中數」

想想幾個一位數的數字，第一個數字先乘以 2，再加 5，再乘以 5，最後加 10。接著，加上第二個數，然後乘以 10；加上第三個數，然後乘以 10；以此類推，直到你加完最後一位心中數，最後一個心中數不乘以 10。說出答案以及有多少個心中數。

為了找出心中數，先從答案減去 35（如果有 2 個心中數）或 350（3 個數），或 3500（4 個數）等等，結果中的位數就是心中數。

例如：心中數是 3、5、8 和 2。則（2×3）+5=11；（11×5）+10=65；10（65+5）=700；10（700+8）=7,080；7,080+2=7,082；7,802–3,500=3,582。

請說明這題運作的模式。

303. 你幾歲？

「你不想告訴我？好，沒關係，你只要告訴我 10 倍年齡減掉任一位數與 9 之積的結果。謝謝你，現在我知道了。」

例如：年齡是 17 歲。積為 $3 \times 9 = 27$，那麼你會說 $170 - 27 = 143$。

猜的方法：移走說出數字的個位數，並將此位數加入殘留的數字，如：143 去掉 3 就剩下 14，然後 $14 + 3 = 17$。（這技巧只能用在比 9 歲大的年齡。）

簡單又神奇！但為了避免尷尬，使用之前，先學學技巧為何有效。

304. 猜他的年齡

為了變化最後一個技巧，要求他的年齡乘以 2，加 5，再乘以 5，最後說出答案。去掉個位數（總是 5），將殘留的數減 2，然後找出年齡。

例如：$21 \times 2 + 5 = 47$；$47 \times 5 = 235$；然後 235 變成 23，且 $23 - 2 = 21$。

305. 消失的幾何

這是一個扣人心弦的詭論，大多數人都覺得難以言喻。如果你將圖片移位，你會發現線段在你眼前消失。

左圖有 13 條線，沿著 MN 切割開來，滑動上方紙片到左邊第一條線（如右圖）。

等等，第 13 條線跑哪去了？

11
可以整除

算術的四則運算中，最怪異的就是除法，想想除以 0 是什麼結果？對其他運算子而言，0 與其他數有相同的權利，加減乘都沒問題，但是除以 0 時，沒有數字或代數可表示此結果。忽略此規則，將導致荒唐理論的證明。

定理：任何值都等於自身的一半。

證明：令 a=b，兩邊同乘以 a： $a^2=ab$ ；

兩邊同減 b^2： $a^2-b^2=ab-b^2$ ；

因式分解： $(a+b)(a-b)=b(a-b)$ ；

兩邊同除以（a-b）： a+b=b ；

因為 b=a，所以以 a 代 b，可得 2a=a，分別除以 2，則 a=½a，全部等於自己的一半。這樣的錯誤顯而易見。

另一個詭異地方的是：兩整數的加、減、乘之後，還是整數，但是商就不一定！整數的可分性理論的探究，導致數論重大的發展，本章的題目或許會刺激你研究數論。

306. 墓碑的數量

學者在埃及金字塔裡發現有 2,520 個象形文字雕刻在墳墓的石棺蓋上，為什麼是這樣的數字賦予榮耀呢？

或許是因為此數皆可被 1~10 的每個整數整除，還有，它是可整除的最小公倍數。演算看看！

307. 新年禮物

工會執行委員會正為小孩籌備新年樹（蘇聯沒有正式的耶誕樹，只有新

年樹)＊，將糖果和餅乾分裝到禮物袋之後，開始分裝橘子。但經計算，如果一袋 10 顆橘子，會有一袋只有 9 顆；如果每袋 9 顆，則有一袋只有 8 顆；如果每袋 8 顆，則有一袋只有 7 顆；如果每袋 7 顆，則有一袋只有 6 顆，其餘依此類推，直到每袋 2 顆，一袋只有 1 顆。

每個人可以分到多少個橘子？

308. 有這樣的數字嗎？

某數除 3 餘 1；除 4 餘 2；除 5 餘 3；除 6 餘 4，則此數是多少？

309. 一籃雞蛋

一位婦女正提著一籃雞蛋到市場去，途中被路人撞到，她的籃子掉到地上，所有雞蛋都破了，路人想賠償她的損失，於是問：「籃子裡有多少顆雞蛋？」

婦女說：「我記得不是很清楚，但我回想起數蛋時，不論是依 2、3、4、5 或 6 那一種分法，都會留下 1 顆蛋，當 7 顆一組分裝時，籃子就空了。」

籃子裡破掉的蛋至少有幾顆？

310. 三位數

我正在想一個三位數，如果此數減 7，差值可被 7 整除；如果減 8，可被 8 整除；如果減 9，可被 9 整除。此數是多少？

＊ 蘇聯的耶誕節是一月七日，以俄羅斯正教會所訂的耶穌誕辰為準。慶祝儀式多與宗教有關，不過蘇聯慶祝新年的方式有許多和耶誕節習俗相似之處，裝飾新年樹便是其中之一。順帶一提，蘇聯的新年假期有十天，所以耶誕節也包含在假期之中。

311. 4 艘柴油船

4 艘柴油船在 1953 年 1 月 2 日中午離開港口。

第一艘船每 4 星期會回到此港口，第二艘每 8 星期，第三艘每 12 星期，第四艘每 16 星期。

這四艘船何時會在此港口全部再相見？

312. 收銀員的錯誤

顧客對收銀員說：「我有兩包豬油 9 塊錢；兩塊肥皂 27 塊錢；和三包糖以及六個餡餅皮，但我不記得糖和餡餅皮的錢？」

「總共 292 元。」

顧客說：「你算錯了！」

收銀員再次檢查並同意顧客的說法。顧客如何看出錯誤的？

313. 數字謎題

請從方程式〔3（230+t）〕2=492,a04 中找出數字 t 和百位數 a。

314. 11 倍數判斷法

並不需要每次都實際算一遍除法才能確認數字的可整除性。在第七章，我們已知道將數字的所有位數相加除以 9，若能整除，此數字就能被 9 整除。我們也知道個位數是 0，其數可被 10 整除；個位數是 0 或 5，其數可被 5 整除；偶數可被 2 整除；但你知道被 11 整除的簡單判斷法則嗎？

判斷法：

將偶數位（十位數、千位數等等）相加，再將奇數位（個位數、百位數等等）相加。將求得的和相減，兩和之差等於 0 或 11 的倍數，此數則為 11 的倍數（可被 11 整除），否則就不是。

藉由引進模數概念來證明判斷法成立，此概念與餘數相似，例如 18 除以 11 的餘數是 7，則模數表達式可為 18=7 mod 11，也等於 -4 mod 11。被除數 0、1、2⋯9 對 11 的模數關係式當然就是 0、1、2⋯9 mod 11；但被除數 0、10、20⋯90 在實際運算上對 11 的模數關係式是 0、10、9⋯2 mod 11，也等於 0、-1、-2⋯-9 mod 11；同理，0、100、200⋯900 也是 0、1、2⋯9 mod 11 等等。

兩數之和與數字係數之和有相同的模數：

令某數 N = a+10b+100c+1000d+⋯；

N mod 11=a mod 11+10b mod 11+100c mod 11 +1,000d mod 11+⋯

=a mod 11-b mod 11+c mod 11 –d mod 11+⋯

=a mod 11+c mod 11+⋯-（b mod 11+d mod11+⋯）

因為 a、b、c、d⋯是 N 的位數（係數），從右邊開始，被 11 整除的測試是正確的。現在，請你判斷下列各題：

(A) 如果 37,a10,201 可被 11 整除，則十萬位 a 是多少？

(B) 如果 [11（492+x）]2=37,b10,201，則 b 和 x 分別是多少？

315. 7、11 和 13 公倍數判斷法

7、11 和 13 是三個連續的質數，其乘積是 1,001；當乘積接近 10 的冪次方，檢驗整除性就不會太複雜。

檢測：從右至左，將數字以三個位數分組（逗號方便我們將數字分開。）然後偶數位置和奇數位置的數字個別相加，如果兩和之差，可被 7、11 或 13 整除，則原數可個別被 7、11 和 13 整除。（如果差值為 0，此數就是 7、11、13 的公倍數）

例如：數字 42623295 先分成 42，623 和 295 三部分，則 623-（42+295）=286。

因為 286 可被 11 和 13 整除，但 7 就不行，所以 42,623,295 可被 11 和

13 整除，但 7 就不行。

1000 ＋ 1=10^3+1 是 10^6-1 和 10^9+1 的公因數，你能利用這事實，將數字分成四個一組並示範判斷的方法嗎？

你能用兩種不同的方法，示範一般的判斷法嗎？其中一個方法可以建立在已給定問題的基礎上，另一個方法可利用第 314 題的相似性示範。（試著將第 314 題的模數由 11 改成 1001。）

316. 8 倍數判斷法

因為 10 可被 2 整除；100 可被 4 整除；1,000 可被 8 整除；10,000 可被 16 整除；等等，所以我們將依下列方法判斷：

如果某數的最後一位數（個位數）可被 2 整除，此數就可被 2 整除。（其餘位數可被 10 整除，所以此數可被 2 整除。）

如果某數的最後兩位數可被 4 整除，此數就可被 4 整除。（其餘位數可被 100 整除，所以此數可被 4 整除。）

如果某數的最後三位數可被 8 整除，此數就可被 8 整除。（其餘位數可被 1000 整除，所以此數可被 8 整除。）

因為兩位數除以 4 的運算比三位數除以 8 的運算容易，所以我提供捷徑中的捷徑：

先將三位數中的兩位數加上個位數的一半，如果和可被 4 整除，三位數就可被 8 整除。例如 592，依據上述規則，可得 59+1=60；60÷4=15；592÷8=74。

請證明此判斷法為真。

（注意：968 以上可被 4 整除的三位數，運用捷徑法所得的值從不大於 103。）

317. 超強記憶

當朋友寫下一個三位數的數字，你很快加上三位數或六以上的位數，使得數字變為六位數或九位數，而且你還告知朋友這樣的數字皆可被37整除時，你的朋友一定很驚訝！

假設朋友寫下的數字是 412，你在左邊或右邊加上 143，使得數字變為143412 或 412143，則此兩個數字皆可被 37 整除。

此處的說明並不是要展現數字除以 37 的記憶能力，或許我們擁有一個非常平凡的記憶能力，但你將會知道 37 倍數的判斷法：

將數字從右到左以三個位數分成一組（最左邊一組可能沒有三位數），把每一組都是為獨立的數字，將他們全加起來，如果總和可被 37 整除，則原數也可被 37 整除。例如 153217 可被 37 整除，因為 153+217=370，且 370 可被 37 整除。

請自行證明此判斷法可成立。（提示：37 是 999=10^3-1 的因數。）

為了速算，請注意 111、222、333,…999 全可被 37 整除。你之所以會將 143 加在 412 左右，那是因為這兩個數字加起來等於 555。如果他選擇 341，你可以加上 103、214、325 等等。

如果要九位數，就假裝你正在製造一個六位數的數字，並分成兩個三位數。此時不把 325 加入 341，但把 203 和 122（總和為 325）加入，變成203341122，此數字可被 37 整除。

請證明數字為九位數，且分成三個一組共三組時，此三組和的形式為AAA（三個相同位數）時，可被 37 整除。

318. 3、7、19 公倍數的判斷法

質數 3、7、19 的乘積是 399，如果數字 100a+b（其中 b 是兩位數的數字，a 是任意正整數）可被 399 或 399 的因數整除，則 a+4b 也可被相同除數整除。

你能自行證明此法為真嗎？（提示：用 400a+4b 作為連結），你能將此法公式化嗎？或證明反例？

設計一個簡單判斷 3、7 和 19 公倍數的檢測法。

319. 7 倍數的過去與未來

俄羅斯人喜歡 7，在民歌和諺語中，經常可見 7 的蹤影：

剪布一次，測量七次。

七次不幸，一次精打細算。

一次犁田，七次張口。（懶惰者喜歡佔人便宜。）

嬰兒有七個護士，但失去眼睛。

你已知道除數 7 整除性的兩種判斷法（結合其他的數字），此外還有許多其他判斷法，這裡是其中一種：

將左邊第一位數乘以 3，並加上第二位數，再將結果乘以 3，然後再加上第三位數，以相同的程序，處理到最後一位數。

為了簡化計算，當每次的結果 ≥ 7 時，先減去 7 的最高倍數，使得最後結果等於 0 或是一個正整數，再依上方的程序處理數字，只有最後的結果可被 7 整除，則原數才可被 7 整除。

以 48,916 為例：

$$4 \times 3 = 12, \qquad 12 - 7 = 5；$$

$$5 + 8 = 13, \qquad 13 - 7 = 6；$$

$$6 \times 3 = 18, \qquad 18 - 14 = 4；$$

$$4 + 9 = 13, \qquad 13 - 7 = 6；$$

$$6 \times 3 = 18, \qquad 18 - 14 = 4；$$

$$4 + 1 = 5；$$

$$5 \times 3 = 15, \qquad 15 - 14 = 1；$$

$$1 + 6 = 7。$$

因此，48,916 可被 7 整除。

請自行證明此方法有效。（提示：a+10b+10²c+…-（a+3b+3²c+…）可被 7 整除嗎？）（此題沒有附解答。）

320. 判斷 7 倍數的第二種方法

同第 319 題，但操作方式改成由右到左，乘數改成 5。

以 37,184 為例：

$$4 \times 5 = 20, \qquad 20 - 14 = 6 ；$$
$$6 + 8 = 14, \qquad 14 - 14 = 0 ；$$
$$0 \times 5 = 0 ；$$
$$0 + 1 = 1 ；$$
$$1 \times 5 = 5 ；$$
$$5 + 7 = 12, \qquad 12 - 7 = 5 ；$$
$$5 \times 5 = 25, \qquad 25 - 21 = 4 ；$$
$$4 + 3 = 7 。$$

因此，37,184 可被 7 整除。你能證明此方法有效嗎？（此題沒有附解答。）

321. 兩個除數 7 的獨特定理

定理一：如果一個兩位數的數字，以 AB 表示，可被 7 整除，則 BA+A 可被 7 整除。例如 14 可被 7 整除，則 41+1 也可被 7 整除。

（注意：比較 10a+b 和 10b+2a，試著將第一個乘以 2，第一個乘以 3。）

定理二：如果一個三位數的數字，以 ABC 表示，可被 7 整除，則 CBA-（C-A）可被 7 整除。

例如 126 可被 7 整除，則 621-（6-1）=616 也可被 7 整除。或 693 可被 7 整除，且 396-（3-6）=399 可被 7 整除。（此題沒有附解答。）

322. 整除的通則

判斷除數 $11=10+1$（第 314 題）的整除性時，我們把相間的位數進行加和減的動作（每個都可稱為一位數的群組）。

判斷除數 $1001=10^3+1$ 的整除性，也就是質因數 7、11 和 13（第 315 題）的整除性時，我們把相間三位數的群組進行加和減的動作。

同樣的，判斷除數 $101=10^2+1$ 的整除性時，我們把相間二位數的群組做加減。判斷除數 $10,001=10^4+1$ 的整除性，也就是質因數 73 和 137 的整除性時，我們把相間四位數的群組做加減。

舉 837,362,172,504,831 為判斷的例子，先將 837,3621,7250,4831 以每四個位數分為一個群組，則奇數群組的和為 $837+7,250=8,087$；偶數群組的和為 $3,621+4,831=8,452$，兩群組和的差值為 $365=73\times5$，所以此 15 位數的數字可被 73 整除，但不能被 137 整除。

一般而言，要判斷除數 10^n+1 或其較小質因數的整除性時，我們可以從右到左把相間 n 位數的群組進行加和減。

判斷除數 $9=10-1$ 的整除性，基本上也很相似（請參閱第七章）。我們把所有位數（每個都可稱為一位數的群組）相加。如果總和可被 3（9 的質因數）整除，其原數也可被 3 整除，那就不奇怪了吧！

同理，我們也可判斷除數 $99=10^2-1$，$999=10^3-1$，其餘依此類推。簡言之，除以 9 的每個被除數（先前以判斷過）與其他質因數的整除性關係並不受影響。

因此，判斷除數 11 的整除性，還有第二種方法：從左到右將兩位數的群組加起來。

判斷除數 111 的整除性（以及相應的質因數 37），則是把三位數的群組加起來，就如第 317 題所做的判斷。

判斷除數 $1,111=101\times11$ 的整除性，則沒有新方法，但 $11,111=271\times41$

的判斷就是依兩質數的特質判斷。

　　總言之，$\frac{1}{9}$（10^n-1）以及較小質因數的整除性判斷，就是從右到左，將數字分成 n 位數的群組，然後把群組全加起來，依此和判斷即可。（此題沒有附解答。）

323. 有趣的除法

　　作為本章的結尾，此處展示 4 個有趣的十位數：

　　2,438,195,760；4,753,869,120；3,785,942,160；4,876,391,520

　　每個數字都可被 2、3、4、5、6、7、8、9、10、11、12、13、14、15、16、17 和 18 整除。（此題沒有附解答。）

12
交叉和與魔方陣

交叉和（Cross Sum）

讓我們把數字 1 到 9 排在 2 列中，讓 2 列具有相同的總和。這 2 列不能平行，因為 1 加到 9 之後的總和（45）除以 2 不是整數，不過可以讓這 2 列交叉：

$$
\begin{array}{ccccc}
 & & 5 & & \\
 & & 9 & & \\
3 & 7 & 1 & 8 & 4 \\
 & & 6 & & \\
 & & 2 & &
\end{array}
$$

而每一列的總和是 23。

這種具有相同總和的交叉列稱為「交叉和」，跟填字謎遊戲有些類似。在看完上述交叉和的示範後，來看看你是否可以自己發明一些交叉和，最好能夠對稱。大多數的交叉和問題都不會只有一種解法。

324. 星星

你可以把數字 1 到 12 放在六芒星的圈圈內，讓每列（總共六列）的總和都是 26 嗎？

現在讓每列加起來都是 23。

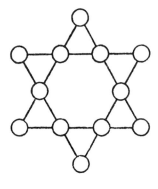

325. 晶體

有一個晶體的晶格，其中的原子排成 10 列，每列有 3 個原子。選出 13 個整數，其中要有 12 個是不同的數字，然後把每一個數字放在原子內，讓每列加起來都是 20（你所需要的最小數字為 1，最大為 15）。

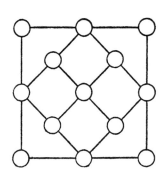

326. 櫥窗的裝飾

有家珠寶飾品公司用圓圈加上線串起五角星的形狀。

15 個圓圈可以容納 1 至 15 顆寶石，每一個數字只會出現一次。由圓圈組成的 5 個大圈之中的每一個大圈容納 40 顆寶石，然後五角星的 5 個頂點加起來也可以容納 40 顆寶石。要如何把數字填入？

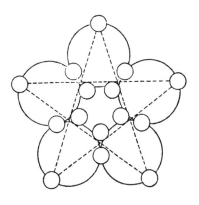

327. 六邊形

將 1 至 19 填入六邊形的圓圈內，使得任 3 個圓圈所組成的列（包括邊、還有從中心往外的線段），數字總和均為 22。

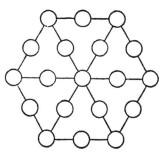

328. 小行星系

在小行星系（左圖）中，每個軌道上有 4 個行星，半徑方向上也有 4 個行星。在大行星系（右圖）中，每個軌道上有 5 個行星，半徑方向上也有 5 個行星。在小行星系中的行星重量以整數 1 至 16 表示。在大行星系中的行星重量以整數 1 至 25 表示。

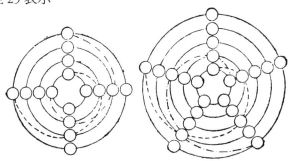

請安排行星重量，讓行星系達到平衡，小行星系和大行星系在以下情形下分別要符合總和 34 和 65 的要求：

1. 沿著半徑方向的重量總和。

2. 每一軌道的重量總和。

3. 從最外層軌道如同螺線般迴旋至最內層軌道，還有從最內層軌道如同螺線般迴旋至最外層軌道的行星重量總和，請見圖中虛線所示。

而（只有在小行星系中）每兩個鄰近旋臂上兩兩鄰近的軌道上，四者的重量總和是 34。

小行星系總共可以有 28 個相同總和，而大行星系可以有 20 個相同總和。

很驚訝吧，竟然有這麼多種解答。

329. 重疊的三角形

這個矩形由 16 個小三角形構成，在每個三角形內填入 1 至 16 的整數。仔細看一下，你可以看到 6 個比較大的三角形重疊在一起，想辦法讓這 6 個三角形的每一個總和都是 34。

330. 有趣的分組

在這個大三角形裡，你可以找到 3 個由 4 個小三角形組成的中三角形，還有 3 個由 5 個小三角形組成的梯形。9 個小三角形內分別有 1 至 9 的數字，算算看，每個中三角形的總和為 17，而每個梯形的總和是 28。

接下來，請你找出 4 種排列方式，讓每個中三角形的總和為 20，而每個梯形的總和是 25。

然後再找出 1 種排列方式，讓每個中三角形的總和為 23，而每個梯形的總和是 22。

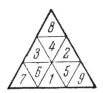

提示：你可以剪 9 張小三角形紙片來排列，省得在同一張紙上擦來擦去。

魔方陣（Magic Squares）

331. 古代中國與印度的智慧

　　魔方陣可說是古老而優美的一種交叉和。中國人在 4、5 千年前的洛書中就提出九數圖，可說是最早發明了魔方陣。

　　在圖中這個最早出現的魔方陣中。黑點代表偶數（或陰），白點代表奇數（或陽），把它換成數字表示如圖，每一行、每一列，還有對角線的和都是 15。所以 15 是魔方陣的魔術和。另一個 4×4 的魔方陣則是來自印度，其中有 1 至 16 的數字，行列怎麼相加都是 34。

4	9	2
3	5	7
8	1	6

1	14	15	4
12	7	6	9
8	11	10	5
13	2	3	16

　　接下來，這個魔方陣還有 6 種特性：

1. 4 個角落相加為 34。

2. 在角落和中間的 5 個 2×2 方格的每一個總和都是 34。

3. 在同一列中的 2 對相鄰數字，1 對加起來是 15，另一對加起來是 19。

4. 把同一列的數字平方後相加，會發現：

$1^2+14^2+15^2+4^2=438$ 以及 $13^2+2^2+3^2+16^2=438$

$12^2+7^2+6^2+9^2=310$ 以及 $8^2+11^2+10^2+5^2=310$

也就是外 2 列的總和相同，內 2 列的總和也相同。

5. 用行來看也會有類似的結果，外 2 列的總和均為 378，內 2 列的總和均為 370。

6. 如圖（a）一樣在大正方形中畫出一個正方形，對邊數字相加的總和會相等，總和也是 34：12+14+3+5=15+9+8+2。

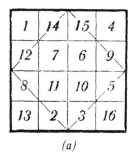

(a)

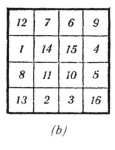

(b)

而且不論是數字的平方和立方和依然相等：

$12^2+14^2+3^2+5^2=15^2+9^2+8^2+2^2$

$12^3+14^3+3^3+5^3=15^3+9^3+8^3+2^3$

當我們將最上面 2 列互換（如圖 b），每行跟每列相加的總和當然還是一樣 34，但是對角線就不一樣了，現在只能叫做半魔方陣。

問題：將上述的印度魔方陣交換行跟列之後，得到以下特性：

1. 在 2 條主對角線上的數字的平方和相等。

2. 在 2 條主對角線上的數字的立方和相等。

332. 如何產生魔方陣

　　三階的魔方陣在每一列有 3 格，四階的魔方陣在每一列有 4 格，同理可推得更高階的魔方陣。現在已經有數百種方法可以產生大於三階的魔方陣。

　　奇數階的魔方陣：讓我們利用一已知方法來產生五階的魔方陣，這個方法也可以用來產生三、七，或任何奇數階的魔方陣。

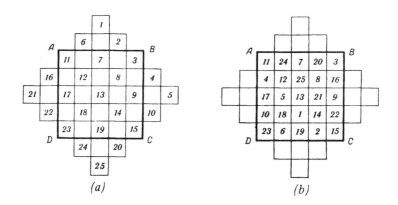

(a)　　　　　　　　　　*(b)*

　　畫出一個五階矩陣 ABCD（如圖 a），其中有 25 格，在每一邊如圖示一樣加上 4 格，由上開始沿著斜線填入 25 個數字，然後把在矩陣 ABCD 外的數字沿著行或列移動 5 格（幾階就移動幾格）。舉例來說，6 就移動到 12 和 18 底下，16 移到 8 旁邊，4 移動到 12 的左邊。

　　結果我們就得到了如圖 b 的矩陣，魔術和為 65，每一個數字與相對端（以中央格為中心的相對另一端）的數字相加均為 26。

　　1+25=19+7=18+8=23+3=6+20=2+24=4+22，以下類推，所以這是個對稱的魔方陣。請你用上述方法，產生三階和七階的魔方陣。

　　怎樣產生階數為 4 倍數的魔方陣？以下有個簡單的方法：

　　1. 將數字依序填入方格中，就像以下的 4×4 矩陣（如圖 a）和 8×8 矩陣（如圖 c）。

2. 以 2 條垂直線與 2 條平行線切割魔方陣，使得角落矩陣的方格數是 n/4，而中心矩陣的方格數是 n/2。

(a) (b)

(c) (d)

3. 在這 5 個矩陣中，相對於中心對稱地交換數字，不在 5 個矩陣中的數字不動。結果顯示於圖 b 的 4×4 矩陣和圖 d 的 8×8 矩陣，以這個方法所形成的是對稱的魔方陣。

以下有 2 個讓你自己練習的問題：

要產生階數為 4ka 的魔方陣時，我們把步驟 3 反過來用，在這 5 個矩陣中的數字不動，不在 5 個矩陣中的數字相對於中心對稱地彼此交換，這樣也會產生魔方陣。

請試試看產生一個 12 階的魔方陣。

怎樣產生階數不為 4 的倍數的魔方陣?比如說要產生 6、10、14、18…等等的魔方陣,有個很好的方法是在 4n 階魔方陣的外面加個框,如圖所示,然後在原本的四階魔方陣內的數字都加上一個數字(2n-2),n 是我們希望產生的階數,在此例中,1 變成 1+10=11,2 變成 12,3 變成 13,以下類推。新的四階魔方陣如圖 c 所示,接著把 1 到 10 以及 27 到 36 填進邊框中,如圖 b 所示,結果我們可以得到一個具有魔術和為 $(n^3+n)/2$ 的魔方陣,在本例中 n=6,所以魔術和為 111。

接著請自己產生六階和十階的魔方陣。

333. 自我測驗

　　在七階魔方陣的白色方格中，依序填入整數 30 至 54，使得每一列和每一行的總和都是 150，而主要對角線的總和為 300。想想看有沒有系統化的方式可以完成這項工作，而不是隨機猜數字。

334. 15 神祕方塊

　　在一個方盒裡放了 15 個有編號的方塊，留下一個方塊的空地，玩法是把這 15 個方塊隨機排列，然後藉由滑動方塊，讓這些方塊最後會依序排列（如第一圖）。

　　覺得不夠有趣嗎？沒關係，我們再加上一項要求：移動方塊以形成一個魔方陣（原來空的地方就當作是數字 0），這樣就兼具趣味性和數學性。

　　請先把 14 和 15 調換位置，然後請在 50 步內完成魔術和為 30 的魔方陣。

1	2	3	4
5	6	7	8
9	10	11	12
13	15	14	

　　從第一圖的排列方式所產生的魔方陣和從第二圖的排列方式所產生的魔方陣不一樣。實際上，第一圖怎麼排都不會變成第二圖，19 世紀後半葉有人做過研究，第一圖所產生的魔方陣排列方式和第二圖所產生的魔方陣排列方式一樣多，當時這個 15 神祕方塊遊戲曾造成一陣旋風。

　　要怎樣確定某種排列方式是屬於第一圖還是第二圖的系列，把方塊成對拿起來，然後交換位置，盡量照順序排成第一圖的樣子，如果所需的剩下移動步數是偶數，那麼它就屬於第一圖；如果是奇數的話，就屬於第二圖。

335. 非正統的魔方陣

　　一般來說，一個 n 階的魔方陣包含 1 至 n^2 的整數，每個數字出現一次，不過在本題中，數字是隨機出現的。

1	2	3	4
5	6	7	8
8	7	6	5
4	3	2	1

　　（A）在 4×4 矩陣中填入 1 至 8 的整數，每個數字出現 2 次，把這些數字排列成魔方陣，魔術和為 18，以下這幾種情況的總和應該都會是 18：

　　1. 4 個角落。

　　2. 每一個 2×2 矩陣（總共 9 個），在任何一個 2×2 矩陣內都不會有同樣數字出現 2 次。

　　3. 每一個 3×3 矩陣的 4 個角落。在任一個 3×3 矩陣的 4 個角落都不會

有同樣數字出現 2 次。

（B）使用 1 至 31 的奇數填入 4×4 矩陣中，其魔術和為 64，另外還有以下的特性：

1. 4×4 矩陣、4 個 3×3 矩陣，9 個 2×2 矩陣，還有 6 個 2×4 矩陣的 4 個角落總和都是 64。

2. 以每一邊的中心當頂點畫出一個傾斜的矩陣，相對 2 側的總和一定也是 64。

3. 其中 2 列數字的平方加起來總和相同，另外 2 列數字的平方加起來的總和相同。

4. 其中 2 行數字的平方加起來總和相同，另外 2 行數字的平方加起來的總和相同。

96	11	89	68
88	69	91	16
61	86	18	99
19	98	66	81

（C）有人惡作劇設計出這樣的魔方陣，其魔術和為 265（如上圖）。我說這是個顛三倒四的魔方陣，為什麼呢？

336. 中央方格的問題

圖中是一個三階的魔方陣，用 1 至 9 的數字排列而成，即使把這個魔方陣旋轉幾次，或者是反射到鏡子上再加以旋轉，其實都是同樣的魔方陣。

4	9	2
3	5	7
8	1	6

S = 15

請證明在這個魔方陣中，中央方格的數字是魔術和的 $\frac{1}{3}$，而在一個正統的魔方陣中，中央方格永遠是 5（請用下圖的表示方法）。

a_1	a_2	a_3
a_4	a_5	a_6
a_7	a_8	a_9

337. 有趣的算數

整數之間具有許多有趣的關係。比如說這組數字：1、2、3、6、7、11、13、17、18、21、22、23，看起來似乎毫無關聯，如果分成 2 組：

1、6、7、17、18、23；以及 2、3、11、13、21、22

比較一下總和：

1+6+7+17+18+23=72；

2+3+11+13+21+22=72

再比較一下平方的總和：

$1^2+6^2+7^2+17^2+18^2+23^2=1,228$；

$2^2+3^2+11^2+13^2+21^2+22^2=1,228$

結果你會發現，不管是立方和、4 次方和，或者是 5 次方和都會相同。

如果你把 12 個整數都同時加上或減去 1 個整數，特性還是不變。舉例來說，把每個數字都減去 12，會變成：

-11、-6、-5、5、6、11；以及 -10、-9、-1、1、9、10

由於在數列中每個負數剛好對應一個正數，所以總和也會相同，立方和與 5 次方和也仍然相同。試著檢查看看平方和與 4 次方和，應該不會太難。

以下的方程式可以產生出你想要的 12 個數字，要多少有多少：

$(m-11)^n+(m-6)^n+(m-5)^n+(m+5)^n+(m+6)^n+(m+11)^n =$

$(m-10)^n+(m-9)^n+(m-1)^n+(m+1)^n+(m+9)^n+(m+10)^n$，

其中 m 為任意整數，而 n 為 1、2、3、4，或 5。（本題在書後無解答。）

338. 正規四階魔方陣的問題

數字 1 到 15 都可以用 1、2、4、8 這組數字相加而得，而且不會重複：
1=1，2=2，3=1+2，4=4，5=1+4，這樣一直下去，15=1+2+4+8。

如果我們拿一個四階魔方陣，把其中每一個數字都減 1，那麼現在方格
裡的數字會是從 0 至 15。畫出 4 個四階魔方陣，在第一個魔方陣中，在每一
個有用到 1 加總的數字中填入 1。在第二個魔方陣中，在每一個有用到 2 加總
的數字中填入 2。在第三個魔方陣中把 4 填入有用到 4 加總的數字，第四個魔
方陣則填入 8。得到的結果如第一圖所示。

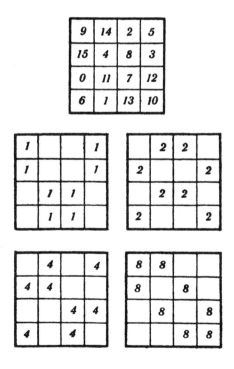

一個四階魔方陣要被稱為正規四階魔方陣的條件，是 4 個相關的矩陣本
身都是魔方陣，所以第一圖的魔方陣是正規四階魔方陣，因為 4 個相關矩陣
都是魔方陣。但是在下面這個圖中的魔方陣就非正規了，因為它的第二與第

三矩陣的主對角線都不符合魔方陣。

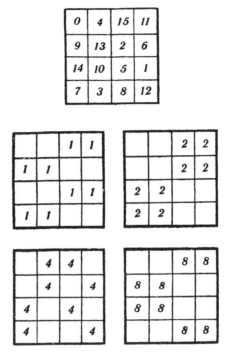

　　根據研究，共有 528 個正規四階魔方陣，這不包括把魔方陣旋轉或鏡面反射所產生的變化。（本題在書後無解答。）

339. 魔鬼魔方陣

　　如果一個魔方陣不只是沿著列、行、主對角線，甚至連折對角線的總和都一樣，那麼就叫做魔鬼魔方陣。在第一圖中列出了四階魔方陣的 6 種折對角線：

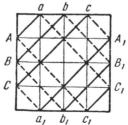

Aa 與 a_1A_1、Bb 與 b_1B_1，Cc 與 c_1C_1；

cA_1 與 Ac_1、bB_1 與 Bb_1，aC_1 與 Ca_1。

五階魔方陣有 8 條折對角線（第二圖），而每多一階就多 2 條。

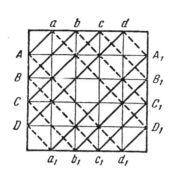

三階魔方陣只有一種基本的魔方陣型態，而且也沒有魔鬼魔方陣。經過證明，（4k+2）階的魔方陣都沒有魔鬼魔方陣，其中 k 是整數（舉例來說，六階和十階就沒有）。

其他階數的魔方陣都沒有魔鬼魔方陣。最後一圖所示為五階魔方陣。它的列、行、主對角線，還有折對角線（總共有 22 組）都具有魔術和 65。

這個魔鬼魔方陣實際上就是第 328 題大行星系的另一形式。（本題在書後無解答。）

13
有趣又嚴肅的數字

本章節中會提到許多有趣的數字巧合，還有一些本書中最難的問題。

340. 十位數字

（A）幾乎所有人都使用十進位的系統，也就是從 0、1、一直數到 9。如果每個數字只用一次，到底可以寫出多少個不同的十位數數字呢？100 萬？還是不到？除了全部寫一遍以外，還有沒有比較好的方法？

（B）來看看以下 6 個十位數的數字：

1,037,246,958；1,286,375,904；1,370,258,694；

1,046,389,752；1,307,624,958；1,462,938,570。

每個數字都是由 10 個不一樣的數字組成，如果除以 2 的話，會得到由 9 個不同數字組成的數字，如果除以 9 的話，會得到由 8 個不同數字組成的數字。

有個由 10 個不一樣的數字組成的數字，如果除以 9 的話，會得到迴文商數（也就是從右讀到左和從左讀到右都一樣），你找得出來嗎？

（C）來看以下 2 個數字：

a=123,456,789；

b=987,654,321。

它們是由 9 個不同數字（除了 0 以外）所組成的最小和最大的數字。

（b-a）的差一樣是由 9 個不同數字組成：

987,654,321-123,456,789=864,197,532。

拿除了 0 和 1 以外的數字分別乘上這 2 個數字，你如何能夠根據乘積的特性將乘數分成 2、4、5、7、8 還有 3、6、9 這 2 組？

順帶一提，b=8a+9。

（D）拿一個數字與 12,345,679（這個數字是由 1 開始排到 9，其中沒有 8）相乘，然後再乘以 9，最後得到的結果的每一位數字都會跟第一個乘數相同。舉例來說：

$$
\begin{array}{r}
12{,}345{,}679 \\
7 \\
\hline
86{,}419{,}753 \\
9 \\
\hline
777{,}777{,}777
\end{array}
\qquad
\begin{array}{r}
12{,}345{,}679 \\
8 \\
\hline
98{,}765{,}432 \\
9 \\
\hline
888{,}888{,}888
\end{array}
$$

為什麼呢？

341. 更多數字的巧合

（A）有一條寫了 9,801 這個數字的帶子從中斷開，只是為了好玩，我把 98 和 01 加在一起，然後平方後又得到 $(98+01)^2 = 9{,}801$。

對於 3,025 和另一個 4 位數來說也有類似的效果，請問有沒有找出第 3 個數字的最佳方法，同時證明沒有第 4 個？

（B）來看以下的矩陣：

1	3	5	7	9	11	13	...
1	4	7	10	13	16	19	...
1	5	9	13	17	21	25	...
1	6	11	16	21	26	31	...
1	7	13	19	25	31	37	...
1	8	15	22	29	36	43	...
1	9	17	25	33	41	49	...
.	*C*

每一列的第一個數字為 1，而每一列都是一個遞增數列，在第一列中相鄰數字之間的差為 2，第二列為 3，第三列為 4，以此類推。整個矩陣向右不停擴張到無限大。

如果我們把每一個右下直角（以前也稱為日規）框起來的數字加總，總和為 n^3，其中 n 是第 n 列，在第二個右下直角內，$1+4+3=2^3$；第三個右下直角為 $1+5+9+7+5=3^3$，以此類推。

在對角線 AC 上的數字是第 n 行數字的平方，而在對角線 AC 上的魔方陣的數字總和也是一個平方數。舉例來說，由對角線 AC 上的數字 25、36、49 所組成的魔方陣的數字總和為 $25+31+37+29+36+43+33+41+49=324=18^2$。

你可以自己找個在對角線 AC 上的魔方陣試試看。

（C）數字 37 有些有趣的性質：

1. $37 \times 3, 6, 9, \ldots ,27=111,222,333,\cdots,999$。

2. 3+7 的總和乘上 37=3 的立方加上 7 的立方。

（3+7）$\times 37=3^3+7^3$

3. 3 的平方加上 7 的平方減去 3×7 的結果為 37：

（3^2+7^2）-（3×7）=37

4. 找個 3 位數同時為 37 倍數的數字，舉例來說，$37 \times 7=259$，遞迴進位可得到 925，然後是 592，後面 2 個數字也是 37 的倍數。我們還可以找到另外一個例子是：185、518、851。

現在請自己來證明一下為什麼？（提示：如果 100a+10b+c 可以被 37 整除，那 1,000a+100b+10c 呢？還有 a+100b+10c 如何？）

41 的 5 位數倍數也有同樣性質：15,498、81,549、98,154、49,815、54,981 都可以被 41 整除。

342. 重複的運算

（A）在一列裏面寫下 4 個正整數，比如（8, 17, 3, 107），取第一與第二、第二與第三、第三與第四，以及第四與第一的差絕對值：

17-8=9，17-3=14，107-3=104，107-8=99。

把結果稱為第一差值組（9, 14, 104, 99）。

第二差值組為（5, 90, 5, 90），第三差值組為（85, 85, 85, 85），而第四差值組為（0, 0, 0, 0）。

找一組數字稱為 A_0，而其差值分別叫做 A_1、A_2、A_3⋯，以（93, 5, 21, 50）來說：

A_0=（93, 5, 21, 50）；　　A_4=（58, 30, 4, 32）

A_1=（88, 16, 29, 43）；　　A_5=（28, 26, 28, 26）

A_2=（72, 13, 14, 45）；　　A_6=（2, 2, 2, 2）

A_0=（59, 1, 31, 27）；　　A_7=（0, 0, 0, 0）

經過 7 個步驟所有數字會變成 0，（1, 11, 130, 1,760）要 6 個步驟，一般都在 8 個步驟以內，那有沒有永遠不會歸零的情形呢？

如果在列裏面的數字沒有 2n 個，那就沒有辦法歸零，比如說：

A_0=（2, 5, 9）；　　　　A_5=（1, 1, 0）

A_1=（3, 4, 7）；　　　　A_6=（0, 1, 1）

A_2=（1, 3, 4）；　　　　A_7=（1, 0, 1）

A_3=（2, 1, 3）；　　　　A_8=（1, 1, 0）

A_4=（1, 2, 1）

可以發現 A_8= A_5，所以這個過程會無限循環下去。

（B）找一個整數，然後把每一位數的平方加總，一直持續這個過程，最後你會得到 1 或 89。拿 31 來說：

$3^2+1^2=10$；

$1^2+0^2=1$。

從 10 的乘冪會得到 1，還有，一般來說，由 1、3、6 以及 8 所組成的數字（每一個數字不會重複使用），還有上述數字配上任意個 0，也會得到 1，比如說：13、103、3,001、68、608、8,006，諸如此類。

其他數字的結果都會是 89。比如拿 48 來說：

$4^2+8^2=80$；$\qquad\qquad$ $5^2+2^2=29$；

$8^2+0^2=64$；$\qquad\qquad$ $2^2+9^2=85$；

$6^2+4^2=52$；$\qquad\qquad$ $8^2+5^2=89$。

再繼續看下去：

$8^2+9^2=145$；$\qquad\qquad$ $4^2=16$；

$1^2+4^2+5^2=42$；$\qquad\qquad$ $1^2+6^2=37$；

$4^2+2^2=20$；$\qquad\qquad$ $3^2+7^2=58$；

$2^2+0^2=4$；$\qquad\qquad$ $5^2+8^2=89$。

在步驟中產生的中間數為 145、42、20、4、16、37 以及 58。你也可以說這些中間數就是結果，但是它們加總到最後的結果都是一樣的。

你是否能夠證明，一個 3 位數或更大的數字，利用上述的方法相加到最後會得到個位數或二位數的數字？莫斯科的數學家坦那帖（I.Y. Tanatar）指出，如果你找到方法，就可以拿數字逐一來試。

另外，也請自行練習重複加總一個整數的 3 次方與 4 次方。

343. 數字輪盤

從無窮無盡的數字寶盒裏，我抽出了一個如同鐘面所示的 6 位數。分別乘以 1、2、3、4、5，以及 6：

$$142,857 \times \begin{cases} 1 = 142,857; \\ 2 = 285,714; \\ 3 = 428,571; \\ 4 = 571,428; \\ 5 = 714,285; \\ 6 = 857,142. \end{cases}$$

每個乘積都可以在鐘面上的某個數字開始，沿著順時針方向找到。同時，每個乘積的前 3 個數字與後 3 個數字加起來也永遠等於 999,999。

來看以下這個 7 位數的乘積：

$$142,857 \times \begin{cases} 8 = 1,142,856 & (142,856 + 1 = 142,857); \\ 9 = 1,285,713 & (285,713 + 1 = 285,714); \\ 10 = 1,428,570 & \cdot \quad \cdot \quad \cdot \quad \cdot \quad \cdot \quad \cdot \\ 11 = 1,571,427 & \cdot \quad \cdot \quad \cdot \quad \cdot \quad \cdot \quad \cdot \\ \quad \cdot \quad \cdot \quad \cdot \quad \cdot \quad \cdot \\ 69 = 9,857,133 & (857,133 + 9 = 857,142). \end{cases}$$

在括號內的運算是第一位數字加上後 6 位數字，永遠會產生 142,857 的週期循環。

由於 142,857×7=999,999，所以從乘積來看，142,857 是分數 $\frac{1}{7}$ 的小數點後的循環小數，

$\frac{1}{7}$ =0. 142857142,857…。

要注意的是，如果把一個分數 $\frac{a}{b}$ 用循環小數表示時，它的循環週期不會大於（b-1）個數字，不過有可能是（b-1）的因數，如果等於（b-1）個數字，就是完整的週期。只要 $\frac{1}{n}$ 具有完整的小數點週期，其週期就是循環數字，和 $\frac{1}{7}$ 的完整週期 142,857 一樣，具有相同的特性。舉例來說，$\frac{1}{17}$ 具有完整的小數點週期 0.588,235,294,117,647，如果乘以 1 到 16 的任何一個數字，就會有本身循環排列的現象。而乘以 17 的話就會得到 16 位數的 9。（本題在書後無解答。）

344. 乘法轉盤

圖中的轉盤有內外圈，內圈的數字為（052,631,578,947,368,421），而外圈則有 1 至 18 的數字。把內圈的 0 轉到對著 2 的位置，在內圈上可讀到乘積：105,263,157,894,736,842。

這個乘法轉盤的原理在於內圈數字為 $\frac{1}{19}$ 的完整循環小數，而它乘上 1 至 18 的積就是自己的循環排列。

具有完整循環小數的前 9 個質數是 7、17、19、23、29、47、59、61 以

及 97。所以可為每個質數製作一個轉盤。（本題在書後無解答。）

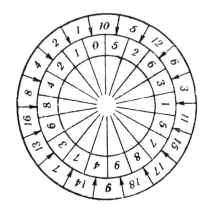

345. 頭腦體操

看過上面的說明，你應該不用準備一台計算機就可以輕易算出 142,857 乘上 1 至 7,000 任一個數字的結果。在第 343 題中，我們已經提到了 142,857×11=1,571,427 的 7 位數乘積可以變成 142,857 的循環排列，只要把第一位數加到最後一位：1+571,427=571,428。

同理，8 位數的乘積等於是移動 2 位數字，9 位數的乘積是移動 3 位數字。

142,857×111=15,857,127；15+857,127=857,142；

142,857×1111=158,714,127；158+714,127=714,285。

這麼一來要心算就簡單了。假設你要算 142,857×493，493 除以 7 得到 70 又 $\frac{3}{7}$，因此你的前 2 位數字是 70，而後 6 位數字是 142,857 的循環排列然後再少 70。由於是 $\frac{3}{7}$，所以循環排列是 428,571。這時候答案是：

142,857×493=70,428,501。

再來試試乘以 378。378 除以 7 為 54，所以要把它改成 53 又 $\frac{7}{7}$。此時前 2 位數字為 53，而後 6 位數字是 142,857 的循環排列（這時你知道是 999,999）然後再少 53，所以答案是 53,999,946。（本題在書後無解答。）

346. 數字的圖案

數字可以組成許多複雜像是雪花般的圖案，如圖所示。

（A）平凡的乘法運算可以得到不平凡的結果。

```
      77              77          777777777777              777777777777
    × 77            × 77        × 777777777777     or     × 777777777777
     49               7                49                         7
   4949     or      777              4949                       777
     49          ─────────         494949                      77777
  ──────        847 × 7 = 5929     49494949                   7777777
   5929                          4949494949                  777777777
                               494949494949                 77777777777
                              49494949494949               7777777777777
                             4949494949494949             777777777777777
                            494949494949494949           77777777777777777
                           49494949494949494949         7777777777777777777
                          4949494949494949494949       777777777777777777777
                         494949494949494949494949     7777777777777777777777
                          4949494949494949494949     ─────────────────────────
                           49494949494949494949       864197530862469135802 4
    666             666      494949494949494949                            ×
  × 666           × 666       4949494949494949       ─────────────────────────
    36               6          49494949494949        6049382716037283950617 2
  3636             666           494949494949
 363636    or    66666           4949494949
  3636        ──────────          49494949
    36       73926 × 6 = 443556    494949
 ──────                             4949
 443556                              49
                          ──────────────────────────────
                           604938271603728395061729
```

（B）在底下的等式中，1 至 9 的數字都會出現，而且只會出現一次：

$1,738 \times 4 = 6,952$ ；	$483 \times 12 = 5,796$ ；
$1,963 \times 4 = 7,852$ ；	$297 \times 18 = 5,346$ ；
$198 \times 27 = 5,346$ ；	$157 \times 28 = 4,396$ ；
$138 \times 42 = 5,796$ ；	$186 \times 39 = 7,254$ 。

（C）以下等式的 2 邊具有相同的數字：

$42 \div 3 = 4 \times 3 + 2;$ $\sqrt{121} = 12 - 1;$

$63 \div 3 = 6 \times 3 + 3;$ $\sqrt{64} = 6 + \sqrt{4};$

$95 \div 5 = 9 + 5 + 5;$ $\sqrt{49} = 4 + \sqrt{9} = 9 - \sqrt{4};$

$(2 + 7) \times 2 \times 16 = 272 + 16;$ $\sqrt{169} = 16 - \sqrt{9} = \sqrt{16} + 9;$

$5^{6-2} = 625;$ $\sqrt{256} = 2 \times 5 + 6;$

$(8 + 9)^2 = 289;$ $\sqrt{324} = 3 \times (2 + 4);$

$2^{10} - 2 = 1,022;$ $\sqrt{11,881} = 118 - 8 - 1;$

$2^{8-1} = 128;$ $\sqrt{1,936} = -1 + 9 + 36;$

$4 \times 2^3 = 4^3 \div 2 = 34 - 2;$ $\sqrt[3]{1,331} = 1 + 3 + 3 + 1 + 3.$

（D）在這些等式中，每個數字會乘上數字分成兩部分後加起來的總和，結果等於兩部分立方的總和：

$$37 \times (3+7) = 3^3 + 7^3;$$

$$48 \times (4+8) = 4^3 + 8^3;$$

$$111 \times (11+1) = 11^3 + 1^3;$$

$$147 \times (14+7) = 14^3 + 7^3;$$

$$148 \times (14+8) = 14^3 + 8^3;$$

（E）像晶體一般成長的數字：

$$16 = 4^2;$$
$$1,156 = 34^2;$$
$$111,156 = 334^2;$$
$$11,115,556 = 3,334^2;$$
$$1,111,155,556 = 33,334^2;$$
$$111,111,555,556 = 333,334^2.$$

除了 16 以外只有另外一個二位數平方（$10a+b$），不管我們在中間置入幾次（$10a+b-1$），新數字還是個平方數，你能找到嗎？

（F）9 也會形成另一種不同的晶體平方，把它寫成 09，然後不停在最左邊加上 1，右邊數過來第 2 個位置填入 8：

$$09 = 3^2;$$
$$1,089 = 33^2;$$
$$110,889 = 333^2;$$
$$11,108,889 = 3,333^2.$$

你會發現我們填進去的數字 1 大於 0 而 8 小於 9，同樣地，我們在 36 中填入大於 3 的 4 與小於 6 的 5：

$$36 = 6^2;$$
$$4,356 = 66^2;$$
$$443,556 = 666^2.$$

請試著找出另一個第二類型的平方。

347. 找一個數字來代替

（A）除了一般從 1 寫到 10 的方法，我們還可以用同一個數字來表示所有數字：

$$1 = 2 + 2 - 2 - \frac{2}{2};$$ $$6 = 2 + 2 + 2 + 2 - 2;$$
$$2 = 2 + 2 + 2 - 2 - 2;$$ $$7 = 22 \div 2 - 2 - 2;$$
$$3 = 2 + 2 - 2 + \frac{2}{2};$$ $$8 = 2 \times 2 \times 2 + 2 - 2;$$
$$4 = 2 \times 2 \times 2 - 2 - 2;$$ $$9 = 2 \times 2 \times 2 + \frac{2}{2};$$
$$5 = 2 + 2 + 2 - \frac{2}{2};$$ $$10 = 2 + 2 + 2 + 2 + 2.$$

接著請用 2 來寫出 11 到 16，除了上面的加減乘除外，你還可以用乘冪和括號。

（B）請用 4 來寫出 1 到 10。

（C）數字 2 和 9 可以用分數表示，其中 1 到 9 每個數字只會出現一次。舉例來說：

$$2 = \frac{13,458}{6,729} \qquad 4 = \frac{15,768}{3,942}.$$

請幫 3、5、6、7、8 以及 9 找出類似的分數。

（D）用 0 到 9 這 10 個數字，可以將 9 表示成 6 種不同的分數。以下有 3 種：

$$9 = \frac{97,524}{10,836} = \frac{57,429}{06,381} = \frac{95,823}{10,647}.$$

你還可以找出其他 3 種嗎？（提示：分子和分母的數字保持不變，只要互換位置即可。）

348. 奇妙的巧合

（A）乘積剛好是總和的相反數：

$$9 + 9 = 18; \qquad 9 \times 9 = 81;$$
$$24 + 3 = 27; \qquad 24 \times 3 = 72;$$
$$47 + 2 = 49; \qquad 47 \times 2 = 94;$$
$$497 + 2 = 499; \qquad 497 \times 2 = 994.$$

（B）2 個二位數的乘積剛好等於每個數字本身對調後的乘積：

$$12 \times 42 = 21 \times 24; \qquad 24 \times 63 = 42 \times 36;$$
$$12 \times 63 = 21 \times 36; \qquad 24 \times 84 = 42 \times 48;$$
$$12 \times 84 = 21 \times 48; \qquad 26 \times 93 = 62 \times 39;$$
$$13 \times 62 = 31 \times 26; \qquad 36 \times 84 = 63 \times 48;$$
$$23 \times 96 = 32 \times 69; \qquad 46 \times 96 = 64 \times 69.$$

你還可以找出另外 4 組數字嗎？

（C）連續數字的平方使用相同的數字：

$$13^2 = 169; \qquad 157^2 = 24,649; \qquad 913^2 = 833,569;$$
$$14^2 = 196. \qquad 158^2 = 24,964. \qquad 914^2 = 835,396.$$

（D）找出具有以下性質的整數：

1. 等於組成數字總和的 4 次方

2. 如果把它分成 3 組二位數，這 3 組二位數字的總和為一平方數。

3. 如果把它反過來，然後再分成 3 組二位數，這 3 組二位數的總和為同一平方數。

答案：234,256。

（E）6 個數字 2、3、7、1、5、6 的群聚具有以下有趣的性質：

$$2 + 3 + 7 = 1 + 5 + 6;$$
$$2^2 + 3^2 + 7^2 = 1^2 + 5^2 + 6^2.$$

許多群聚都有這樣的性質：

$$x_1 + x_2 + x_3 = y_1 + y_2 + y_3,$$
$$x_1{}^2 + x_2{}^2 + x_3{}^2 = y_1{}^2 + y_2{}^2 + y_3{}^2.$$

請自行找出一組。

這類的群聚可包含 8 或 10 個數字，而且可以延伸到立方：

$$0 + 5 + 5 + 10 = 1 + 2 + 8 + 9,$$
$$0^2 + 5^2 + 5^2 + 10^2 = 1^2 + 2^2 + 8^2 + 9^2,$$
$$0^3 + 5^3 + 5^3 + 10^3 = 1^3 + 2^3 + 8^3 + 9^3,$$
$$1 + 4 + 12 + 13 + 20 = 2 + 3 + 10 + 16 + 19,$$
$$1^2 + 4^2 + 12^2 + 13^2 + 20^2 = 2^2 + 3^2 + 10^2 + 16^2 + 19^2,$$
$$1^3 + 4^3 + 12^3 + 13^3 + 20^3 = 2^3 + 3^3 + 10^3 + 16^3 + 19^3.$$

200 多年前 2 位聖彼得堡的學者，克里斯蒂安・哥德巴赫（Christian Goldbach）和瑞士的天才李昂哈德・歐拉（Leonhard Euler）發展出許多可以產生類似群聚的等式。

以 6 個數字的群聚來說：

$$x_1 = a + c; x_2 = b + c; x_3 = 2a + 2b + c;$$
$$y_1 = c; y_2 = 2a + b + c; y_3 = a + 2b + c.$$

（在所有的等式中，a、b…都可以是正整數。）

在上述的等式中，a=1，b=2，以及 c=1。

另一組可產生 6 個數字的等式為：

$$x_1 = ad; x_2 = ac + bd; x_3 = bc;$$
$$y_1 = ac; y_2 = ad + bc; y_3 = bd.$$

如果要產生 8 個數字的話：

$$x_1 = a; x_2 = b; x_3 = 3a + 3b; x_4 = 2a + 4b;$$
$$y_1 = 2a + b; y_2 = a + 3b; y_3 = 3a + 4b; y_4 = 0.$$

（F）以下這組群聚更厲害：

$$1 + 6 + 7 + 17 + 18 + 23 =$$
$$= 2 + 3 + 11 + 13 + 21 + 22;$$
$$1^2 + 6^2 + 7^2 + 17^2 + 18^2 + 23^2 =$$
$$= 2^2 + 3^2 + 11^2 + 13^2 + 21^2 + 22^2;$$
$$1^3 + 6^3 + 7^3 + 17^3 + 18^3 + 23^3 =$$
$$= 2^3 + 3^3 + 11^3 + 13^3 + 21^3 + 22^3;$$
$$1^4 + 6^4 + 7^4 + 17^4 + 18^4 + 23^4 =$$
$$= 2^4 + 3^4 + 11^4 + 13^4 + 21^4 + 22^4;$$
$$1^5 + 6^5 + 7^5 + 17^5 + 18^5 + 23^5 =$$
$$= 2^5 + 3^5 + 11^5 + 13^5 + 21^5 + 22^5.$$

以下是等式：

$$a^n + (a + 4b + c)^n + (a + b + 2c)^n + (a + 9b + 4c)^n +$$
$$+ (a + 6b + 5c)^n + (a + 10b + 6c)^n =$$
$$= (a + b)^n + (a + c)^n + (a + 6b + 2c)^n +$$
$$+ (a + 4b + 4c)^n + (a + 10b + 5c)^n +$$
$$+ (a + 9b + 6c)^n,$$

其中 a、b、c 是正整數，而 n 可以是 1、2、3、4 或 5。

（G）由這個等式：

$$4^2 + 5^2 + 6^2 = 2^2 + 3^2 + 8^2.$$

然後可得到：

$$42^2 + 53^2 + 68^2 = 24^2 + 35^2 + 86^2.$$

不過除了將等式數字的右邊加上另一邊的對應數字，使得平方和等於相反數字的平方和以外，還有以下 5 種變化：

$$42^2 + 58^2 + 63^2 = 24^2 + 85^2 + 36^2;$$
$$43^2 + 52^2 + 68^2 = 34^2 + 25^2 + 86^2;$$
$$43^2 + 58^2 + 62^2 = 34^2 + 85^2 + 26^2;$$
$$48^2 + 52^2 + 63^2 = 84^2 + 25^2 + 36^2;$$
$$48^2 + 53^2 + 62^2 = 84^2 + 35^2 + 26^2.$$

一般來說，如果有 2n 個數字具有下列等式的關係：

$$x_1^2 + x_2^2 + \ldots + x_n^2 = y_1^2 + y_2^2 + \ldots + y_n^2,$$

那麼

$$(10x_1 + y_1)^2 + (10x_2 + y_2)^2 + \ldots + (10x_n + y_n)^2$$
$$= (10y_1 + x_1)^2 + (10y_2 + x_2)^2 + \ldots + (10y_n + x_n)^2,$$

然後，藉由改變第一個等式右邊的順序，總共會有 n!=n（n-1）（n-2）…
2（1）種關係。

拿數字 1 到 8 來試試，請自行決定那幾個數字是 x_1、x_2、x_3，以及 x_4，以及那幾個是 y_1、y_2、y_3，以及 y_4，並且找出幾個二位數字的平方和的等式。

（H）以下是 12 個數字的群聚，包括 6 個二位數與其相反數：

$$13 + 42 + 53 + 57 + 68 + 97 =$$
$$= 79 + 86 + 75 + 35 + 24 + 31,$$
$$13^2 + 42^2 + 53^2 + 57^2 + 68^2 + 97^2 =$$
$$= 79^2 + 86^2 + 75^2 + 35^2 + 24^2 + 31^2,$$
$$13^3 + 42^3 + 53^3 + 57^3 + 68^3 + 97^3 =$$
$$= 79^3 + 86^3 + 75^3 + 35^3 + 24^3 + 31^3;$$

$$12 + 32 + 43 + 56 + 67 + 87 =$$
$$= 78 + 76 + 65 + 34 + 23 + 21,$$
$$12^2 + 32^2 + 43^2 + 56^2 + 67^2 + 87^2 =$$
$$= 78^2 + 76^2 + 65^2 + 34^2 + 23^2 + 21^2,$$
$$12^3 + 32^3 + 43^3 + 56^3 + 67^3 + 87^3 =$$
$$= 78^3 + 76^3 + 65^3 + 34^3 + 23^3 + 21^3$$

（I）
$$145 = 1! + 4! + 5! = 1 + 24 + 120;$$
$$40,585 = 4! + 0! + 5! + 8! + 5!$$
$$= 24 + 1 + 120 + 40,320 + 120.$$

（要注意的是照規定 0!=1）

除此之外並沒有其他數字會有上述的等式關係。你能夠找到 4 個數字的其中一個，比本身每位數階乘的和要大於或小於 1 嗎？

（J）376 的每個乘冪結尾都是 376，而 625 的每個乘冪結尾也都是 625：

$376^2=141,376$，$376^3=53,157,376$，以此類推；

$625^2=390,625$，$625^3=244,140,625$，以此類推。

如何能推論出沒有其他的三位數像這 2 個數字一樣？

請自行證明如果有個 n 位數的平方結尾和該 n 位數相同，則更高階的乘冪也會有相同的結尾。（舉例來說，$76^2=5,776$，而 76 的更高階乘冪也會以 76 結尾。）

349. 正整數的分列式

（A）把正整數 1、2、3…排列成三角形：

```
                              .
                           . . . . .
                        . . . . . . . . . .
                  50 . . . . . . . . . . . . .
               37 51 . . . . . . . . . . . . .
            26 38 52 . . . . . . . . . . . . .
         17 27 39 53 . . . . .  107 . . .
      10 18 28 40 54 . . . . .  108 . . .
    5 11 19 29 41 55 . . . . .  109 . . .
  2  6 12 20 30 42 56 . . . . .  110 . . .
1 3 7 13 21 31 43 57 . . . . .  111 . . .
  4  8 14 22 32 44 58 . . . . .  112 . . .
    9 15 23 33 45 59 . . . . .  113 . . .
      16 24 34 46 60 . . . . .  114 . . .
         25 35 47 61 . . . . .  115 . . .
            36 48 62 . . . . . . . . . . . . .
               49 63 . . . . . . . . . . . . .
                  64 . . . . . . . . . . . . .
```

請注意看這個三角形：

1. 由左至右，每一行最底下的數字等於行數的平方。

2. 在同列中相鄰數字的乘積也會在同一列中：比如說 $5 \times 11 = 55$，而乘積則是在較小的乘數 n 右邊 n 個數字的位置：比如說 55 在 5 的右邊 5 個數字的位置。

3. 在最長一列中的數字 $= n^2 - n + 1 = (n-1)^2 + n$，其中 n=1、2、3、4、5…。在 3 後面每第 3 個數字都可以被 7 整除；在 13 或 91 後面每第 13 個數字都可以被 13 整除，在每一列上的數字具有類似的性質。

（B）正整數的序列可以分開成為一串相加的等式：

1+2=3；

4+5+6=7+8；

9+10+11+12=13+14+15；

16+17+18+19+20=21+22+23+24，以此類推。

1. 在每一步驟中，等式中會增加 2 個整數。

2. 在每一個等式的第一個數字是等式右邊數字的平方。如此一來，就不需要把前面的等式都列出來才能夠繼續寫下去。

（C）前面 n 個整數的平方的總和是：

$$1^2 + 2^2 + 3^2 + \ldots + n^2 = \frac{n(n+1)(2n+1)}{6}.$$

前面 $\frac{1}{2}$（n+1）個奇數的平方總和之公式，與前面 $\frac{1}{2}$（n）個偶數的平方總和之公式相同：

$$1^2 + 3^2 + 5^2 + \ldots + n^2 = \frac{(n+1)^3 - (n+1)}{6};$$

$$2^2 + 4^2 + 6^2 + \ldots + n^2 = \frac{(n+1)^3 - (n+1)}{6}.$$

（D）
$$3^2 + 4^2 = 5^2;$$
$$10^2 + 11^2 + 12^2 = 13^2 + 14^2.$$

第一個公式通常就是用來描述畢達哥拉斯定理：直角三角形的兩股的平方和等於斜邊的平方。第二個公式是波格丹諾夫貝爾斯基 Bogdanov-Belsky（1868-1945）的畫作〈困難的問題〉（The Difficult Problem）之中所繪，一群鄉村小孩試著用心算解決寫在黑板上的問題：

$$\frac{10^2 + 11^2 + 12^2 + 13^2 + 14^2}{365} = ?$$

當你知道前 3 個平方和為 365，也等於後 2 個平方和的時候，這個「困難的問題」就迎刃而解了，答案是 2。

請自行找出另一個同樣的等式，以正整數組成，在等式左邊有 2 個數字？那 3 個數字呢？有沒有一連串的算式像本題的（B）項所述，在等式左邊有 4、5…個數字？

（E）有沒有像是 $3^2+4^2=5^2$ 一樣，連續 2 個數字的立方和等於下一個數字的立方？

沒有。從反面來證明：假設 3 個數字為（x-1）、x，以及（x+1）。那麼：

$$(x-1)^3 + x^3 = (x+1)^3;$$
$$2x^3 - 3x^2 + 3x - 1 = x^3 + 3x^2 + 3x + 1;$$
$$x^3 - 6x^2 = x^2(x-6) = 2.$$

x^2 是正整數，所以（x-6）也必須是正整數，x 必須至少大於或等於 7，不過這樣一來 x^2（至少 49）乘上（x-6）（至少 1）會大於 2，這個等式不成立。所以沒有辦法找到連續的 3 個整數能滿足此要求。

（F）來看以下的乘法表：

1	2	3	4	5	p	...	n
2	4	6	8	10	$2p$...	$2n$
3	6	9	12	15	$3p$...	$3n$
4	8	12	16	20	$4p$...	$4n$
5	10	15	20	25		
...					
...					
p	$2p$	$3p$	$4p$		p^2		...
...					
n	$2n$	$3n$	$4n$				n^2

在表中，乘積（比如說 15）當然是它所在行與列的因數（3 和 5，或 5 和 3）相乘。由於我們把數字用右下直角框起來，這麼一來也很容易可以看出其他的模式：

1.和 1 在同一方陣內的數字總和是個平方數:

$$1 = 1^2;$$
$$1 + 2 + 2 + 4 = 3^2;$$
$$1 + 2 + 3 + 2 + 4 + 6 + 3 + 6 + 9 = 6^2.$$

2. 在同一迴廊中的數字的總和是個立方數:

$$1 = 1^3;$$
$$2 + 4 + 2 = 2^3;$$
$$3 + 6 + 9 + 6 + 3 = 3^3.$$

3. 整個方陣由 1、2、3…n 個迴廊組成。

一個有名的古老公式如下:

$$1^3 + 2^3 + 3^3 + \ldots + n^3 = (1 + 2 + 3 + \ldots + n)^2.$$

由於　　　　　　　$$1 + 2 + 3 + \ldots + n = \frac{n(n+1)}{2}$$　　　（等差數列的總和）:

所以

$$1^3 + 2^3 + 3^3 + \ldots + n^3 = \frac{n(n+1)}{2}^2.$$

以下是以意想不到的幾何方式來解讀公式。我們計算在圖（a）與圖（b）中的矩形數目。在圖（a）中有 9 個:

2×2 方格數	1	
1×2 矩形數	2+2	
1×1 方格數	4	
	9	

(a)

在圖（b）中有 36 個：

3×3 方格數	1
2×3 矩形數	2+2
2×2 方格數	4
1×3 矩形數	3+3
1×2 矩形數	6+6
1×1 矩形數	9
	36

(b)

在右邊的數字是在方陣迴廊中的數字。有 $2^2=4$ 個方格的正方形具有 $1^3+2^3=9$ 個矩形，而有 $3^2=9$ 個方格的正方形具有 $1^3+2^3+3^3=36$ 個矩形，那有 n^2 個方格的正方形有幾個矩形？

（G）在立方和的古老公式中，數字是由 1、2、3…一直排下去。法國的數學家約瑟夫‧劉維爾（Joseph Liouville）想要找出不連續的數字（可允許重複），讓它們的立方總和等於它們總和的平方：

$$a^3 + b^3 + c^3 + \ldots = (a + b + c + \ldots)^2.$$

以下透過一些範例來了解他巧妙的方法：

數字 6 可以被 1、2、3，以及 6 整除；而 1 只有一個除數，2 有 2 個（1 和 2），3 有 2 個（1 和 3），6 有 4 個（1、2、3、6）。然後：

$$1^3 + 2^3 + 2^3 + 4^3 = (1 + 2 + 2 + 4)^2 = 81.$$

數字 30 可以被 1、2、3、5、6、10、15，以及 30 整除；而這些數字分別有 1、2、2、2、4、4、4，以及 8 個除數。所以：

$$1^3 + 2^3 + 2^3 + 2^3 + 4^3 + 4^3 + 4^3 + 8^3$$
$$= (1 + 2 + 2 + 2 + 4 + 4 + 4 + 8)^2 = 729.$$

現在換你來試試看其他數字。

350. 殊途同歸

選擇一個 4 位數，其中的數字不能完全相同，然後從這幾個數字中排列出最大的數字 M 和最小的數字 m，取其差（M-m）。繼續重複這個過程（如果兩者的差為三位數，比如說 397，就寫成 0397）。到最後你會發現都會變成 6,174，永遠是這樣，因為：

7,641-1,467=6,174

舉例來說，從 4,818 開始算：

8,841-1,488=7,353；

7,533-3,357=4,176；

7,641-1,467=6,174；以此類推。

你能夠證明為什麼都會變成 6,174 嗎？一開始這個問題似乎無法破解。許多讀者也嘗試過不得其解。後來有人發現試 30 個 4 位數就夠了。

這 30 個數字是哪些？如果對二位數、三位數、五位數重複同樣的步驟，會得到哪個數字？

351. 對稱的總和

這個問題目前還沒有人找到解答。

取一個整數然後加上它的相反數，然後把總和的相反數再加到總和，持續此一過程到總和變成左右對稱為止（從右讀到左和從右讀到左一樣，稱為迴文〔palindromic〕）。

38	139	48,017
83	931	71,084
121	1,070	119,101
	0,701	101,911
	1,771	221,012
		210,122
		431,134

可能要經過很多步驟才能夠得到這個結果。（從 89 到 8,813,200,023,188 要 24 個步驟）根據推測每個整數應該都會得到迴文結果。

來自拉脫維亞里加的工人莫爾斯（P.R Mols）發現，196 在經過 75 步以後還沒有產生迴文結果。請你推理一下到底我們的推測是不是正確的，請不要真的從第 75 步產生的 36 位數開始加下去。（本題在書後無解答。）

（加州的查爾斯 · 瓦特特里格〔Charles W. Trigg〕也曾提到過 196 這個數字。目前在電腦的輔助下，經過了數千步運算後還沒產生迴文結果。針對迴文推測的課題，目前只有證明在二進位系統中不成立。）

14
歷久彌新的數字

質數（Prime Numbers）

352. 質數與合數

如果正整數 N 除以正整數 a 的結果是一個正整數，那麼 a 就是 N 的一個除數：

1 有一個除數（1）；

2 有 2 個除數（1, 2）；

3 有 2 個除數（1, 3）；

4 有 3 個除數（1, 2, 4）；

質數有 2 個除數；合數有 3 個或以上的除數（1 不算質數與合數）。

2 是最小的質數，也是質數中唯一的偶數。有奇數的質數（3、5、7…）和奇數的合數（9、15、21…）。

每一個合數都是獨特的一組質數的乘積：

12=2×2×3

363=3×11×11，以此類推。

質數是所有數字的基礎，其他數字都可以從質數的乘積產出。因此也不難想像為什麼數學家對質數有這麼大的興趣。（本題在書後無解答。）

353. 埃拉托斯特尼篩法

要如何找到質數？數字愈大就愈難判定是否是質數。

要從混合物中篩出穀粒，這時就需要孔徑跟穀粒一樣的篩子來過濾出穀粒。而我們也可以用類似的方法篩選出質數。

假設我們想要找到 2 到 N 之間的質數，首先把它們依序列出，第一個質數是 2，先畫底線，然後把 2 的倍數都刪掉。第一個留下來的數字 3 一定是質數，同樣畫底線，然後把 3 的倍數都刪掉。對質數 5 也這麼做（因為 4 已經被刪掉了）。持續這麼做，你會把所有 2 到 N 之間的質數都刪掉，最後有底線的數字就是 2 到 N 之間的質數：

$$\underline{2},\ \underline{3},\ \cancel{4},\ \underline{5},\ \cancel{6},\ \underline{7},\ \cancel{8},\ \cancel{9},\ \cancel{10},$$
$$\underline{11},\ \cancel{12},\ \underline{13},\ \cancel{14},\ \cancel{15},\ \cancel{16},\ \underline{17},\ \cancel{18},\ \underline{19},\ \cancel{20},$$
$$\underline{21},\ \cancel{22},\ \underline{23},\ \cancel{24},\ \cancel{25},\ \cancel{26},\ \underline{27},\ \cancel{28},\ \underline{29},\ \cancel{30},$$
$$\underline{31},\ \cancel{32},\ \cancel{33},\ \cancel{34},\ \cancel{35},\ \cancel{36},\ \underline{37},\ \cancel{38},\ \cancel{39},\ \cancel{40},$$
.

這個算法是由 2000 多年前希臘數學家埃拉托斯特尼（276-196 B.C.）所提出的，雖然繁瑣但是有效，所以截至今日，我們仍沿用他的名字和算法。

數個世紀以來，1 至 10,000,000 的質數都已經被找出來。美國數學家萊默（D. H Lehmer）經過縝密的計算與驗證後，最後終於在 1914 年出版了一個質數表。比萊默還早 20 年，有個俄國的自學數學家普維新（Ivan Mikheyevich Pervushin）製作了一個 1 至 10,000,000 的質數表，並獻給了當時的俄國科學院。目前他的手稿還保存在科學院，一直都沒有出版。

布拉格大學的庫利克教授（J. P. Kulik）一直算到了 100,000,000（總共有 6 卷記載了質數與合數的除數），並且保存在維也納科學院的圖書館。不過記載 13,000,000 到 23,000,000 的一卷不幸亡佚，要找到這些質數，或者是檢查在遺留的卷宗裏的數字，並不是容易的事情。（本題在書後無解答。）

（時至今日，透過電腦的輔助，已經可以找到許多超過現有記載的大質數，美國數學家布萊恩特・塔克曼〔Bryant Tuckerman〕在 1971 年找到了 219,937-1，有 6,002 位數！）

354. 究竟有多少質數？

歐基里德（Euclid）證明沒有最大的質數，如果你把 2 到 N 的質數乘起來然後加上 1，結果可能是一個質數或者是一個除數大於 N 的合數。

質數分布不規則，隨著數字增加，出現頻率會越來越少。在 1 到 10 的數字中有 5 個質數（50%），前 100 個數字有 26 個（26%），到了前 100 萬個數字只有 8%，有個公式可以估計出在一大範圍的整數中有多少比例是質數。

費布那西數（Fibonacci Number）

列奧納多（Leonardo），又稱比薩的列奧納多，是 12 世紀義大利出色的數學家，他有時也被稱為費布那西，因為他的父親外號叫 Bonacci。他在 1202 年出版一本拉丁文的數學書 Liber Abaci（有關 Abaci 的書），納入當時所知的算術與代數方法。這本書是歐洲首先以阿拉伯數字教導計算的書之一。在往後的 200 年間這本書是數值計算的聖經。費布那西在當時也不免俗參加數學錦標賽（看看誰能最快找出困難問題的最佳解答）。他解題的技巧廣受讚譽。

355. 公開測試

在 1225 年，神聖羅馬帝國皇帝腓特烈二世帶著一群數學家來到比薩，打算公開測試列奧納多，當時費布那西遠近馳名。在錦標賽上有個問題是：

找到一個平方數在減少 5 或增加 5 之後仍為平方數。

顯然答案並非整數，在想了一陣子後，費布那西找到了這個數字：

$$\frac{1,681}{144} \quad 或 \quad \left(\frac{41}{12}\right)^2$$

在減去 5 的時候仍為平方數：

$$\frac{961}{144} = \left(\frac{31}{12}\right)^2$$

在加上 5 的時候仍為平方數：

$$\frac{2,401}{144} = \left(\frac{49}{12}\right)^2$$

在波波夫（G.N. Popov）於 1932 年出版的《歷史上的問題》（Historical Problems）中有提供一個解答方法：

$x^2+5=u^2$ 以及 $x^2-5=v^2$

因此 $u^2-v^2=10$

但是

$$10 = \frac{80 \times 80}{12^2}$$

所以：$(u+v)(u-v) = \dfrac{80 \times 80}{12^2}$

若 $u+v = \dfrac{80}{12}$ 而 $u-v = \dfrac{18}{12}$

如此一來我們就會得到費布那西的答案。

或許這是費布那西在錦標賽時解決問題的方法。如果是這樣的話，他的想像力是多麼豐富，才有辦法想到用分數來表示 10。（本題在書後無解答）

356. 費布那西序列

1, 1, 2, 3, 5, 8, 13, 21, 34, 55,…

每個數字等於前 2 個數字的和：1+1=2，1+2=3，以此類推。

如果在序列中的 2 個連續數字為 y 和 x，那麼：

$x^2-xy-y^2=1$，或 $x^2-xy-y^2=-1$

舉例來說：

x=2，y=1；

X=5，y=3；

X=13，y=8；

是第一個等式的解，以及：

x=3，y=2；

X=8，y=5；

X=21，y=13；

是第二個等式的解。

費布那西序列不僅對數學家很重要，對植物學家也同樣重要。在樹枝上的樹葉常常是沿著莖螺旋狀排列，也就是說每一片葉子會比前一片高一些而且會錯開。不同的植物有不同的發散角度。而角度大小通常以 360 度的幾分之幾表示。椴科植物和榆樹來說是 $\frac{1}{2}$；山毛櫸是 $\frac{1}{3}$；橡樹與櫻桃樹是 $\frac{2}{5}$；白楊與洋梨樹是 $\frac{3}{8}$；柳樹是 $\frac{5}{13}$，其他不一一列舉。每棵樹的樹枝、花苞，還有花朵都保有同樣的排列角度。而這些分數是由費布那西序列組成。（本題在書後無解答）

357. 面積詭論

將一個圖形切割後重新組合，這個圖形的形狀或許變得不同，但面積顯然不會改變。

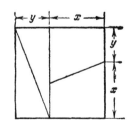 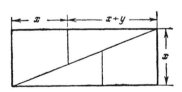

不過如上圖所示，將正方形裁成 2 個全等三角形和 2 個全等梯形，我們

是否能找到適當的 x 和 y，將正方形拼成長方形？

有位年輕友人寫信給我提到：「我用圖畫紙試著裁成幾組不同的 x 和 y 值，但都拼不出長方形。例如 x=5，y=3 時，長方形的面積是 5 x 13 = 65」（參見下圖）

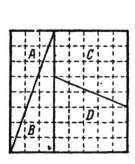

但正方形的面積卻是 64！

「正方形邊長為 13（x=8，y=5）時，我拼出來的長方形面積只有 168，而非 169；正方形邊長為 21（x=13，y=8）時，長方形面積則是 442 而非 441，怎麼會這樣？」

費布那西數在面積詭論中到底耍了什麼把戲？

358. 費布那西序列的性質

以下是費布那西序列的前 20 個數字：

1	8	89	987
1	13	144	1,597
2	21	233	2,584
3	34	377	4,181
5	55	610	6,765

1. 後續的數字以底下的公式形成：

$S_{n-2}+S_{n-1}=S_n$

2. 在這個序列中，我們希望能夠從數字 n 直接推導出任何數字 Sn，我們很自然會期待公式中只有包含整數，或許再加上分數，不過事實並非如此。我們發現需要 2 個無理數，也就是：

$$a_1 = \frac{1+\sqrt{5}}{2} \; ; \; a_2 = \frac{1-\sqrt{5}}{2} .$$

a1 是黃金比例，與前一個問題相關；a2 是 a1 的負倒數。

以下為 Sn 的公式：

$$S_n = \frac{\left(\frac{1+\sqrt{5}}{2}\right)^n - \left(\frac{1-\sqrt{5}}{2}\right)^n}{\sqrt{5}} = \frac{a_1{}^n - a_2{}^n}{\sqrt{5}} .$$

當 n=1：

$$S_1 = \frac{\frac{1+\sqrt{5}}{2} - \frac{1-\sqrt{5}}{2}}{\sqrt{5}} = \frac{\frac{2\sqrt{5}}{2}}{\sqrt{5}} = 1.$$

當 n=2：

$$S_2 = \frac{\left(\frac{1+\sqrt{5}}{2}\right)^2 - \left(\frac{1-\sqrt{5}}{2}\right)^2}{\sqrt{5}} = 1, \frac{6+2\sqrt{5}-(6-2\sqrt{5})}{4\sqrt{5}} = 1.$$

我們可以證明當 S 如同公式所定義時，Sn+1 = Sn-1+Sn 滿足費布那西序列的關係。

$$S_{n-1} + S_n = \frac{a_1{}^{n-1} + a_1{}^n - a_2{}^{n-1} - a_2{}^n}{\sqrt{5}}$$

$$= \frac{\left(\frac{1+\sqrt{5}}{2}\right)^{n+1} \left[\frac{2^2}{(1+\sqrt{5})^2} + \frac{2}{1+\sqrt{5}}\right] - \left(\frac{1-\sqrt{5}}{2}\right)^{n+1} \left[\frac{2^2}{(1-\sqrt{5})^2} + \frac{2}{1-\sqrt{5}}\right]}{\sqrt{5}}$$

在表示式中，方括號內的數值 =1（這個不難證明），所以整個表示式為 S_{n+1}。這也證明了公式可以從 2 個正確的數字產生出費布那西序列，既然已經

證明對前 2 個數字是正確的，對所有的數字也會是正確的。

3. 費布那西序列前 n 個數字的總和是個有趣的結果：

$S_1+S_2+\cdots+Sn=S_{n+2}-1$

所以前 6 個數字的和 1+1+2+3+5+8=20，等於第 8 個數字 21-1。

4. 費布那西序列前 n 個數字平方的總和為 2 個相鄰數字的乘積：

$$S_1^2+S_2^2+\cdots+S_n^2=Sn\times Sn+1$$

舉例來說：

$$1^2+1^2=1\times 2 ；$$
$$1^2+1^2+2^2=2\times 3 ；$$
$$1^2+1^2+2^2+3^2=3\times 5 。$$

5. 每一個費布那西數字的平方減去前後 2 個數字的乘積，結果會是 +1 和 -1 輪流出現：

$$2^2-1\times 3=+1 ；$$
$$3^2-2\times 5=-1 ；$$
$$5^2-3\times 8=+1 。$$

6. $S_1+S_3+\cdots+S_{2n}-1=S_{2n}$

7. $S_2+S_4+\cdots+S_{2n}=S_{2n+1}-1$

8. $S_n^2+S_{n+1}^2=S_{2n+1}$

9. 數列中每逢第 3 個數字為偶數，第 4 個數字會被 3 整除，第 5 個數字會被 5 整除，而第 15 個數字會被 10 整除，一直持續下去就是如此。

10. 三角形的邊不能用 3 個不同的費布那西數字，你知道是為什麼嗎？（本題在書後無解答。）

359. 堆積數的性質

1. 古希臘人很喜歡研究可排成數列而且有幾何意義的數字，比如說算術

級數，其中 2 個相連整數的差（d）是固定的：

1, 2, 3, 4, 5,…（d=1）；

1, 3, 5, 7, 9,…（d=2）；

1, 4, 7, 10, 13,…（d=3）。

或者可以用以下通式：

1, 1+d, 1+2d, 1+3d, 1+4d,…

在一列中每個數字都有它的位置 n，為了要知道第 n 個數字（稱為 an）為何，我們將第一個數字加上 n 到 1 之間的位置數（n-1）和差（d）的乘積：

$a_n=1+d\,(n-1)$；

在此種數列中的每一個數字稱為線性垛積數或形數（figurate number），或者是第一階的垛積數。

2. 讓我們把線性垛積數列的數字加起來以形成總和的數列，這個數列的第一個數字就是原來數列的第一個數字，第二個數字是前 2 個數字的和，以此類推，所以第 n 個數字就是前 n 個數字的和。

第一個線性垛積數列會產生以下的數列：1, 3, 6, 10, 15,…稱為三角形數（triangular number）。

第二列 1, 3, 5, 7, 9,…產生平方數：

1, 4, 9, 16, 25,…

第三列 1, 4, 7, 10, 13,…產生五角數：

1, 5, 12, 22, 35,…

此外，六邊形數、七邊形數，以及更高階的多邊形數也可由後續的列產生。多邊形數也可稱為平面垛積數，或者是二階的垛積數。

3. 多邊形數的幾何名稱是由古希臘人發明並以幾何圖形解釋的。圖中有 4 個多邊形，是由 1、2 或更多個點，從左下角的點向外輻射出多邊形陣列，只要計算每一層級的點數就會得到前 4 個平面垛積數列。

4. 讓我們製作有關平面垛積數的表，包括形成每一數列第 n 項的公式：

d		S_1	S_2	S_3	S_4	S_5		公式
				數字				
1	三角形	1	3	6	10	15	. . .	$\dfrac{n(n+1)}{2}$
2	四角形	1	4	9	16	25	. . .	n^2
3	五角形	1	5	12	22	35	. . .	$\dfrac{n(3n-1)}{2}$
4	六角形	1	6	15	28	45	. . .	$n(2n-1)$
.	
d		1	$2+d$	$3+3d$	$4+4d$	$5+10d$		$\dfrac{n[dn-(d-2)]}{2}$

最後一行以固定差 d 表達出平面垛積數列的通用公式，而第 n 項的公式在右下角。

5. 在正整數的數列與平面垛積數列之間有許多有趣的關係，而在平面垛積數之間也有些有趣的關係。

法國土魯斯的皮埃爾 • 德 • 費馬（Pierre de Fermat）不僅是法學家與公民領袖，他也對數學相當著迷。終其一生，他發現了許多數學理論，比如說：

任何正整數為三角數，或 2 或 3 個三角數的總和。

任何正整數為正方形數，或 2、3 或 4 個正方形數的總和。

一般來說，任何正整數為不超過 k 個 k 邊形數的總和。

歐拉（Euler）證明在某些情形下成立；而法國數學家奧古斯丁 • 柯西（Augustin Cauchy）在 1815 年證明在任何情形下均成立。

6. 古希臘數學家丟番圖（Diophantus）是西元前 3 世紀的人，他找到了三

角數與正方形數 K 之間的簡單關係：

8T+1=K

你可以用三角數 21 來驗證這個公式。

以下的正方形陣列中有 169 個點。讓 $13 \times 13 = 169$ 作為正方形數。圖中心有一個點，而其他 168 個點被分成 8 組三角數 T，每一組像是有鋸齒狀斜邊的直角三角形。

$$8T + 1 = K$$

7. 請自行用代數證明丟番圖的公式有效性。同時，三角數不能以 2、4、7 或 9 結尾；而每一個六邊形數都是在三角數列的奇數位置的三角數。

8. 利用平面垛積數列來產生連續的 $V_1=S_1$，$V_2=S_1+S_2$，$V_3= S_1+S_2+S_3$，以此類推，我們可以得到空間垛積數，或三階垛積數。

舉例來說，三角數列（1, 3, 6, 10, 15,…）產生三階垛積數：

1, 4, 10, 20, 35,…

它們被稱為角錐形數，因為它們可用球體的四面角錐形來代表（如圖中的 4 球和 10 球的金字塔）。

9. 以下是有關三階垛積數的表，包括形成每一數列第 n 項的公式。和先前的表一樣，最後一行寫出通用數列和第 n 項的公式。（本題在書後無解答。）

d	數字					公式
	V_1	V_2	V_3	V_4	V_5	
1	1	4	10	20	35	... $\frac{1}{6} n (n + 1) (n + 2)$
2	1	5	14	30	55	... $\frac{1}{6} n (n + 1) (2n + 1)$
3	1	6	18	40	75	... $\frac{1}{2} n^2 (n + 1)$
4	1	7	22	50	95	... $\frac{1}{6} n (n + 1) (4n - 1)$
.
d	1	3 + d	6 + 4d	10 + 10d	15 + 20d	$\frac{1}{6} n (n + 1) [dn - (d - 3)]$

解答

第一章 頭腦體操

1. 觀察入微的小孩

注意火車頭煙囪噴出的濃煙。如果火車靜止，濃煙會順著風的方向飄。如果火車在無風時前進，濃煙則會飄向車後。如第1頁的圖中所示，行進中的火車頭噴出的煙垂直向上，因此車速等於風速，亦即每小時30公里。

2. 石花

拼成的圓盤如圖。

3. 乾坤大挪移

把棋子從左至右編上號碼，如圖所示。如果空位在左邊，就先把2號和3號棋子移到左邊（步驟I），接著把5號和6號放到空出的位置（步驟II），最後把6號和4號移到最左邊（步驟III），任務就完成了。

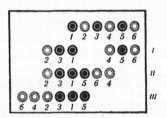

4. 3步完成任務

首先從第一堆移到第二堆，第二步從第二堆移到第三堆，第三步從第三堆移到第一堆。

堆起始數量第一次移動第二次移動第三次移動

第一堆 11　11-7=4　4　4+4=8
第二堆 7　7+7=14　14-6=8　8
第三堆 6　6　6+6=12　12-4=8

5. 數一數

35 個。

6. 園丁移動路徑

可能路線如圖所示。

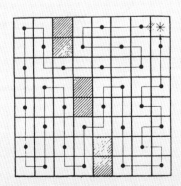

7. 5 個蘋果

把蘋果和籃子一起給第 5 個女孩。

8. 快速思考

共有 4 隻貓，每一隻貓都坐在鄰近角落的另一隻貓的尾巴附近。

9. 又上又下

一開始，黃筆底端的一吋已塗上濕的顏料，藍筆向下移動時，藍筆的第二吋長度也沾上顏料，再次把藍筆向上移動時，藍筆第二吋的顏料就會沾在黃筆的第二吋。

每上下移動藍筆一次，就會使兩支筆各增加一吋的顏料。移動五次就會塗上五吋的顏料，再加上原來的一吋，每支筆都會有六吋的顏料。

10. 過河

先讓兩個男孩過河。一個留在對岸，另一個划船回到起點後下船。一位士兵划船到對岸，由對岸的男孩划船回到起點。接著再讓兩男孩划到對岸，如同步驟一。

重複先前的方法，直到所有士兵都到達對岸為止。

11. 狼、山羊和高麗菜

狼不吃高麗菜，主人帶著山羊先過河。

山羊留在對岸，主人獨自將船划回起點。

接著載高麗菜到對岸。到達時，留下高麗菜，載山羊划回起點。

將山羊留在起點，載著狼過河，到達時，把野狼與高麗菜留在對岸，自己獨自划回起點。

載山羊過河。

12. 去黑留白

做法如圖所示。

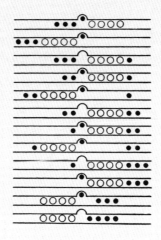

13. 短鏈變長鏈

打開一個短鏈的三個環（三個操作），用這些環把另外四個短鏈接在一起。總操作次數剛好六次。

14. 修正錯誤

有兩個解法，如圖所示。

$$VI + IV = X$$
$$V + IV = IX$$

15. 3 變成 4（趣味題）

$$III = 3; IV = 4$$

16. 3 加 2 等於 8（也是趣味題）

VIII

17. 3 個正方形

18. 產量多少？

36 個鉛塊可以做出 36 個成品，而且削下來的鉛屑足以做成 6 個鉛塊，因此可以再做成 6 個成品。不過別以為答案是 42 喲！這 6 個鉛塊產生的鉛屑又可再做出一個成品！因此正確答案是 43 個。

19. 排列旗幟

排列方式如圖所示。

20. 10 張椅子

排列方式如圖所示。

21. 維持偶數

兩種參考解法如下：

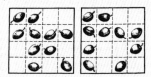

22. 魔幻三角（魔方陣）

以下是一個總和為 17 的解答範例，以及兩個總和為 20 的解答範例。

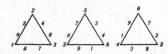

23. 傳球

圖為有 13 個人傳球時，每次傳球跳過五個人的示意圖。跳過六個人時傳球的順序一樣，只是傳球方向相反。

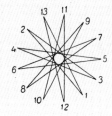

24. 一筆到底

一種解法如圖所示。

25. 分開山羊和高麗菜

解答如圖所示。

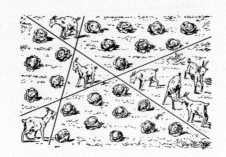

26. 兩車交會

100 英里（60+40）

27. 漲潮（趣味題）

問題牽涉物理現象時，必須把物理現象也考慮進來，不能只討論數字。海水上升時，繩梯也會上升。所以海水永遠不會淹沒階梯。

28. 錶面

錶面數字總和為 78。如果兩條直線交叉，一定會有相等的四個區，然而 4 不能整除 78，所以兩條線不可能交叉。兩條平行線，可劃成相等的三區，每一區的總和為 26。因為錶面上相對的數字相加等於 13（12+1，11+2，其餘依此類推），所以第一個問題的答案很容易找到。第二個問題的解答如圖所示。

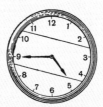
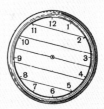

29. 破損的鐘面

IX、X、XI 是三個含有 X 的相鄰數字，其中兩個一定位於同一區。此外，裂痕必須分離 IX，而不是 XI，這樣總和才是 80。

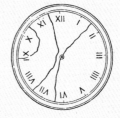

30. 奇特的鐘

如同問題所述，學徒把時針和分針裝反了，導致短針變分針，長針變時針。學徒第一次回到客戶家，是在六點裝好指針後的兩小時又十分。長針從 12 移動到 2，短針則從設定好的六點鐘移動了 2 圈又 10 分，因此時間顯示正確。

隔天清晨約 7:05，他去了第二次，從設定好後經過了 13 小時又 5 分。長針扮演著時針的角色，過了 13 小時來到 1 的位置，短針則走了 13 圈又 5 分鐘，來到 7 的位置，因此時鐘看起來是準的。

31. 3 顆共線

共有 20 條共線。三顆共線共有八條，如 a 圖所示，兩條共線有 12 條，如 b 圖所示。

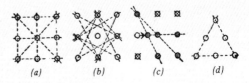

(a)　　　(b)　　　(c)　　　(d)

在 C 圖中，畫叉表示移走的鈕扣。把虛線圓形稍往右邊移動一些，如箭頭所示。
此外，也可如圖 d 的排列方式，以六顆鈕釦排出三條共線。

32. 10 條共線

如圖所示。

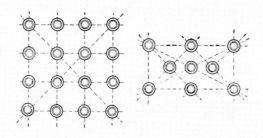

33. 硬幣魔方

如圖所示。

34. 數字魔方

共有九對數字加起來總和為 20（如 1+19，2+18 等），剩下一個數字 10，放在圓心，這樣總和就是 30。

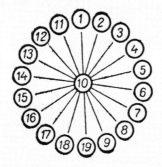

35. 又快又精準

(A) 一樣遠。

(B) 金屬相同時,一磅金屬一定比半磅金屬值錢。

(C) 一般的思維都會認為敲六下花 30 秒,因此敲十二下應該會花 60 秒。但是當鐘敲六下時,其實只有五個間隔,因此每個間隔所花的時間是 30÷5=6 秒。也就是說,敲擊第一下與第十二下的間隔有 11 個,又每一間隔是六秒鐘,所以實際上總共是 66 秒。

(D) 任三點可得一平面,所以燕子不管在何處,牠們隨時都在同一平面。恍然大悟了嗎?

36. 龍蝦拼圖
答案如圖所示。

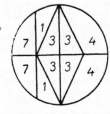 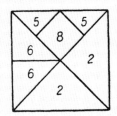

37. 書的價錢
這本書值 2 元。你算對了嗎?

38. 好忙好忙的蒼蠅
這個問題其實比你想像的還簡單:騎士六小時後碰面,所以蒼蠅總共飛行了 6×50=300 公里。

39. 旋轉對稱
1961。

40. 兩則笑話

(A) 少了 4 塊錢,因為她把數字看反了,其實是 86 元。

(B) 把 9 顛倒過來,並和 8 交換,這樣兩行的總和都會是 18。

41. 我幾歲?
年齡的差距一直是 23 歲,所以父親的年齡是我的兩倍時,我一定是 23 歲。

42. 直覺
這兩組的和看起來似乎不一樣,不過請看仔細喔!比對過數字之後,你會發現有 9 個 1 配 1 個 9;再比較其他總和為 10 的數字對,如八個 2 和兩個 8,其餘依此類推。把數字一個個加起來確認之後,你會發現兩邊的和一樣。

43. 速算
(A) 第一個數字和第五個數字的個位數相加恰好是 10,而其他位數的相加都是 9,所以

此二數字相加剛好等於 1,000,000。

同理，第二和第六，第三和第七，第四和第八個數字加起來也都是 1,000,000，所以這八個數字的總和為 4,000,000。

這八個數字是：

7,621

3,057

2,794

4,518

5,481

7,205

6,942

2,378

速算法是 9999×4=10000×4-4=39996。

依據前題的經驗，我會寫下 48,726,918，且總和等於 172,603,293。將第三個數字和相對應的第二個數字的每位數相加，所得的結果都是 9，也就說此三數相加的和就是第一個數字再加 100,000,000-1。

44. 哪一隻手？

一角銀幣（偶數幣）

右手左手

右手（×3）奇 × 偶 = 偶奇 × 奇 = 奇

左手（×2）偶 × 奇 = 偶偶 × 偶 = 偶

總和偶奇

如果你請朋友乘上除了 2 或 3 以外的偶數和奇數，這種技巧依然實用。

45. 多少？

4 個兄弟和 3 個姐妹。

46. 相同數字

22+2+2+2=28；888+88+8+8+8+8=1,000。

47. 100

111-11=100；（5×5×5）-（5×5）=100；（5+5+5+5）×5=100；（5×5）[5-（5÷5）]=100

48. 算術對決

用 10 個 0 取代時，有兩種方式可得到 1,111。9 個 0 取代時則會有五種方式，8 個 0 取代則會有六種方式，7 個 0 取代則會有三種方式，6 個 0 和 5 個 0 取代都只會有一種方式，因此總共有 18 種方式可得到 1,111。

最後一個變化型的解法是：

111+333+500+007+090 = 1,111。

試著自行找出其他十七種變化型的解法。

49. 加到 20

就像打包行李箱一樣，先從大數字著手，所有的數字依序遞減。

先刪除 19、17、15，因為無法湊成八個奇數相加等於 20。最大數 13，有一解其結果：

13+1+1+1+1+1+1+1=20。

11 之後的 9、7、5 會爆表，來試試 3：

11+3+1+1+1+1+1+1=20。

用 11 的話無法求解。

現在從 9 開始，9 之後的 7 不能使用（因為 9+7=16，而且沒有六個奇數相加等於 4），所以 5 有一個解：

9+5+1+1+1+1+1+1=20；

另外 3 有一個解：

9+3+3+1+1+1+1+1=20。

依此類推，另外七個解法如下：

7+7+1+1+1+1+1+1=20；

7+5+3+1+1+1+1+1=20；

7+3+3+3+1+1+1+1=20；

5+5+5+1+1+1+1+1=20；

5+5+3+3+1+1+1+1=20；

5+3+3+3+3+1+1+1=20；

3+3+3+3+3+3+1+1=20。

注意：只有第六個的解法中相異的奇數最多。

50. 幾種路徑？

是的，你可以試著畫出所有 A 到 C 的路徑，但這樣太複雜了。

解決此問題最好從 A 附近的點漸進到 C 點，會比較容易。方法是：

將圖中每一點都標上編號，例如 A 點為 1a，C 點為 5e。

1a 走到 1b 或 1a 走到 1e 只有一種路徑，在交叉路口標 1。

1a 走到 2b 可以是：1a → 1b → 2b 或 1a → 2a → 2b，有兩種路徑，在 2b 處標 2。同理，1a 走到 3b 可以是：1a → 1b → 2b → 3b 或 1a → 2a → 2b → 3b 或 1a → 2a → 3a → 3b，有三種路徑（2+1），在 3b 處標 3。其餘依此類推。

藉由這樣的方式，可以清楚理解到達每個交叉路口的路徑數量等於前一路口數量的相加。

每次向右或向上移動一點，就把數量加起來直到 C 的位置，我們就可以理解從 A 到 C 共有七十種路徑。

51. 排列數字

把 A 和 a 放在直徑的兩端，同理，將 B 和 b 放在相鄰直徑的兩端，如此可得 A+B=a+b，因此 A −a=b−B，表示相鄰兩束的差值必須相等。

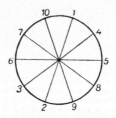
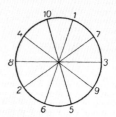

1-10 必須分成五對，且滿足等差的條件，配對的結果，只有兩種差值 1 和 5：

1-2　1-6
4-3　7-2
5-6　3-8
8-7　9-4
9-10　5-10

兩組解都顯示在圖中，此外，移動相對數的配對，可以形成變化型。

為了撇開轉動的因素，把 1 固定放在圓的左側，2 則放在對側。現在，（1–2）的順時針方向不僅可以放（4–3），也同樣可以放（6–5）、（8–7），或是（9–10）。這樣第二條直徑就有 4 種配對，第三條直徑則有 3 種，第四條是 2 種，第五條有 1 種。因此，左邊的圓總共有 24 種可能性（包括基本型），而右邊的圓也有 24 種，總共有 48 種。

52. 殊途同歸

4 個數只有 1 組解：

$1+1+2+4=1×1×2×4$

5 個數有 3 組解：

$1+1+1+2+5=1×1×1×2×5$；
$1+1+1+3+3=1×1×1×3×3$；
$1+1+2+2+2=1×1×2×2×2$。

（試試看，盡可能自行找出 6、7 個數字以上的多組解。）

53. 99 和 100

$9+8+7+65+4+3+2+1=99$；
$9+8+7+6+5+43+21=99$。
$1+2+34+56+7=100$；
$1+23+4+5+67=100$。

54. 棋盤拼圖

其中一種解法如圖所示。

55. 搜索地雷

如圖所示，實線是一個路徑，虛線是另一個路徑。

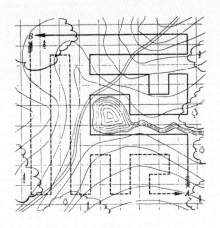

56. 兩支一組

其他解是已知解的變化型。基本程序是：取排列中的任一端，向中心移動火柴，依條件需求，使其橫跨在另一支火柴上，同理，下兩步的移動，也是從外側往剩下未交叉的八支火柴方向移動，最後兩次的移動更是顯而易見，加油，試試看吧！

57. 三支一組

將編號 5 移到編號 1，同理，6 到 1，9 到 3，10 到 3，8 到 14，7 到 14，4 到 2，11 到 2，13 到 15，12 到 15，可得到三支一組的解。

基本程序類似於上題解法：先從兩端形成三支一組，然後再從剩下的兩端再組成三支一組，從此處可發展出變化型。

根據第 56 題和第 57 題，至少要八支才能成對，形成三支一組則至少要十二跟，依此類推，如果要形成 k 支一組，那麼火柴數量至少要有 4k 支。

58. 停擺的時鐘

離開家之前，我幫壁鐘上了發條。我回家時，鐘面上的時間差距應該等於來回和停留在朋友家的時間。但我已經知道我停留在朋友家的時間，因為我到達和離開朋友家時都看了朋友的手錶。

所以，扣掉拜訪逗留的時間，剩下來的時間除以 2，就是回家所花的時間，把回家所花的時間再加上離開朋友家時看見的時刻，就是我應該調整的時間。

59. 加減魔力

再次看見唯一解：123-45-67+89=100，你算對了嗎？

60. 司機的困惑

15951 的第一位數「1」在兩小時內不會改變，因此新數字的第一位和最後一位依然是「1」，第二位和第四位會變成 6，如果中間數分別 0，1，2……，則車子在兩小時內所開的距離分別是 110，210，310 英里……很顯然地，第一個距離比較合理，由此可推算車子時速是 55 英里。

61. 齊姆良斯克動力裝置

將主管額外多做的九套均分在其他九個新手裡，如此這十個人的日平均產量為 15+1=16 套，因此主管每日生產 25 套，整個團隊一天量產（15×9）+25=160 套。

如果讀者會代數，可利用一個方程式一個未知數解出此題的答案。試試看！

62. 使命必達

時速 50 公里的貨車比起時速 30 公里的貨車，抵達主管機構的時間快了 2 小時。也就是說，50xT = 30x(T+2)，T=3。由此可得出，集體農莊到主管機構的距離為 150 公里。如果貨車要剛好在早上 11:00 抵達，所花的時間就會比時速 50 公里的貨車多 1 小時，150÷4=37.5，因此貨車時速應該是 37.5 公里。

63. 搭車渡假

如果女學生搭的是一輛不動的火車，那麼她同伴的計算是對的，但事實上，他們搭的火車在移動。如果花了五分鐘遇見第二輛火車，表示第二輛火車到達市中心（看見第一輛的地點）的時間不只五分鐘，所以兩輛火車相隔的時間是 10 分鐘，而非 5 分鐘，因此每小時只有六輛車到達市中心。

64. 一到十億

數字可成對如下：
999,999,999 和 0
999,999,998 和 1
999,999,997 和 2，其餘依此類推，共有 5 億對，且每對的位數總和都是 81。尚未成對的 1,000,000,000 和 1，加起來只有 1，因此總和：
（500,000,000×81）+1=40,500,000,001。

65. 足球迷的惡夢

如果乒乓球在牆上滾來滾去，鑄鐵球根本無法撞到它。有幾何概念的人知道：大球直徑至少是小球直徑的 5.83（3+2$\sqrt{2}$）倍，且小球在牆壁間滾來滾去時，馬上就可以判斷小球是安全的。

鑄鐵球比足球大，且至少大乒乓球直徑 4.83 倍以上。

66. 我的手錶

一天有 24 小時，手錶快了 1/2-1/3=1/6 分，快五分鐘的意思似乎是需要 5×6=30 天，也就是發生在 5 月 31 日早上。但是 5 月 28 日已經快了 27÷6=4½ 分，由於早上到傍晚會快 1/2 分，所以快五分應該是發生在 5 月 28 日傍晚，而非 5 月 31 日。

67. 樓梯

2½ 倍（5÷2，並非 6÷3）

68. 數字謎題

加一個小數點。

69. 有趣的分數

答案分別是 1/5；1/7。分數中的分子是 1，分母是奇數 2n-1 時，將分母的數字分別加到分子和分母，所得的值會是原來的 n 倍。

70. 某個數

1½。

71. 上學路線

鮑里斯花五分鐘的時間從拖拉機工廠走到火車站，這段路程是全程的 1/3-1/4 = 1/12，所以全程需要一小時。全程的四分之一只要十五分鐘，所以他 7:15 離開家，8:15 到達學校。

72. 體育場

不是 12 秒喔！第一面旗到第八面旗只有七個間隔，而第一面旗到第十二面旗有 11 個間隔，因此每個間隔所需的時間是 8/7 秒，跑完十二面旗就需要 88/7 = 124/7 秒。

73. 省時嗎？

是的。

後半段跟著牛隊所走的時間與全程走路所花的時間一樣長，且不論腳踏車速率有多快，騎腳踏車的時間愈長，比全程走路多花費的時間也愈長。所以全程走路可以省 1/30 的時間。

74. 鬧鐘

鬧鐘在 3½ 小時內已慢了 14 分，中午時又會落後將近一分鐘（還要考慮落後 14 分），所以鬧鐘會在 15 分時，顯示中午十二點。

75. 大片取代小片

他注意到 7/12=1/3+1/4，因此他取出四片，每一片切成三等分，共 12 個，另外三片的每一片則切成四等分，也是 12 個。再讓每個工人各取走 1/3 和 1/4，如此總共為 7/12。

其他分配也是類似如此處理：

5/6=1/2+1/3；13/12=1/3+3/4；13/36=1/4+1/9；26/21=2/3+4/7；以此類推。

76. 一塊肥皂

因為 1/4 塊肥皂重 3/4 磅，所以一塊肥皂重三磅。

77. 算術謎題

（A）1×1；1/1；2/2；…；1-0.2-1,…；1,2；…；01 等，答案還有很多。

（B）37=333/（3×3）；37=3×3×3+3/0.3；…；

（C）99+99/99；55+55-5-5；（666-66）/6；一般形式為：（（100a+10a+a）-（10a+a））/a，a 是任一數字（0-9）。

（D）44+44/4=55。

（E）9+99/9=20。

（F）如圖所示：

你還能找出其他解嗎？

（G）1+3+5+7+75/75+33/11=20。

（H）79 1/3+5=84+2/6；75 1/3+9=84+2/6。

（I）1 和 1/2；1/3 和 1/4；一般形式為：1/（n-1）和 1/n，其中（n-1）是大於 1 的正整數。此外，x 和 x/（x+1）也是解，其中 x 是正整數。

（J）35/70+148/296；45/90+138/276；15/30+486/972；0.5+1/2（9-8）（7-6）（4-3）；等等

（K）78 3/6+21 45/90；50 1/2+49 38/76；29 1/3+70 56/84；等等。

78. 骨牌分數

其中幾個解如下：

1/3+6/1+3/4+5/3+5/4=10；

2/1+5/1+2/6+6/3+4/6=10；

4/1+2/3+4/2+5/2+5/6=10；

請試試其他解。

79. 米夏的貓咪

一隻小貓的 3/4 等於米夏貓咪總數的 1/4。所以米夏有 4×¾=3 隻貓咪。

80. 平均速率

你可能會毫不考慮地回答時速是 16 公里（24+8 的一半）。但如果全程是 1，則前半程所需的時間是 ½÷24=1/48 單位時間，後半程則需 ½÷8=1/16 單位時間，總時間是 1/12 單位時間，因此平均速率是每小時 12 公里。

81. 睡著的乘客

全程的 1/2 的 2/3 是 1/3。

82. 火車有多長？

乘客搭乘的第一列火車相對於第二列火車的時速是 70+60=130 公里，或是：

（1000×130）/（60×60）=36.11 公尺／秒，因此第二列火車的長度是 6×36.11=216.66 公尺。

83. 自行車騎士

騎士步行了 1/3 的路程，或是騎乘路程的 1/2，但所花的時間卻是兩倍。因此騎乘路程是步行的四倍。

84. 趕上進度

佛羅迪亞已完成交代工作的 2/3；還有 1/3 沒做完，因此柯斯提亞只做了 1/6 的工作，還有 5/6 還沒做完。所以柯斯提亞必須比佛羅迪亞快 5/6÷1/3=2 1/2 倍的時間，才能趕上進度並同時完工。

85. 誰說的對？

瑪莎的女同學是對的。瑪莎將一個數的 2/3 乘以 4/3，但是 2/3×4/3=8/9，因此算出來的體積只有原來的 8/9，或是正確答案少 1/9 等於 20 立方碼，所以正確答案是 180 立方碼。

86. 三片吐司

媽咪先放兩片在小平底鍋裡烤，30 秒後烤好兩片吐司的一面，先翻過第一片繼續烤，接著將第二片取出，放第三片在鍋裡烤。第一片的兩面都烤好後，再將第二片未烤的那面放入鍋中，同時將第三片翻面，烤好最後兩面。

第二章 排序高手

87. 機智的鐵匠

囚犯們先將一個鐵鏈（4.5 公斤）放入籃子中，並讓它下降到地面，在上升的空籃子裡放兩塊鐵鏈（9 公斤），一升一降的過程中，持續加碼兩塊鐵鏈至上升的籃子，直到一個籃子 31.5 公斤降到地上，另一個籃子 27 公斤在窗口。

哈秋將 27 公斤鐵鏈換成 36 公斤的女僕，此時女僕下降到地面，31.5 公斤鐵鏈上升，哈秋拿出籃子裡的 27 公斤，並揮手示意要女僕離開籃子，此時，4.5 公斤的籃子下降，空籃子上升。

女僕進入地上的籃子（36+4.5=40.5 公斤），妲莉楚進入窗口的籃子（45 公斤），結果妲莉楚下降至地面，女僕上升到窗口，兩個人都離開籃子之後，妲莉楚在地上，而女僕在塔上。

放下 4.5 公斤的籃子，上來的是空籃子，重複前面的動作，使女僕再次降到地面，到

達地面時，哈秋示意妲莉楚再回到籃子裡，這樣哈秋只要再加一塊鐵鏈，就可以降到地面。此時哈秋在地上，兩個女人在塔上。

再重複前面的動作，大家都可以安全降到地面上。

過程中，女僕總共下降了四次，且最後一次，將七個鐵鏈載上去，當她踏出籃子時，哈秋把籃子固定好，以免上方的鐵鏈掉落造成傷亡。

88. 貓和老鼠

依圖形所示，「×」表示第十三個位置，按照順時針方向標上編號 1，2，3……。每數到第十三個就打叉「×」，所以打叉的編號依序為：13、1、3、6、10、5、2、4、9、11、12、7 和 8。將白鼠編號為 8，以白鼠為起點，波樂依順時針數到第五隻開始吃（相對編號 8 的位置，順時針數到第五個就是編號 13），就能滿足主人設定的條件。也可依逆時針方向進行，從白鼠數到第五隻開始執行任務。

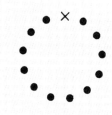

89. 放生

從左到右，將這兩隻鳥分別放在第七和第十四的鳥籠裡。

90. 火柴上的硬幣

有個好方法供你參考，就是把前次當起點的火柴棒當成下次放置硬幣的目標。例如，我們從第五支開始數，在第七支放一枚硬幣。接下來從第三支開始，如此就可將硬幣放在第五支火柴棒的位置。然後再由第一支開始，如此就可將硬幣放在第三支火柴棒的位置，其餘依此類推（參見下圖）。

91. 會車

首先，將貨運火車駛向岔道側支，讓後端的三節車廂解鎖且留在支線上，接著將貨運火車開到足夠的距離等待旅客列車靠站。旅客列車進站時，接上貨運火車留下來的三節車廂，然後再回主幹道上。緊接著，讓貨運火車再駛回岔道支線，此時再將旅客列車連結的貨運車廂解鎖後，自行開走，最後，再把留下的車廂接回原來的貨運火車，就可完成任務。

92. 彆扭女孩過河

將三位父親標為 A、B、C，對應的女兒標為 a、b、c。

此岸	彼岸
A B C	. . .
a b c	. . .

1. 第一次兩個女孩 bc 划到彼岸

此岸	彼岸
A B C	. . .
a . .	. b c

2. 一個女孩 b 回來，載第三個女孩 a 過去。

```
ABC                 . . .
. . .               a b c
```

3. 其中一個女孩 a 回來，並和她的父親 A 留在此岸，另外兩位父親 BC 划到彼岸。

```
A . .               . BC
a . .               . bc
```

4. 其中一對父女 Bb 回來，兩位女孩 ab 留在此岸，兩位父親 AB 划到彼岸。

```
. . .               ABC
a b .               . . c
```

5. 彼岸的女孩 c 回來，與第二位女孩 b 划到彼岸，留下第一位女孩 a 在此岸。

```
. . .               ABC
a . .               . b c
```

6. 彼岸的父親 A 回來，帶著女孩 a 划到彼岸。

```
. . .               ABC
. . .               a b c
```

93. 第 92 題的進階版

（A）將四位父親標為 A、B、C、D，對應的女兒標為 a、b、c、d。

```
此岸              船上              彼岸
A B C D                            . . . .
a b c d                            . . . .
```

1. 三個女孩 bc 划到彼岸

```
ABCD                               . . . .
a . . .           b c d →          b c d
```

兩個女孩 bc 回來：

```
ABCD                               . . . .
a b c .           ← b c            . . . d
```

2. 一對父女 Cc 和一位留在彼岸女孩的父親 D 一起划到彼岸。

```
AB . .            CD →            . . CD
a b . .           c →            . . c d
```

一對父女 Cc 回來。

```
ABC .             ← C            . . D
a b c .            ← c .           . . . d
```

3. 三個父親過去彼岸。

```
. . . .           ABC →           ABCD
a b c .                            . . . d
```

一個女孩回此岸。

```
. . . .                            ABCD
a b c d           ← d            . . . .
```

4. 一個剛回此岸的女孩 d 和兩位女孩 bc 一起去彼岸。

```
. . . .                            ABCD
a . . .           b c d →          . b c d
```

父親 A 划回此岸。

A . . .	← A	. B C D
a b c d

5. 最後一對父女划到彼岸。

. . . .	A →	A B C D
. . . .	a →	a b c d

（B）將四位父親標為 A、B、C、D，對應的女兒標為 a、b、c、d。

	此岸	島上	彼岸
	A B C D		
	a b c d
1.	A B C D
	a b c d
2.	A B C D
	a b c d
3.	A B C D
	a b c d
4.	A B C D
	a b c d

父親 C 將女兒 c 帶到島上，回到此岸，並將船留給兩位女孩。

5.	A B C D
	a b c d
6.	A B C D
	a b c d
7.	A B C D
	a b c d
8.	A B C D
	a b c d

父親 B 回到此岸，直接將父親 A 載到彼岸

9.	A B C D
	a b c d
10.	A B C D
	a b c d

94. 跳棋

95. 黑白棋

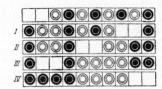

96. 黑白棋進階題

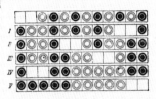

97. 黑白棋歸納法

觀察圖中縱列記錄,可幫助我們留意左右兩對棋子的變化。

最先的兩次移動,可得到外圍4對皆填滿棋子,內部還有(n-4)個棋子,而且空缺的位置移到左兩對棋子的右邊。

接下來的(n-4)步,可依序放入成對的棋子,得到黑左白右的形式。移動到(n-2)步時,空白已移到右兩對棋子的左邊。

最後兩步,依序移動外圍成對的棋子,就可得解。

98. 撲克牌排序

經過第一輪的操作，桌上的序列可得 4 在最上面。排列如下：

1，3，5，7，9，2，6，8，10，4

因為 4 是第十張牌，所以你要重新堆一疊牌的時候，把 10 放在上面數來第四張。8 是第九張，所以把 9 放在第八張，以此類推。現在新的一疊牌從上數下來，就會依我們想要的方式排列：

1，6，2，10，3，7，4，9，5，8

99. 排列謎題

100. 神奇盒子

101. 勇敢的駐軍

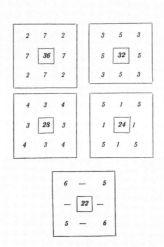

102. 霓虹燈

技工可使用 18~36 範圍的燈管,有些排列會少了對稱性。最後一張圖顯示最多數量燈管的排列。

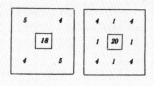

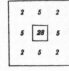

103. 實驗兔

根據條件 3. 可安置的兔子數量落在 22~44 的範圍。（見 102 題的解法。）

根據條件 4. 兔子的數量必須是 3 的倍數,所以兔子的數量可能是 24, 27, 30, 33, 36, 39 或 42。不可能是 24,因為無法同時滿足條件 3. 又滿足條件 1.（無法每邊安置 11 隻又不留下空的區域）也不可能是 33,36,39, 或 42,因為無法同時滿足條件 3. 又滿足條件 2.（無法每邊安置 11 隻又不超過三隻的區域）

根據刪除法,只有 30 和 27 滿足條件,下圖顯示安置兔子的結果。（每一組圖都）2 個,二樓在左邊,一樓在右邊。）

104. 節慶籌備活動

（A）如圖所示,有四解。第三解和第四解由來自南俄羅斯斯塔夫羅波爾的四年級生 Batyr Erdniyev 所提供。他還提供了 12 個燈泡排成七列的解,如第五個圖,看起來像個傻瓜帽。

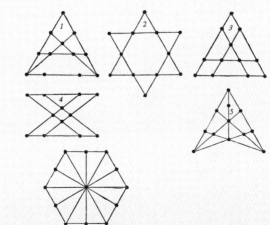

（B）

（C）此題滿足條件的基本圖形是五點星形（左圖），但左圖的交叉線上沒有花盆，還不是最好的解。因此，園丁採取右圖不規則的星形。

（D）將正方形疊加在另一正方形上。下圖有一 5×5 方陣的簡單解：

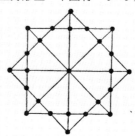

105. 橡樹造景

106. 幾何遊戲

（A）要得到既快速又簡易的所有解，最好的方法就是建立簡易幾何結構。以紙上的點表示棋子。任選上排三點及下排一點打叉去除。任選上排留下的其中一點，將此點與下排任兩點連結，同理，處理其他點，若得到平行線，則捨棄不用。（如圖所示）將四個棋子放在圖中的交叉點上，即為所求的解。

（B）

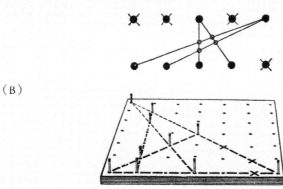

107. 奇偶兩邊站

最少 24 步。（符號說明：1-A 表示將 1 號棋子移到圓圈 A）

1. 1 – *A*;	7. 3 – *B*;	13. 3 – *C*;	19. 6 – *C*;
2. 2 – *B*;	8. 1 – *B*;	14. 1 – *C*;	20. 8 – *B*;
3. 3 – *C*;	9. 6 – *C*;	15. 5 – *A*;	21. 6 – *B*;
4. 4 – *D*;	10. 7 – *A*;	16. 1 – *B*;	22. 2 – *E* (or *C*);
5. 2 – *D*;	11. 1 – *A*;	17. 3 – *A*;	23. 4 – *B*;
6. 5 – *B*;	12. 6 – *E*;	18. 1 – *A*;	24. 2 – *B*.

108. 對號入座

最好的處理方式就是挑選對號入座的方式移動，因此棋子 1 和棋子 7 互換後，再將棋子 7 移到位置七的地方（棋子 20 所在的位置），然後再將棋子 20 移到位置二十（棋子 16 所在的位置），逐一替換。到第六步時，互換的棋子皆已就位，進入下一新的循環，最快的解是五循環十九步。

1 – 7, 7 – 20, 20 – 16, 16 – 11, 11 – 2, 2 – 24;
3 – 10, 10 – 23, 23 – 14, 14 – 18, 18 – 5;
4 – 19, 19 – 9, 9 – 22;
6 – 12, 12 – 15, 15 – 13, 13 – 25;
17 – 21.

109. 益智禮物

從最大的盒子取一顆糖果，放到最小的盒子，因此最內盒（最小盒）有五顆糖果，也就是 $2 \times 2 + 1$；這五顆糖果必包含在第二內層的盒子裡，所以此盒含有 $5 + 4 = 9 = 4 \times 2 + 1$ 顆糖果；第三盒有 $9 + 4 = 13 = 6 \times 2 + 1$ 顆糖果，最大盒有 $13 + 8 = 21 = 10 \times 2 + 1$，皆滿足偶數對 + 1 的條件。試著再找出其他解！！

110. 騎士抓小卒

要抓到全部的小兵，第一次抓到不能是 c4,d3,d4,e5,e6 和 f5 的小兵。例如：將騎士放在 a3，第一次會抓到的就是 c2 小兵，然後依序抓到 b4、 d3、 b2、 b3、 d4、 e6、 g7、 f5、 e7、 g6、 e5、 f7 和 g5。

111. 回歸正位

（A）符號說明：1. 2-1 表示第一次從棋子 2 移動方格 1，其餘依此類推。

1. 2 – 1;	11. 7 – *B*;	21. 1 – *C*;	31. 7 6;	41. 6 – *C*;	51. 1 – 4;
2. 3 – 2;	12. 8 – 7;	22. 9 – 7;	32. 7 7;	42. 5 – 4;	52. 1 – 3;
3. 4 – 3;	13. 8 – 6;	23. 9 – 8;	33. 7 8;	43. 5 – 5;	53. 1 – *A*;
4. 4 – *A*;	14. 8 – 5;	24. 9 – 9;	34. 1 7;	44. 5 – 6;	
5. 5 – 4;	15. 1 – 8;	25. 9 – 10;	35. 1 6;	45. 5 – 7;	
6. 5 – 3;	16. 9 – 7;	26. 8 – 6;	36. 1 5;	46. 4 – 3;	
7. 6 – 5;	17. 9 – 6;	27. 8 – 7;	37. 1 *B*;	47. 4 – 4;	
8. 6 – 4;	18. 1 – 9;	28. 8 – 8;	38. 6 5;	48. 4 – 5;	
9. 7 – 6;	19. 1 – 8;	29. 8 – 9;	39. 6 6;	49. 4 – 6;	
10. 7 – 5;	20. 1 – 7;	30. 7 – 5;	40. 6 7;	50. 1 – 5;	

（B）1. A 往東走一步；

2. A 向西跳一步；

3. A 往西走一步；

4. A 向東跳一步；

5. A 往北走一步；

6. A 向南跳一步；

以縮寫列出所有的移動：

7. s. S;	21. j. S;	35. s. E;
8. j. N;	22. s. W;	36. j. W;
9. j. E;	23. j. N;	37. j. S;
10. s. W;	24. j. N;	38. j. E;
11. j. W;	25. s. S;	39. j. E;
12. s. N;	26. j. S;	40. s. W;
13. s. E;	27. j. E;	41. j. W;
14. j. W;	28. s. N;	42. s. E;
15. s. S;	29. j. S;	43. j. N;
16. j. E;	30. j. W;	44. s. S;
17. s.N;	31. j. N;	45. j. S;
18. j. S;	32. s. E;	46. s. N.
19. s. E;	33. j. W;	
20. s. N;	334. j. N;	

112. 等差數列群組

$$\left.\begin{matrix}1\\8\\15\end{matrix}\right\} d=7; \quad \left.\begin{matrix}2\\7\\12\end{matrix}\right\} d=5; \quad \left.\begin{matrix}6\\10\\14\end{matrix}\right\} d=4; \quad \left.\begin{matrix}9\\11\\13\end{matrix}\right\} d=2; \quad \left.\begin{matrix}3\\4\\5\end{matrix}\right\} d=1.$$

113. 8 顆星

如圖所示唯一解，雖然方法不快但一定是正確解，操作流程如下：

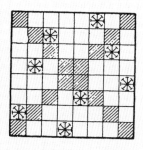

第一顆星盡可能放在第一行最下方的白色方塊裡，接著將第二顆星盡可能放在第二行最下方的白色方塊裡，但下方數來的第一和第二不能放，因為這兩個位置與第一顆星都會在對角線上，所以只能暫放在第三個空白方格處。

第三行先放在最下方的方格裡，第四行則放在下方數來的第三個方格，其餘依此類推。

當我們無法按照條件放入星星時，向上移動前一個星星，一步步微調，直到可以放入星星為止。如果還是找不到合適的位置，只好拿掉前一個星星，再往左一行重複相同程序，直到所有星星填入為止。

114. 字母排序

（A）相同字母：先將一個字母放在圖中對角線 AC 第一空格裡，接著觀察對角線 BD 四個空格，因為第一空格已有字母，所以放在 BD 對角線第二空格裡，剩下兩個可輕易放

入圖中其他格子裡。

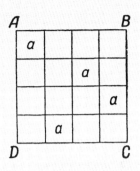

不難看出最後兩個字母只能放在圖上指示的位置。

因為第一個字母放入對角線 AC 中，有四種選擇；第二個字母放入對角線 BD 中，有兩種選擇，因此應該有 4×2=8 種選擇，但經由對第一個旋轉和反射方塊，皆可得到相同的排列。

四個字母放入方格中，會有八種選擇，但每一種選擇有 24 種方法如 a, b, c, d；a, b, d, c；…d, c, b, a。因此理論上會有 8×24=192 種解。

（B）依據條件，四個角落的字母必須不相同，以圖（a）說明：先將四個字母隨意填入四個角落，因為對角線已含有 a 和 d，所以對角線中間必然是 b 和 c，如圖 b 或圖 c 這兩種方法。這六個填滿後，只有一種方法可填入其他字母。（先將外圈的字母填好，再填對角線）結果顯示如下：

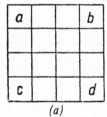
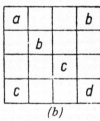
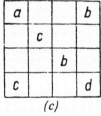

| (a) | (b) | (c) |

因為四個字母填入角落有 4×3×2×1×=24 種方法，每一種有兩解，所以共有 48 解。

a	c	d	b
d	b	a	c
b	d	c	a
c	a	b	d

a	d	c	b
b	c	d	a
d	a	b	c
c	b	a	d

115. 不同色塊

參考解如下：

1 red	4 black	2 green	3 white
2 white	3 green	1 black	4 red
3 black	2 red	4 white	1 green
4 green	1 white	3 red	2 black

將顏色編為 A、B、C、D，數字編為 a、b、c、d，第二張圖中的 A、B、C、D 分別表示紅、黑、綠、白，數字依此類推。依據問題 114（B）的結論所示，放置顏色的正解有

48 種，同理，數字也有 48 種方法，顏色與數字彼此獨立互不影響，所以滿足條件的方法共有 48×48=2,304 種。

Aa	Bd	Cb	Dc
Db	Cc	Ba	Ad
Bc	Ab	Dd	Ca
Cd	Da	Ac	Bb

116. 最後一棋

參考解每次移動的數據表示法：前者表示移動棋子的位置，後者表示被跳過棋子的位置。

1. 9 – 1;	9. 1 – 9;	17. 28 – 30;	25. 25 – 11;
2. 7 – 9;	10. 18 – 6;	18. 33 – 25;	26. 6 – 18;
3. 10 – 8;	11. 3 – 11;	19. 18 – 30;	27. 9 – 11;
4. 21 – 7;	12. 16 – 18;	20. 31 – 33;	28. 18 – 6;
5. 7 – 9;	13. 18 – 6;	21. 33 – 25;	29. 13 – 11;
6. 22 – 8;	14. 30 – 18;	22. 26 – 24;	30. 11 – 3;
7. 8 – 10;	15. 27 – 25;	23. 20 – 18;	31. 3 – 1.
8. 6 – 4;	16. 24 – 26;	24. 23 – 25;	

117. 硬幣環

1. 1–2, 3	2–6, 5	6–1, 3	1–6, 2
2. 1–2, 3	4–1, 3	3–6, 5	5–3, 4
3. 1–4, 5	3–4, 1	4–2, 6	2–3, 4
4. 1–4, 5	5–2, 6	6–4, 1	1–6, 5
5. 2–3, 4	3–1, 6, 5	6–2, 4	2–1, 6
6. 2–3, 4	5–2, 3	3–1, 6	1–3, 5
7. 2–4, 5	5–1, 3, 6	6–2, 4	2–1, 6
8. 2–4, 5	3–2, 5	5–1, 6	1–5, 3
9. 3–1, 2	5–3, 2	2–6, 4	4–5, 2
10. 3–1, 2	4–3, 1	1–6, 5	5–1, 4
11. 3–1, 2	1–2, 6, 4	6–2, 3	3–6, 5
12. 3–1, 2	2–1, 6, 5	6–3, 1	3–6, 4
13. 3–4, 5	2–3, 5	5–1, 6	1–2, 5
14. 3–4, 5	1–3, 4	5–2, 6	2–1, 4
15. 3–4, 5	4–1, 6, 5	6–5, 3	3–2, 6
16. 3–4, 5	5–2, 6, 4	6–3, 4	3–1, 6
17. 4–3, 2	3–1, 6, 5	6–2, 4	4–5, 6
18. 4–3, 2	1–4, 3	3–5, 6	5–3, 1
19. 4–1, 2	1–3, 6, 5	6–2, 4	4–6, 5
20. 4–1, 2	3–1, 4	1–6, 5	5–1, 3
21. 5–3, 4	4–1, 6	6–3, 5	5–6, 4
22. 5–3, 4	2–3, 5	3–1, 6	1–2, 3
23. 5–1, 2	3–2, 5	2–6, 4	4–3, 2
24. 5–1, 2	1–4, 6	6–2, 5	5–1, 6

118. 花式溜冰

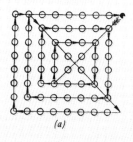
(a)

(b)

119. 騎士走走看

不行。因為騎士只能從黑方塊走到白方塊，反之亦然。從 a1 出發（黑色方塊），經過 1,3,5,…,61,63，騎士移動的都是白色方塊。他總共走了六十三步（扣掉原來的起始點），且經過六十四個方塊，所以他的終點應該是白色方塊，但 h8 是黑色的，所以不能完成這樣的遊戲。

120. 145 道門

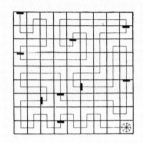

121. 囚犯逃脫

囚犯先拿到 d 和 e 鑰匙，並打開牢房 D 和 E 的門鎖（請看 p.49 的圖），接著拿到 c 鑰匙，並開啟牢房 C 的門鎖去拿 a 鑰匙，以便打開牢房 A 的門鎖，和拿到 b 鑰匙。然後再次穿過牢房 E 和 D，打開牢房 B 的門去拿鑰匙 f，拿到後，再回頭經過 E，將牢房 F 的門打開，最後拿到 g 鑰匙，打開牢房 G，並離開地牢。走向自由之路並不容易，囚犯總共走過 85 道門才成功。

第三章 火柴幾何學

122. 5 道謎題

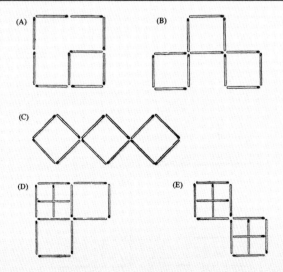

123. 再來 8 道謎題

（A）取走內部 12 支火柴棒，再用這些火柴棒形成另一個較大的正方形。

（B）

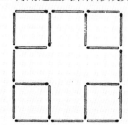

（C）取走 4 支火柴棒如圖 a 所示；取走 6 支火柴棒如圖 b 所示（還有另一解）；取走 8 支火柴棒如圖 c 所示（還有另外兩個解）。

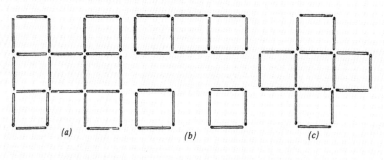

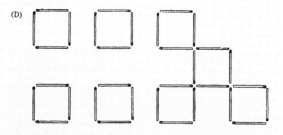

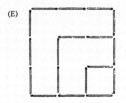

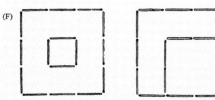

(G) **(H)**

124. 九支火柴棒

125. 火柴螺旋

126. 通過護城河

127. 取走兩支火柴棒

128. 火柴房子

129. 打破行規
　　如圖所示，取兩支火柴折成轉角形成一個正方形。

130. 三角形

131. 去正得方

132. 腦筋急轉彎

133. 籬笆

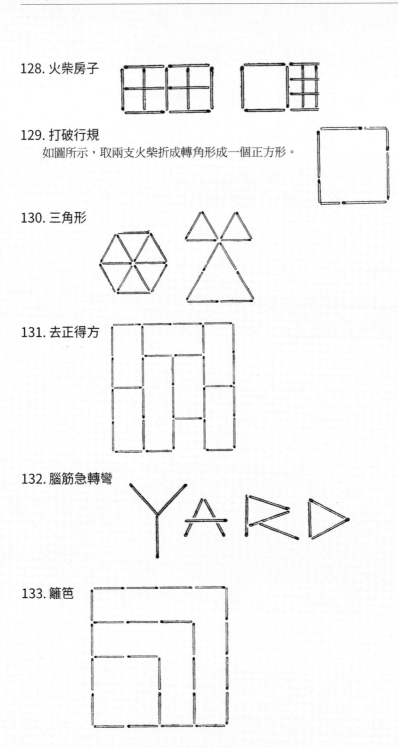

134. 腦筋急轉彎 2

取兩支火柴棒，放在桌子角落的兩側，結合桌子另外兩個邊緣，形成一個巧妙的正方形。

135. 箭頭

(a) (b)

136. 正方形和菱形

137. 多邊形分類

138. 庭園設計

139. 等分面積

140. 花園和水井

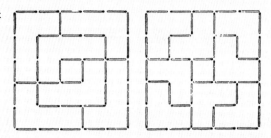

141. 平鋪木地板

需要 684 支火柴棒。

142. 面積比率

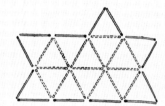

143. 多邊形面積

有三個參考解：

1. 先排成邊長 3×4×5 的直角三角形（面積為六平方單位）。然後從底和高移動四支火柴棒，此時會少了如圖所示的三平方單位面積。因此陰影區域就是十二支火柴棒排成三平方單位面積的圖形。

2. 排成如圖所示的四平方單位正方形，第一次變形，面積依然不變。第二次變形，少了一平方單位的面積，留下三平方單位，就是由十二支火柴棒排成的面積。（此解由來自列寧格勒的工程師 N. I. Arzhanov 提供）

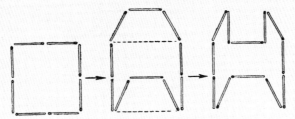

3. 排成以 1 為底，高為 3 的平行四邊形，此圖形恰好就是由十二支火柴棒排成，面積剛好為底 × 高＝ 1×3=3 平方單位。（此解由來自莫斯科的工程師 V. I. Lebedev 提供）

144. 證明

第一種證明：建立三個正三角形如圖 a 所示，則兩個實線火柴棒的夾角為 $3×60° =180°$，所以他們確實形成一直線。

(a)

(b)

第二種證明：請見圖 b。

第四章 剪布一次，測量七次

145. 全等

(A)

(B)

(C)

(D)

(E)

146. 7 朵玫瑰

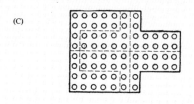

147. 切割線不見了

1. 先將相同且相鄰數字間切開一格分隔線（如圖 a）。

(a)

2. 依照對稱性，重複在其他三個正方形的角落切開分隔線（如圖 b，相同顏色，切割方式一樣）。

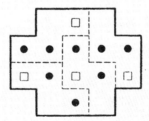

(b)

3. 將中間四個格子分開，因為同一配置裡不可以有兩個「2」。完成所有的割線，記得，每個角落的格子分屬不同的配置，且每一個配置都必須包含所有數字，並各只能有一個。

(c)

148. 分配得宜

149. 物盡其用

可由六個一號版模拼成一個長方形，如圖所示。

其他六種版模的切割法顯示在圖Ⅰ～圖Ⅵ。

150. 法西斯的攻擊

瓦西亞利用他的機智，做出階梯狀的切割和拼貼，如圖所示。

151. 電工的巧思

試試看自己能否找出第二個板子的第二種解答。

152. 一點也不浪費

153. 框住全等

沿著 abcde 剪裁，其中 b,c,d 是左圖正方形的中心點。移動剪下的區塊並組成如右的方框。試試看，自行找出第二種解法！

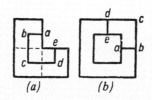

154. 切割馬蹄鐵

線的交叉點必須在馬蹄鐵上。

155. 每個都有洞

本題與上一題不同,並沒有限制切完第一刀後,不能重組。因此切開馬蹄鐵上方的兩個洞之後,將上方區塊排在馬蹄鐵其中一側,使得洞可排成兩列,然後再橫切,即可達成任務。

156. 花瓶變方正

157. E 化為正

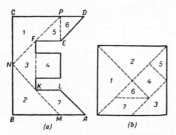

158. 變形八角

159. 修復地毯

160. 珍貴獎品

她將毯子裁成兩塊階梯撞，然後再拼成右圖的樣式。

161. 搶救棋士

(a)

(b) *(c)* *(d)*

取一個 8×8 黑白欄位相間隔的板子（如圖 c），不管怎麼分，圖 a 都會包含奇數個（1 或 3）白色正方形，以及奇數個（3 或 1）黑色正方形，如此，可得到 15 個黑白都是奇數的圖 a，但圖 b 有兩個白和兩個黑，因此這 16 個加起來的結果，黑白都是奇數個，事實上，板子上的黑和白都是 32 個正方形，所以要由 15 個圖 a 和一個圖 b 組成棋盤是不可能的。

圖 d 顯示其他切割法的解答。

162. 給奶奶的禮物

163. 櫥櫃製造商的問題

櫥櫃製造商沿著線段 BA, CA, B1A1, 和 C1A1 將板子鋸開來，再用膠水將這八片板子黏成圓形桌面。

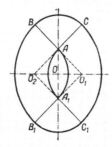

164. 皮飾師傅的幾何感

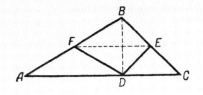

ABC 是補丁的翻面。皮飾師傅沿著 DE 和 DF 裁切（分別平分 BC 和 AB），然後再將裁切後的三片翻轉－三角形依垂直軸翻轉，四邊形則沿 EF 翻轉。接著，皮飾師傅將它們縫起來，此時補丁 ABC 雖然反轉過來，但形狀依然保持不變。

165. 四位騎士

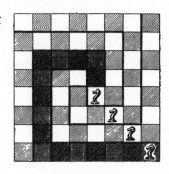

166. 切一個圓

為了得到最多數，每條線都應該與其他直線相交。而且每個交點都不會超過兩條線。

167. 多邊形變正方形

平分 AC 於 K 點，並使 FQ=AK=DP。沿著 BQ 和 QE 剪下來，並重組成正方形 BPEQ。

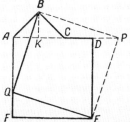

168. 正六邊形拆解成正三角形

圖 a 中，垂直 AF 劃兩條線 AC 和 EL，且 LM=EL。連結 EM，並以 EM 為邊長建構正三角形 EMN。延伸 KN，並交 CD 於 P 點，如果過程都對，CP=CK。

(a)　　　　　*(b)*

依實線剪成六部分，並拼成如圖 b 的正三角形。

第五章 技巧無所不在

169. 目標定位

目標物距離 A 和 B 分別是 75 英里和 90 英里。註釋第 69 頁的圖片：圖片中央是英里的比例尺，對照比例尺上 75 英里的長度，並用圓規從 A 點畫一個半徑 75 英里長的弧線，同理，從 B 點畫一個半徑 90 英里長的弧線，兩弧線在海上的交點就是目標物。

170. 火車相遇

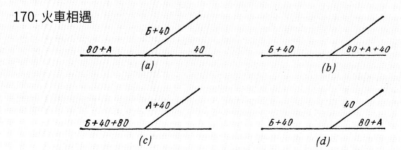

1. 如圖 a，火車頭 Б 與 40 列車廂先行駛到側軌，將後方的 40 列車廂留在右邊。

2. 如圖 b，火車頭 A 與 80 列車廂行駛到右邊，並與 B 的 40 列車廂（留在後方）結合在一起，B 和 40 列車廂離開側軌。

3. 如圖 c，A 帶著 120 列車廂從右邊行駛到左邊，然後留下自己原本的 80 列車廂，但帶著 B 的 40 列車廂，行駛到側軌。

4. 如圖 d，A 留下 B 的 40 列車廂，然後 A 帶著自己的 80 列車廂開到右邊鐵軌，最後由 B 帶著 40 列車廂開往側軌，連結另外的 40 列車廂，並離開側軌到左邊。

171. 切割正方體

6；27；0；8（大立方體角落的數目）；12（邊的數目）；6（面的數量）；1。

172. 三角形鐵軌

（A）十步驟的圖解如下：

1. 技師先倒車進入 BD 鐵軌，並連結白車廂。

2. 推動白車廂到 D 並解除連結，然後離開 DB 鐵軌。

3. 離開 B 點，後退前進到 A 點，進入 AD 鐵軌，並連結車廂。

4. 將黑車廂往前推到白車廂處，並將兩車廂連結起來，再拉著兩車廂後退離開 AD 鐵軌。

5. 離開 A 點，往 B 點前進的中途，將白車廂解除。

6. 將白車廂留在 AB 鐵軌上，拉著黑車廂後退通過 A 點，然後沿著 AD 鐵軌推動黑車廂到 D 點釋放，自行後退離開 AD 鐵軌。

7. 先後退通過 A 點，然後再沿著 AB 鐵軌向前移動到白車廂處，並連結白車廂。

8. 再後退通過 A 點，推動白車廂到 AD 鐵軌，解除連結，然後又後退通過 A 點，並往 B 點前進。

9. 通過 B 點後，倒車進入鐵軌 BD，並連結黑車廂，沿著 DB 將它拉向前。

10. 在 BD 鐵軌上將黑車廂釋放，然後再通過 B 點，倒車走回 AB 鐵軌的中間，此時火車頭面向右方。

（十步完成任務的解，至少還有兩個）

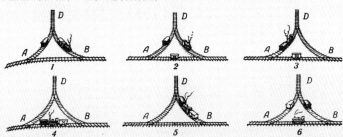

（B）六步驟的圖解如下：

1. 技師後退進入ＢＤ鐵軌，並連結白車廂。

2. 拉著白車通過Ｂ點，沿著ＢＡ鐵軌倒車到中央，接著，解除白車廂，並將它留在ＢＡ鐵軌上，之後，再回頭前往通過Ｂ點，倒車進入ＢＤ鐵軌。

3. 通過Ｄ點，沿著ＤＡ開往黑車廂，並連結黑車廂。

4. 推動黑車廂，通過Ａ點，然後沿著ＡＢ鐵軌倒車到白車廂處，將它連結起來。

5. 火車頭像三明治一樣，夾在兩車廂之間，後退通過Ｂ點。進入ＢＤ鐵軌之後，解除黑車廂的連結。

6. 將黑車廂留在ＢＤ鐵軌上，繼續後退推著白車廂通過Ｂ點，接著再沿著ＡＢ鐵軌，拉著白車廂通過Ａ點，然後倒車推著白車廂進入ＡＤ鐵軌到中央，解除白車廂之後，再駛離ＡＤ鐵軌，通過Ａ點後，再倒車回到ＡＢ鐵軌的中央，此時面向左邊。

173. 秤重謎題

1. 將 180 盎司均分成 90 盎司，放在天平的兩秤盤上。

2. 再把其中一盤均分成 45 盎司，放在天平的兩秤盤上。再次只用天平，不用砝碼。

3. 利用兩個砝碼秤重，移走 45 盎司裡的五盎司。這樣，就會得到一袋 40 盎司，另一袋 140 盎司的粗砂。

174. 皮帶

是的。Ｃ和Ｄ順時針轉動，Ｂ逆時針轉動。如果四個皮帶都交叉，依然可以轉動，但一個或三個交叉的，就不行。

175. 7 個三角形

做成 3D 立體結構如圖所示，且是唯一解。

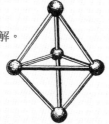

176. 藝術家的審美觀

她用幾何方法證明。任取一個邊長為整數的長方形，並切成單位正方形（如圖 a）。考慮外圍陰影的部分，它都比周長小四個單位正方形。只有當內部非陰影處剛好是四個單位正方形時，所有單位正方形的總數量，也就是面積，會等於周長。然而滿足此條件的長方形只有圖 b 和圖 c。這兩組解分別是 4×4 正方形和 6×3 長方形。

(a)　　　*(b)*　　　*(c)*

可以輕易從方程式 xy=2x+2y（x 和 y 是長方形的邊長）找到這兩組解，但這方程式不能證明他們是唯一解。

177. 瓶子有多重？

為了討論方便，將題目的圖片重現於此。

(a)　　　(b)　　　(c)

圖 b 中，一個瓶子等重於一個盤子和一個玻璃杯，如果每邊的秤盤都各加入一個玻璃杯，並不會影響平衡。因此，一個瓶子和一個玻璃杯等重於一個盤子和兩個玻璃杯（如下圖 d）。比較圖 a 和圖 d，可見一個水瓶與一個盤子和兩個杯子的總重一樣。而且兩個水瓶與三個盤子等重（如圖 c），表示三個盤子等重於兩個盤子和四個玻璃杯（如圖 e）。在 e 圖中，取走每邊秤盤中的兩個盤子，則一個盤子等重於四個玻璃杯（如圖 f）。現在，圖 b 中，可用四個玻璃杯取代一個盤子，因此，五個玻璃杯等重於一個瓶子（如圖 g）。

(d)　　　　(e)

(f)　　　　(g)

178. 我把方塊變大了

他把每一個立方體切割成如圖所示的八個小立方體。很明顯地，每個小立方體的表面是大立方體的四分之一，因此總表面積是兩倍。

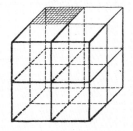

179. 鉛彈水罐

將鉛彈倒入水罐內，然後再倒水進入罐內，水會填滿鉛彈間的縫隙。此時，水加鉛彈的體積等於水罐容積。

從罐內取走鉛彈，然後測量剩水的體積，再由罐子體積扣掉，所量測的數據就是鉛彈的總體積。

180. 軍官在哪裡？

如圖所示，軍官最後走回起點。

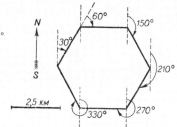

181. 圓木直徑

切開相同節孔的一端到另一端的距離大約是整片合成板寬度的 2/3，也就是 30 吋。因此圓木的直徑約 30/π = 10 吋左右。

182. 游標尺困境

在腳與凹槽之間放置一個物品，如此就可在不張腳的情況下，移走游標尺，然後，再從游標尺量測的數據扣掉物品的長度就可以了。

183. 沒有尺規

（A）將電線緊緊纏繞成如圖 a 所示的圓柱狀。20 個直徑 2 吋長，所以一個直徑是 0.1 吋。

（B）將薄錫放在一個有圓形凹洞的支架上，用鎚子敲出如圖 b 一個杯子狀的凹槽，再將薄錫翻轉，把凸起處銼掉（如圖 c），就會得到一個有圓洞的薄錫。

184. 百分之百省能

沒有任一項發明可以節省百分之百的燃料，因為能量不可能無中生有。
正確的計算方式不是 30%+45%+25%=100%，而是：
假設此三項發明的效能互不影響時，則省下
100%–（100%-30%）（100-45%）（100-25%）
=100%–（70%×55%×75%）
=71.125%

185. 彈簧秤

將棍子懸吊在四個彈簧下方的鉤子上，每個鉤子承載四分之一的重量，因此四個彈簧秤上獨數的總和就是棍子的重量，如圖所示，此棍子的重量是 16 磅。

186. 創意設計

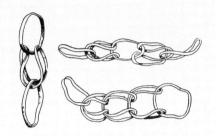

187. 正方體切一切

（Ａ）不行。平面必須正確切出立方體的五面，但由於立方體相對應的表面是平行的，所以平面不可能切出奇數的表面。（如果切割一個表面，必然也切割對面的表面。）

（Ｂ）是的。如 a 圖，三角形 AD1C 的邊長，都是立方體面的對角線，長度都一樣。如 b 圖，六角形的邊長都相等，因為他們都是立方體面上中點的連線，也就是半邊長正方形的對角線。

（Ｃ）不行。一個立方體只有六面，而且平面一次只能切其中一面。

188. 找出圓心

如圖所示，將直角三角尺的直角 C 放在圓周上，D 和 E 是三角尺兩邊與圓的交點，此二交點是直徑的端點，連接兩點畫一直線，同理，找出另一直徑的直線，兩線的交點就是圓心。

189. 哪個箱子比較重？

有一箱裝了 $3 \times 3 \times 3$ 的球，另一箱裝了 $4 \times 4 \times 4$ 的球，表示大球直竟是小球的 4/3 倍，因此大球體積，也就是重量，是小球的 64/27 倍，而大球的數量只有小球的 27/64 被，所以兩箱重量一樣。這概念也適用在其他成對的立方數上。

190. 櫥櫃設計師的藝術

圖形中，直角 A 對 A1，B 對 B1，組合時互相吻合，因此只能沿著 A B 方向滑動，分開這兩部分。

191. 球直徑

將圓規的腳放在球上任一點 M，以 M 為圓心，在球上畫出任意半徑的圓，在圓上任意標出三點（如圖 a），利用圓規在紙上畫出與球上 A,B,C 三點相對應等距的三角形 ABC

（如圖 b）。

畫出一個通過三角形 ABC 三頂點的圓，再畫兩個互相垂直的直徑 PQ 和 GH，此圓與球上的圓相等，所以 PQ=KL。

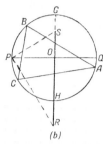

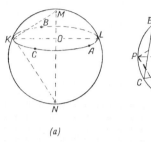

(a)　　　　(b)

令圓上的 P 等於球表面上的 K，打開圓規使其等於 KM 的距離，以 P 為圓心畫圓弧，交 G H 於 S 點，使得 PS=KM。畫 PR 垂直 PS，R 在 GH 的延長線上，線段 SR 會等於球的直徑，即為所求。此證明可以利用球上的三角形 KMN 全等於紙上三角形 SPR 求得。

192. 木梁

將木梁切成 4 個階梯狀、2 個全等的木塊，如圖 a 所示。每個階梯高 9 吋，寬 4 吋。上方塊移位到下方，可得到新的邊長為 12、8 和 18 吋的平行六面體（長方體，如圖 b）。

再將新實體 b 依垂直方向上切成每個階梯高 6 吋，寬 4 吋，切成兩個全等的方塊（如圖 b-1）。然後將上方塊移位到下方，可得到新的立方體如圖 c 所示。

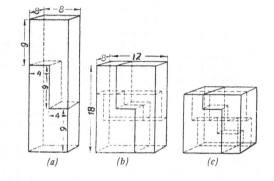

(a)　　　　(b)　　　　(c)

193. 瓶子的體積

我們可以用尺規量測圓形、正方形或長方形的直徑或邊長後，輕易地計算出對應的面積，將此面積稱為 s。

如圖，瓶子正立時，水的高度為 h1，所以瓶子有水的體積為 sh1。將瓶子倒立，測量空氣空間的高度為 h2，所以瓶子空的部分的體積為 sh2，故整瓶的體積為 s（h1+h2）。

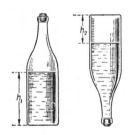

194. 大多邊形

195. 兩步驟小變大

範例說明如圖 a, b,c。

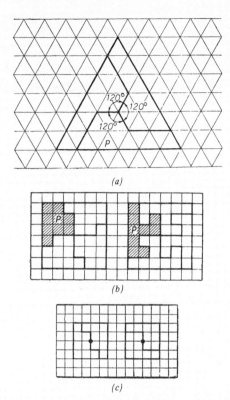

(a)

(b)

(c)

找到小多邊形（基本多邊形）的好方法就是：在偶數個正方形組成的長方形中，標上中心點（如 d 圖中的點），並穿過中心畫出階梯線或凹槽線，將長方形分割成兩個全等的圖形，如圖所示。因為我們總是可以由長方形組成正方形，我們當然也可以由找到的小多邊形組成正方形。

(d)

196. 多邊形機械裝置

正九邊形和正十邊形的內角分別是 140° 和 144° ，先利用多邊形機械裝置做出這兩個多邊形，然後由 144° 減掉 140° ，得到 4° 的角度，再用直尺和圓規對分兩次，就可得到 1° 的角度。

第六章 骨牌與骰子

197. 多少點？

5 點。每個數字都會出現 8 次，接龍時，數字都會成對，因此接龍的起始端是 5，末端一定也是 5。

198. 一個把戲

你藏起來的兩個數值，必定出現在末端。因為這兩個數值都是奇數個，他們只能成對地出現在接龍裡。

199. 再來一個把戲

最左邊的 13 張牌是 12~0。移牌前，中間牌（第 13 張牌）是 0。如果移動一張牌，中間牌就變成 1；如果移動兩張牌，中間牌就是 2，其餘依此類推。

200. 遊戲贏家

四張未使用的牌是 0-2, 1-2, 2-5, 6-2。已出的牌有：2-4, 3-4, 3-2, 2-2。

下面是玩家 B, C 和 D 手中可能有的牌：

玩家 B :0-1, 0-3, 0-6, 0-5, 3-6, 3-5；

玩家 C :0-0, 1-1, 2-2, 3-3, 4-4, 3-4；

玩家 D :6-6, 5-5, 6-5, 6-4, 5-4, 6-1。

201. 中空正方形

（A）上面（由左到右）：4-3, 3-3, 3-1, 1-1, 1-4, 4-6, 6-0。

右邊（由上到下）：0-2, 2-4, 4-4, 4-5, 5-5, 5-1, 1-2。

下方（由右到左）：2-3, 3-5, 5-0, 0-3, 3-6, 6-2, 2-2。

左邊（由下到上）：2-5, 5-6, 6-6, 6-1, 1-0, 0-0, 0-4。

兩個上方角落的聯結如小圖所示。

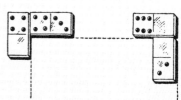

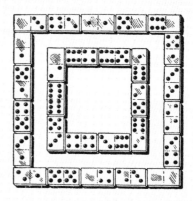

（B）盡可能將空白牌放在八個角落，每邊總數可達 21。如果八個角落的點數總和是 8，每邊總數就會是 22（請看圖）；同理，如果是 16（八個角落）,23（邊總和）；如果是 24, 24；如果是 32, 25；如果是 40, 26。

202. 窗戶

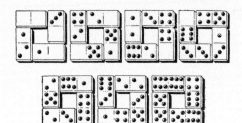

203. 骨牌魔方

（A）

（B）(253-1.tif) 方塊總數（常數）是 24。

（C）

（D）其解為：

5-3 0-3 0-6 2-2 1-5
1-13-2 1-6 4-5 0-4
6-2 4-6 0-0 1-2 2-4
0-11-3 2-5 3-6 3-3
4-4 1-4 3-4 0-2 0-5

204. 中空魔方

205. 骨牌乘法

206. 猜牌遊戲

假設心裡默記的牌是 x-y，先使用的數字是 x。計算的結果就是 10x+5m+y。然後再減掉 5m，得到的兩位數恰好就是由 x 和 y 組成。如果先以 y 計算，結果是 10y+x，一樣都可以猜得到。

207. 3 個骰子耍把戲

將三個骰子最後投擲出去的上方點數以及一個骰子兩相對面的總數加起來，就是要猜的數字。最後的數字是 7。

208. 猜猜被遮住面的總和

中間骰子的上下方加起來等於 7；底部骰子的上下方加起來也是等於 7；上方骰子的底部是 3（7 減掉骰子上方的數字）。

有兩種方法可以排序骰子面上的點數，使得兩相對的面加起來是 7。如圖所示，彼此互為鏡像，現在的骰子都是以右圖共同角落的逆時針編上 1,2,3 號碼，因此，只需觀察一個骰子的兩面就可以知道其他四面的點數。你自己可以找出圖中三個骰子被遮住面的點數嗎？

(a)　　　　*(b)*

209. 骰子的排序

令 A 是 原 來 的 三 位 數，第 二 個 數 字 是 777-A，因 此 六 位 數 是 1000A+777-A=999A+777=111（9 A +7），之後除以 111，再減去 7，除以 9，就可再次得到 A。

第七章 神奇的九

210. 刪除的數字

你朋友寫下的數字的 9 餘數與寫下數字的位數總和的 9 餘數相等，當 9 刪除時，後者沒改變，所以前者也沒改變。

具有相同位數的兩數之差，除以 9 的餘數是 0。當他刪除 1, 2, 3, …9 其中一數時，並喊出剩下的 8,7,6…0 數字，再全加起來，最後減掉 9 或比和小一級的 9 的倍數如 9n，則所得到的數字就是刪除的數字 1,2, 3,…,9。

將所有的位數相加，例如 6+9+8=23，再用 9 乘數大一點的數字減掉位數之和（27-23=4），則 4 就是刪除的數字。

211. 數字 1,313

假設他選擇 48，則 1313-48=1265， 將 148 附在右邊，則數字變為 1265148，選擇 125148 來運算，其位數相加的總和等於 21，因為 6 還不到九倍數的最小值，所以 6 被刪除。

解釋：減掉一個數，加上 100 後，在左邊附加剛減過的數字，並將 1 加入 1313 位數的總和，總和 8 可簡化運算效率，因為（8+1）是 9 餘數的 0，此問題其他部分與 210（B）是一樣的。

212. 猜一猜消失的數字

(A) 1~9 的數字和等於 45，指示線上數字的總和是 40，所以沒有選到的數字是 5。

或者，有個更快的判斷法：1~9 的數字和的位數相加是 4+5=9（經過重複相加後，最後一個數字只剩一位），而指示線上的數字和是 13，其位數之和＝ 1+3=4，比 9 少 5。

(B) 3。9 個二位數的位數和是 9，而指示線上的位數和是 6，比 9 少 3，因此消失的數字是 3。

213. 知一全知

99 x 11 = 1,089
99 x 22 = 2,178
99 x 33 = 3,267
99 x 44 = 4,356
99 x 55 = 5,445
99 x 66 = 6,534
99 x 77 = 7,623
99 x 88 = 8,712
99 x 99 = 9,801

依據觀察法，乘積是 4356。事實上，乘積中每一行的數字皆有規律性的上昇或下降 1，意味著我們不需要參照九九乘法表，就能找出一般通則：

1. 位於 1 和 3 的數字，加起來總是等於 9，如果第三個數字是 5，第一個數字必然是 4。
2. 第二個數字比第一個少 1，因此第二個數字是 3。

位於 2 和 4 的數字，加起來總是等於 9，因此第四個數字是 6，所以乘積是 4356。

214. 差值猜一猜

原數和反轉數都有相同的中間數字。將百位數較大的數減去百位數較小的數，因此，後者有較大的個位數，導致十位數的差值總是 9，而非 0。

所討論 9 的特性之一就是這類差值的位數和等於 9，因此第一和第三數字加起來必等於 9。所以，如果差值的個位數是 5，則十位數是 4，且十位數是 9，因此可得 495。

215. 三個年齡

A 年齡和 B 年齡的差值是 9 的倍數，其範圍涵蓋 0 到 91-19=72。C 可能是 0, 4½ ,9, 13½, …36。因為 C 年齡的十倍是二位數，所以 C 可能是 4½ 或 9，但如果 C 是 9，B 則是 90，且 A 是 09 或 9，這樣就違反題目的條件。因此，C 是 4½，B 是 45，而 A 是 54。

216. 祕密是什麼？

他挑了一些數字，這些數字有奇數個的位數，然後任意選擇中間數，在心裡加上其他的數字，當他往前走時，它們都加到一個 9 的倍數。

第八章 代數加持

217. 敦親睦鄰

這問題可以倒推法輕易求解：

第一 第二 第三

24　+24　+24 = 72；

↓　　↓

12　+12　+48 = 72；

↓　　　　↓

6　+42　+24 = 72；

↓　　　　↓

39　+21　+12 = 72。

最後一行就是答案。往上閱讀，並將箭頭反向，你就可觀察解法符合題目要求的條件。

218. 懶惰鬼與魔鬼的交易

此題口頭上用倒推法就可以解決。第三次交易前只剩 12 元，加上懶惰鬼第二次交易給魔鬼的 24 元，表示第二次交易前有 36 元，也就是 18 元的兩倍。再加上 24 元，總共 42 元，是 21 元的兩倍，也就是一開始原有的錢。

219. 老么不笨

老大分一半蘋果給其他兄弟時，老大有 16 顆，老二和老么每人得 4 顆。同理，老二分蘋果前有 8 顆，這意味著老大此時有 $16-\frac{1}{2}$（4）=14，老么才兩顆。依此類推，老么分蘋果前，有四顆，老二有 8-½（2）=7，老大有 13 顆。

所以，老么 7 歲，老二 10 歲，老大 16 歲。

220. 獵人

令 x 是剩下好的槍彈，也就是要求的答案，則 x-（4×3）= $\frac{1}{3}$ x；

$$\frac{2}{3}x=12；$$

$$x=18。$$

221. 火車相遇

當火車頭相遇時，兩輛的守車（連結最後一節車廂的部分）相距 2/6 = 英里之遠，且接近的相對速率是每小時 120 英里，所以相遇所需的時間是 1/360 小時 = 10 秒。

222. 薇拉打字

她的母親是對的。平均一天 20 頁，拉拉根本來不及完成另一半的手稿。

223. 採蘑菇

假設最終每個男孩都有 x 朵蘑菇，小美給小柯（x-2）朵蘑菇，小安 ½x 朵，小飛（x+2）朵，以及小倍 2x 朵，全部總和等於 4½x=45 朵蘑菇，可得 x=10，所以，這四位男孩分別得到 8, 5, 12, 20 朵蘑菇。

224. 多或少？

你會說「他們都花一樣的時間」嗎？處理此問題可用代數法和非代數法。很明顯地，在河上的 A 會比較慢。已知在相同距離下，A 順流時，所花的時間間比逆流少。如果水流是划船速率的一半，同樣的時間下，A 逆流而上的距離只有 B 全程的一半，B 已划回原處，而 A 還有一半的行程（順流而下）未走，故 A 比較慢。如果水流與划船速率一樣快，A 根本無法回到上游。

第二種方法：代數法，可明確算出快慢。速率乘以時間等於距離，因此距離除以速率等於時間。B 的距離是 2x，假設 B 的速率是 r，則 B 所花的時間等於 2x/r。

A 以速率（r+c）順流而下划了 x 的距離，其中 c 是流速，逆流的速率為（r-c），則 A 所花的時間為：

$$\frac{x}{r+c} + \frac{x}{r-c} = \frac{2xr}{r^2-c^2}$$

將 A 的時間除以 B 的時間： $\frac{2xr}{r^2-c^2} \div \frac{2x}{r-c} = \frac{r^2}{r^2-c^2}$

因為 $r^2 > (r^2-c^2)$，分數大於一，所以 A 花的時間比 B 多。

225. 游泳者與帽子

以帽子的觀點來思考問題：帽子並非從一座橋沿著下游漂浮至另一座橋，反而是第二座橋以流水的速度移向靜止於水面上的帽子。在靜止的水面上，游泳者遠離帽子十分鐘，然後又花十分鐘遊向它，當游泳者碰上帽子的瞬間，第二座已到達帽子的位置，因此，水流速率是每分鐘 1000÷20=50 碼，游泳者的速率並不重要。

226. 兩艘柴油船

以救生圈的觀點來看（往下游漂浮）：在靜止水面上，兩艘船以等速遠離救生圈，也以等速回到救生圈，因此這兩艘船同時到達救生圈。

227. 神機妙算

第一次相遇，兩艘船所走過的距離，合起來剛好等於一倍的湖長。第二次相遇，則為三倍湖長（如圖所示），太好了！這表示每艘船第二次相遇前都走了三倍距離，也花了三倍時間，相當於動力船 M 走了 500×3=1500 碼的距離，比湖長多走了 300 馬，因此湖長等於 1200 碼。

動力船 M 與 N 的速率比就是第一次相遇時各自所走的距離比： $\frac{500}{1200-500} = \frac{5}{7}$

228. 少年先鋒隊

假設 x 是答案，小柯承諾種 1/2 x 棵樹，小飛則是 1/3 x 棵樹，其他分隊則種了剩下的樹 1/6 x，因為 1/6 x ＝ 40，所以 x =240 棵。

229. 多少倍？

兩倍。令小數的二分之一為 m，小數減掉 m，還是 m；大數減掉 m，則為 3m，表示小數為 m+m=2m，大數為 3m+m=4m，所以大數是小數的兩倍。

230. 柴油船和水上飛機

或許你根本不需使用代數計算，只要算出船多走 20 英里，水上飛機就前進 200 英里，答案就揭曉了。

231. 自行車相遇

在 1/3 小時內，所走的距離是 1/3 英里的 6, 9, 12, 15 的倍數。這些數皆可被 3 整除，二十分鐘內，他們回到原來的陣列有三次，這三次的時間分別是 6 2/3，13 1/3，20 分鐘。

232. 車工的效率

舊的時間是新的時間的十四倍，反言之，新速率是舊速率的十四倍：

$$\frac{v}{v\text{-}1{,}690} = 14$$

因此 v= 每分鐘 1820 吋。

233. 探病之旅

如果傑克全速多跑 50 英里，他將提早 24 小時抵達陣營，同理，如果全速多跑 100 英里，將提早兩天到達，則根本不會遲到。也就是說，跑了一天之後，還有 100 英里才會到陣營。五隻哈士奇一起跑的距離並非 100 英里，而是 5/3（100）=166 2/3 英里，少走 66 2/3 英里，就可省下題目所提到的 48 小時，表示全速一天可走 33 1/3 英里，因此傑克走了 33 1/3（第一天）＋ 100 英里（兩隻狗跑掉後），所以，全程是 133 1/3 英里。

234. 錯誤的類推

(A) 30%（從 1 到 13/10 ）

(B) 不是 30% 而是將近 43%（從 1 到 10/7 ）

(C) 不是 10%+8%=18%。假如售價的 90% 是書店成本價的 108%，那麼售價的 100% 是成本價的 108%×100/90=120%，因此，答案是 20%。

(D) 不是 p%。以前鐵工花一單位的時間做完成一個零件，現在只要花：$1+\frac{p}{100}$ 的時間。所以在一單位的時間裡，不只 $1-\frac{p}{100}$，而是

$$\frac{1}{1-\frac{p}{100}} = \frac{100}{100-p} \quad \text{個零件，}$$

故生產力增加：

$$100 \left(\frac{100}{100-p} - 1 \right) \% = \frac{100p}{100-p} \ \%.$$

以本題的（B）為例，p=30%，則增加：

$$\frac{100(30)}{100-30} = \frac{3,000}{70} = \text{almost } 43\%.$$

235. 法律糾紛

沒有對的答案。羅馬法學家朱利安（Salvian Julian）提出她的看法：

很明顯地，父親的遺願是希望女兒得到的遺產是母親的一半，兒子則是母親的兩倍，所以遺產應該分成七等份，母親兩份，兒子四份，女兒一份。

另一相反的觀點：

父親希望母親至少繼承 的房地產，但法學家朱利安卻只給母親 2/7。為什麼不先給母親，其餘的再依遺囑的比例 4:1 分給兒子和女兒？也就是說，將房地產分成 15 等份，母親 5 份，兒子 8 份，女兒 2 份。

還有另一觀點，是來自哈薩克蘇維埃社會主義共和國（Kazakh SSR）的 Azimbai Asarov 所提供：

雙胞胎必有一個先出生，如果是男孩，他有權得到 的房地產，剩下的 1/9 分給女兒和 2/9 給母親（兩倍的分量）。但女兒如果先出來，她將得到 的房地產，剩下的 4/9 分給兒子，2/9 分給母親（一半的份量）。

236. 2 個小孩

一般而言，兩個小孩有四種相等機率的結果：男－男，男－女，女－男，女－女，因為男－男已排除，所以生兩個女孩的機率是 。

將上述四種相等機率的結果依照年長－年輕的順序排列，因為，女－男，女－女已排除，所以兩胎都生男孩的機率是 ½。

237. 誰騎馬？

此問題先後分別以代數法和圖解法來求解。

代數法：

令村莊與市區的距離是 x 英里：甲騎 y 英里，就還剩（x-y）英里，如果他騎了 3y 英里，理應還剩（x-3y）英里，也就是還有 ½（x-y）英里，因此：$x - 3y = \frac{1}{2}(x-y);$
$y = \frac{1}{5}x.$

乙騎 z 英里，就還剩（x- z）英里，如果他騎了 ½z 英里，理應還剩（x-½z）英里，也就是還有 3（x-z）英里，因此：$x - \frac{1}{2}z = 3(x-z);$
$z = \frac{4}{5}x.$

乙所騎的距離是甲的四倍，因此甲是騎馬者。

圖解法：此解由八年級生 Lyalya Grechko 所提供。

(a) Half as much

(b) Three times as much

圖 a 中，任畫一線段 AB 表示甲所騎的距離，標兩段與 ＡＢ 一樣的線段，如果甲騎了三倍原先的距離，他就會騎到 C 的位置。再標上 D 的位置，使得ＣＤ是ＢＤ的一半，而ＢＤ是實際旅程中剩下還未走的距離。如圖所示，鄉村到市區的距離可等分成五部分。

圖 b 中，同樣的方法也套用在乙，令 A_1B_1 表示乙走過的距離，取 C_1 點將 A_1B_1 等分成兩段，表示其過的距離是原先騎過距離的一半，再取一點 D_1，使得 C_1D_1 是 B_1D_1 的三倍，且 B_1D_1 是實際旅程中剩下還未走的距離。再次又得到了五等分，因為 AD=A_1D_1，乙騎（開）過的距離是甲的四倍，如陰影部分，由此可判斷騎馬者是甲。

238. 兩位機車騎士

假設甲騎了 x 小時，且休息了 y 小時，第二位騎了 y 小時，且休息了 ½x 小石，因此：

x+1/3 y=y+1/2 x；x=4/3 y。

因為甲所花的時間比乙多，所以乙比較快。

239. 父親開哪架飛機？

這種簡單題目不需用代數法，直接用表格觀察即可：

飛機編號	右邊數量	左邊數量	乘積
1	8	0	0
2	7	1	7
3	6	2	12
4	5	3	15
5	4	4	16
6	3	5	15
7	2	6	12
8	1	7	7
9	0	8	0

小佛父親駕駛第三架飛機（12 比 15 少三）

240. 心算方程式

兩式相加數字分別為 10000, 10000, 50000。兩式相減數字分別為 3502, -3502, 3502。簡化算式,可得

x+y=5,

x-y=1。

任何人都可輕易在腦袋中解出答案。

241. 兩支蠟燭

令 x 是原來長蠟燭的長度,y 是短蠟燭的長度。兩小時後,分別燒了(2÷3 1/2)x =4/7 x 和 2/5 y,留下了等長的 3/7 x 和 3/5 y,表示兩小時前,短蠟燭是長蠟燭高度的 5/7。

242. 記帳士的機智

任意四位數皆可表示成:1000a+100b+10c+d,

將第一位換到最後一位,可得:1000b+100c+10d+a,

此二式之和:1001a+1100b+110c+11d,

很明顯地,總和可被 11 整除,因為只有阿泰的數字可被 11 整除,所以記帳士可以很快地判斷出來。

243. 正確時間

不可能。無法利用減法消除兩分鐘的差距,因此手錶不能正確顯示時間。

一小時內,壁鐘只敲了 58 分鐘。

壁鐘走一小時,表示桌上型時鐘走了 62 分鐘,因此當壁鐘走了 58 分鐘時(實際是一小時),桌上型時鐘走了 58×62/60 分鐘。

同理,在桌上型時鐘走的這段時間內,鬧鐘走了 58×62/60×58/60 分鐘。

而對應的手錶走了 58×62/60×58/60×62/60=59.86 分鐘。

也就是說,在實際的一小時裡,手錶慢了 0.14 分鐘,故七小時就慢了 0.98 分鐘,因此實際的下午七點鐘時,手錶所顯示的時間是 6:59。

244. 手錶

是的,當我手錶加快的時間加上阿飛落後的時間等於十二小時(43,200 秒)時,手錶會再顯示相同時間。時間過 x 小時,我的手錶將快 x 秒,小飛的錶將慢 3/2 x 秒,則:

x+3/2 x=43,200;x=17,280 小時 =720 天。

手錶都要同時顯示正確時間,所需要的時間更長,必須是兩者經過十二小時後,快和慢時間的公倍數。我的手錶每 43,200 小時(1,800 天)會顯示正確時間,小飛則需 1,200 天,所以 1,800 和 1,200 天的最小公倍數是 3,600 天(將近 10 年),這就是第二個的答案。

245. 何時?

午餐期間,鐘錶的指針共轉了 360°,整整一圈。分針移動的速率是時針的 12 倍,也就是分針走(12)/13 圈,時針走(1)/13 圈,所以工匠午休(12)/13 小時,亦即 55(5)/13 分。設工匠 12 點 x 分出去用餐,也就是說,分針過 12 之後,走了 x 分鐘,而時針走了(

1）/12 x 分鐘，當他離開時，兩指針相差（11）/12 x，已知此間距等於（1）/13×60 分鐘，因此：（11）/12 x=1/13×60；x=5 5/143 分。

工匠在下午 12:05 5/143 離開，花 55（5）/13 分用餐，13:00 60/143 回到工作地點。

我離開後的兩小時，分針會回到原來的位置，而時針將走過（2）/12 圈，當他們位置互換時，與原來位置相距的總和必然增加，所以兩小後，增加（10）/12 圈，也就是 50 分。分針移動的速率是時針的 12 倍，所以走過的時間是（12）/13×50=46 2/13 分，所以散步共花了兩小時又 46 2/13 分。

下午四點，時針位在 20 分的位置，當分針移動 x 分鐘，而時針移動了（1）/12 x 分鐘與分針相遇，則：

20+1/12 x=x；x-21 9/11 分。所以男孩從下午 4: 21 9/11 開始解題。

再從下午 4:00 開始思考，當分針移動 y 分鐘，時針移動（1）/12 y 芬，且兩者相差 30 分的間距（半圈），則：20+1/12 y+30=y；y=54 6/11 分，所以男孩在下午 4: 54 6/11 解完題目，共花了 32 8/11 分解題。

246. 會議時間

　　圖中顯示會議開始的時間，分針從下午六點後移動 y 分鐘，時針移動（x-30）分，因為分針移動的速率是時針的 12 倍：

y=12（x-30）。

想像指針已互換位置，時針（圖中的長針）從九點後，已移動（y-45）分鐘，而分針（圖中的短針）以移動 x 分鐘，則：

x=12（y-45）

將第一式代入此式：

x=12[12（x-30）-45]=144x-4860;

x=33 141/143 分；

y=12（x-30）= 47 119/143 分

因此會議從下午 6: 47 119/143 開始，9: 33 141/143 結束。

247. 軍官訓練偵察兵

不論是先跑步還是先走路，都是第一位偵察兵先到。

假設他們先跑步，當他們都跑一半的距離之後，第二位偵察兵開始改成走路，但第一位偵察兵依然跑步，因為相同時間，跑步會比走路跑得更遠，所以他領先。當他改成走路時，第二位也是在走路，所以第一位偵察兵贏定了。

如果是先走路，前半段時間，他們都是走路，但不必用這種方式完成證明。這個競賽

與前一個完全一樣，只是順序顛倒而已，所以第一位偵察兵還是領先第二位了。

248. 兩位特派員

令火車長度為 x，速率為 y。

t_1 秒經過觀察者，走過的距離就是火車自身的長度：$y=x/t_1$。

t_2 過橋走過的距離等於火車長再加上 a 碼：$y=(x+a)/t_1$。

因此，$x=(at_1)/(t_2-t_1)$；$y=a/(t_2-t_1)$。

249. 新站

原本有 x 站，加入 y 站，因此每加一個新站需要（x+y+1）組車票：現加入 y 站，就需要 y（x+y-1）組車票，且每個舊站需要新增 y 組，所以：

y（x+y-1）+xy=46，或 y（2x+y-1）=46，因此 y 必是 46 的正因數：1, 2, 23, 或 46。「一些新站」不可能只加入一站，且 23 和 46 太多，使舊站數量變為負的，所以 y=2 且 x=11。

250. 選 4 個字

4 個不同的字分別為：school, oak, overcoat, mathematical。將兩個方程式相乘，即左邊乘左邊，右邊乘右邊，則 $a^3d=b^3dc$ 或 $a^3=b^3c$。由式子可知 c 必為立方整數，2-15 以內，唯一有立方關係的是 8，因此 c=8，且 $a^3=8b^3$ 或 a= 2b。代入第一個方程式，可得 $4b^2=bd$ 或 4b=d。依據數字給定的範圍，b 必然等於 2 或 3，且 d 必然等於 8 或 12。因為 c 已等於 8，必等於 12 且 b=3，所以 a=2b = 6。

251. 有瑕疵的天平

當秤盤平衡時，不論兩臂是否一樣，下列方程式恆成立：

a（p+m）=b（q+m），其中 a 和 b 是兩臂的長度，p 和 q 是兩邊的物重，而 m 是每個盤子的重量（如圖所示）。

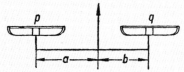

如題目所敘述，令 x 是右盤糖的磅數，y 是左盤糖的磅數，則：

$$a(1 + m) = b(x + m), \text{ and } a(y + m) = b(1 + m).$$

因此，

$$x = \frac{a + am - bm}{b}, \quad y = \frac{b + bm - am}{a}$$

總糖量：

$$x + y = \frac{a}{b} + \frac{b}{a} + m\left(\frac{a}{b} + \frac{b}{a}\right) - 2m.$$

我們將證明任一正分數 a/b 和倒數 b/a 之和必大於 2：

因為（a-b）2 是正數，即 a^2-2ab+b^2>0，或 a^2+b^2>2ab。

兩邊皆除以 ab（值為正數），則：$\dfrac{a}{b} + \dfrac{b}{a} > 2.$

兩邊皆乘以 m（值為正數）：$m\left(\dfrac{a}{b} + \dfrac{b}{a}\right) > 2m.$

可得 $m\left(\dfrac{a}{b} + \dfrac{b}{a}\right) - 2m > 0.$

又 $\dfrac{a}{b} + \dfrac{b}{a} > 2,$

故可輕易觀察到糖總量的方程式裡，（x+y）必然大於 2。

為了能用瑕疵天平適切的秤重，糖和砝碼必須在天平同側。

下列方法雖然不是很準確，但你可將一磅砝碼放在左盤，並將鉛彈放在右邊達成平衡，然後再移走一磅砝碼，改加入糖，直到與鉛彈達成平衡為止。測兩次，你就會有兩磅的糖。

252. 大象和蚊子

錯就錯在（y-v）²的平方根，依據問題的條件，所得的解應該是 -（y-v）；而非（y-v）：x-v=-（y-v）；x + y = 2v。

注意（x-v）（大象重量減掉半隻大象重量及半隻蚊子）是正值，然而（y-v）是負值，如果是計算數字，就可看見謬論，如：81=81；9= -9。

253. 五位數

A 後方為 1，數字變為 10A+1；A 前方為 1，數字變為 100,000+ A；因此 10A+1=3（100,000+ A），所以 A = 42,857。

254. 青春永駐活到老

如果我的年齡是 AB，你的年齡是 CD，KB 線段表示我 N 年前的年齡與你現在的年齡一樣。但當你的年齡少了 ND=KB 的歲月，也就是圖中的 CN 時，恰好等於 AB 的一半。因為 ND=MK=KB，所以 MB=2KB，AB=4KB，CD=3KB。

當你和我現在一樣大時，你的年齡就是與 AB 相等的線段，相當於四倍的 KB。當我的年齡增加 KB 時，你的年齡就是五倍的 KB。因為 4KB+5KB=63，所以 KB 線段的七歲，也就是說你 21 歲，我 28 歲。當然，七年前的你十四歲，就是我現在年齡的一半。

255. 盧卡斯謎題

如果你的答案是七，表示這些船都未發動，你忘了考慮旅途中早已有船隻在航行。一個具有說服力的解答在圖中：

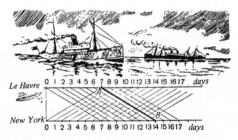

AB是一艘今日離開勒阿弗爾的船隻，海上會遇見 13 艘船，美個港口各遇見一艘，所以總共 15 艘，且每天都會遇見，相遇的時間是每日的中午和半夜。

256. 奇特的旅行

我們並不知道自行車換手的時間和頻率有多高。處理這類動態條件的問題，畫圖總是有用的。圖中縱軸是距離（英里），橫軸是時間（小時）：

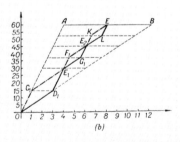

令一號男孩全程騎自行車（速率 =15 英里 / 時）的距離與時間的關係曲線是OA，其中A點是 60 英里和 4 小時的交點；二號男孩全程走路（速率 =5 英里 / 時）的距離與時間的關係曲線是OB，其中B點是 60 英里和 12 小時的交點。兩位男孩的實際的路徑介於OA和OB之間，最後交點於AB線段上（因為他們同時完成旅程）。

假設自行車只換手一次，則路徑如圖（a）中的平四邊形ODEC（很明顯地，若要同時到達，他們必須在半路 30 英里處交換），一號男孩先騎自行車至C，然後再走路至E，此路徑圖OCE有一轉折處，且CE所走的路徑與二號男孩所走的路徑OD互相平行。二號男孩接手自行車時，已落後一號男孩四小時（一號男孩騎的路線是OC，平行於OA）。

D與C高度相同，因為留下自行車的位置與騎走的位置相同。CDAE是平行四邊形，且AE = CD =4 小時，因此E位在八小時處，此點表示自行車壞掉後，交換騎自行車旅程所花的時間。

接著觀察圖（a），有三次交換。第二次在E_1，是CD線段的中點，也是二號男孩追上一號男孩的地點。這段路程裡，二號男孩在OD線段走路、D_1E_1線段騎自行車；

一號男孩則是ＯＣ₁線段騎自行車、Ｃ₁Ｅ₁線段走路。因此一號男孩所走的總路徑是OC₁E₁FE，二號男孩所走的總路徑是OD₁E₁GE，圖中可最後一次的交換距離目的地 15 英里處（ＦＧ上）。

再來觀察圖（b），有五次的交換。在 Ｅ₁交換後的路徑分別為 E₁F₁E₂KE 和 E₁G₁E₂LE，因此由圖可看出最後一次換手的地點距離目的地 7½ 英里處（ＫＬ上）。

不論交換幾次，終點總是在 E 點（全程騎的距離和時間都相同），所以不論自行車最後一次的位置在哪裡，他們總是同時到達目的地。

257. 簡分數特性

可以代數法在嚴格的條件下驗證此類一般通則的題目。

假設簡分數為

$$\frac{a_1}{b_1}, \frac{a_2}{b_2}, \frac{a_3}{b_3}, \ldots, \frac{a_n}{b_n}$$

其中分子和分母皆為正整數，且以升冪排列，最小的數是（a_1）/b_1，最大的分數是（a_n）/b_n。要證明

$$\frac{a_1}{b_1} < \frac{a_1 + a_2 + a_3 + \ldots + a_n}{b_1 + b_2 + b_3 + \ldots + b_n} < \frac{a_n}{b_n}.$$

此式恆成立。

已知：

$$\frac{a_2}{b_2} > \frac{a_1}{b_1} \text{ or } a_2 > b_2\frac{a_1}{b_1};$$

$$\frac{a_3}{b_3} > \frac{a_1}{b_1} \text{ or } a_3 > b_3\frac{a_1}{b_1};$$

$$\ldots\ldots\ldots\ldots$$

$$\frac{a_n}{b_n} > \frac{a_1}{b_1} \text{ or } a_n > b_n\frac{a_1}{b_1}.$$

因此：

$$a_2 + a_3 + \ldots + a_n > (b_2 + b_3 + \ldots + b_n)\frac{a_1}{b_1}.$$

左邊加上 a_1，右邊加上 （$b_1 a_1$）/b_1

則

$$a_1 + a_2 + a_3 + \ldots + a_n > (b_1 + b_2 + b_3 + \ldots + b_n)\frac{a_1}{b_1}.$$

可得

$$\frac{a_1 + a_2 + a_3 + \ldots + a_n}{b_1 + b_2 + b_3 + \ldots + b_n} > \frac{a_1}{b_1}.$$

故得證。

同理可証明另一邊也成立。

第九章 邏輯推理

258. 鞋子和襪子

四隻鞋和三隻襪子。四隻鞋裡，必有兩隻同牌子；三隻襪子裡，必有兩隻同顏色。

259. 蘋果

四顆蘋果；七顆蘋果。

260. 天氣預報

不，半夜還會再下雨。

261. 植樹日

領先十棵樹。因為六年級生已比指定的多五棵樹；而四年級生還得種自己負責的五棵樹。

262. 姓名年齡的配對

巴洛夫有兩位祖父，一位是巴洛夫，另一位是賽洛夫。佩亞的祖父是蒙克洛索夫。佩亞不是巴洛夫。

柯亞不是巴洛夫。

巴洛夫是格立夏。

佩亞不是格寧列夫，所以他一定是克林麥克。

利用刪除法，柯亞是格寧列夫。

如果佩亞一年級是七歲，十二歲開始讀六年級。

格寧列夫和格立夏都是 13 歲。

總結：

格立夏·巴洛夫，13 歲

柯亞·格寧列夫，13 歲

佩亞·克林麥克，12 歲

263. 射擊配對

將結果列表，觀察數據，只有一個方法可將 18 發均分成三組，每一組為 6 發：

25,	20,	20,	3,	2,	1；
25,	20,	10,	10,	5,	1；
50,	10,	5,	3,	2,	1。

第一列是小安，因為只有第一列有兩個數字加起來等於 22。

第一列和第三列有 3，則第三列是小飛，因為他射中靶心。

264. 消費金額算一算

因為 0.04 美元 0.2 美元、8 本筆記本和 12 張紙皆可被 4 整除，但 1.7 美元不能被 4 整除。

265. 火車包廂裡的乘客

表格裡的數字表示某些城市與大寫字母的配對不可能發生。例如，A行中的「1」引述問題中的陳述一，意味著A不是來自莫斯科，「1-2」則引述陳述一和二，意味著A是醫生，但不是列寧格勒人，因為來自列寧格勒的人是老師。

	A	B	C	D	E	F
莫斯科	1	7	7-8 1-3	-	1-2	*
列寧格勒	1-2	*	2-3	-	2	-
基輔	-	-	*	-	-	-
圖拉	1-3	4	3	*	2-3	4
敖德薩	*	-	6	-	-	-
哈爾科夫	5	7-8	8	-	*	-

將所有可能的數字填入後，利用刪除法，發現與C有關的城市，只剩下基輔這地方，於是我們在C-基輔欄位裡畫一顆星，同時也在基輔其他欄位畫一條橫線，表示他們被刪除了。A行中，除了敖德薩欄位畫＊，其他欄位畫橫線，如法泡製直到每個空格填上一個星或一橫線。

陳述1-3裡的6個大寫字母或城市連結到職業。我們利用星星標示配對，將其他六個大寫字母或城市連結到職業，最後我們歸納出：A，敖德薩，醫師；B，列寧格勒，老師；C，基輔，工程師；D，圖拉，工程師；E，哈爾科夫，老師；F，莫斯科，醫生。

給予的事實足以判斷，但並非全必要。表格中有兩個訊息顯示C不是來自莫斯科。

若大寫字母與城市要配對，必須有15個事件：六個大寫字母中，必有五個不能與第一個城市配對，然後五個中有四個不能與第二個城市配對，同理，四個中有三個，三個中有二個，以及兩個之中有一個。

266. 棋賽

	步兵	機師	坦克兵	砲兵	騎兵	迫擊砲兵	工兵	通訊兵
上校	9-10	1-2	7-12	10	1	1-13	11-12	*
少校	3-4	-	7-8	*	-	-	-	-
隊長	5-9	*	5-7	5-10	5-13	5-13	5-11	
中尉	9	-	7-11	9-10	*	-	11	
高級軍官	3-4	-	7-12	10-12	1-12	*	11-12	
初級士官	6-9	-	6-7	6-10	-	-	*	
下士	3	-	*	-	-	-	-	
小兵	*	-	-	-	-	-	-	

再說一次，星星表示配對，表格中有28個事件，這些足以判斷（7+6+5+4+3+2+1=28）。

267. 自願者

將兩碼圓木鋸成 ½ 碼的圓木，所得的數量可被 4 整除；鋸 1½ 碼的圓木可被 3 整除；鋸 1 碼的圓木可被 2 整除。由於帕斯特赫夫團隊有 27 個圓木，不能被 2 或 4 整除，所以它是派特雅和柯司亞團隊的 1½ 碼圓木。因此團隊的領導者是派特雅•高津，而帕斯特赫夫的名字是柯司亞。

268. 工程師姓什麼？

住家最靠近指揮家的乘客不是派車夫（4-5），他既不住在莫斯科，也不住在列寧格勒，因為這些是最接近指揮家（2）的最佳連結，所以他也不是依凡洛夫，依據刪除法，他是西德洛夫。

因為來自列寧格勒的乘客不是依凡洛夫（1），根據刪除法，他是派車夫，所以指揮家的姓是派車夫（3）。因為西德洛夫不是消防員（6），根據刪除法，他是工程師。

269. 犯罪故事

里奧是無辜的，因為他被說了兩次，則（9）是謊言，（8）是真話。因為（8）是真話，（15）是謊言。因為（15）是謊言，（14）是真話，所以朱蒂是小偷。

270. 採藥者

(A) 和的第一位數是 1，因為沒有任兩個一位數的數字相加會 ≥ 20。第二位數是 7，是（B）的除數。加數是 9 和 8，是唯一相加會等於 17 的一位數數字。9 來自第一個，因為第一群組比第二群組收集較多。

(B) 根據（A），除數是 17。

被除數等於（C）和（D）中的乘積之和，第一位數是 1，因為沒有任二位數加起來 ≥ 200。商乘以第一位數是 1 的數字，所得的值還是第一位數是 1 的數字。

被除數下方的線是 1×17=17，被除數的第二位是 8 或 9；如果它是 7，那麼在它下方的兩條線不會有星號，它也不是 9，因為在被除數下方的兩條線將從 2 開始，而且從 2 開始的二位數，除以 17 時，不可能沒有餘數，因此只能是 8，被除數下方的兩條線是 17，且被除數的第三位數字是 7，其除法是：187÷17=11。

第一組得到 11×9=99 分。

第二組得到 11×8=88 分。

271. 隱藏的除法

快速解的關鍵是商有五位數，但只顯示三個積。為了第二和最後的積而降低兩個數字，表示商的第二位和第四位的數字是 0。商的第一位和最後一位乘以二位數除數的結果是三位數；8 只能產生二位數；所以第一位數和最後一位數是 9。

推論商是 90,809。除數是 12，因此，乘以 8 的唯一數字是兩位數，乘以 9 可得到三位數，所以被除數是 1,089,709。

272. 編碼運算

(A) 先考慮 A 和 ABC 的乘積：A 可能是 1, 2, 或 3；如果數字更大，乘積會有四位數。A

不是 1，或乘績的個位數為 C，而非 A。如果 A 是 3，C 是 1（1×3=3），但 C 不可能是 1，或 C×ABC 會有三位數。當 A=2，C 還是不是 1，所以是 6。

現在考慮 B 和 ABC 的乘積：B 等於 4 或 8，因為 B×6 的最後一位數是 B，但如果 B 等於 4，則所得的積是三位數（4×246=984），所以 B 是 8。因為現在已知 ABC=286，且 BAC=826，其他星號可由簡單乘法決定。

(B)

1. 三位數乘以 2 的結果是四位數，但其他兩個的積是三位數，因此第二條線上的兩個星號都是 1，且乘數是 121。

2. 因為第三個積是乘以 1 的結果，積中的 8 在第一條線和第一個積都有重複出現：

```
        * 8 *
        1 2 1
        * 8 *
      * * * *
      * 8 *
    * * 9 * 2
```

3. 第一條線的第一個位數≥ 5，或第四條線可能不是四位數的數字：第四條線的第一位數一定是 1，第四條線的最後一位數是 4，唯一會在底線產生 2 的位數：

```
        * 8 *
        1 2 1
        * 8 *
    1 * * 4
      * 8 *
    * * 9 * 2 *
```

4. 底線的第一位數是 1，第五條線的第一位數（以及第三條線和第一條線）不是 8 就是 9，或者積是一個五位數的數字。

5. 因為第四條線的最後一位數是 4，所以第一條線、第三條線和第五條線的最後一位數是 2 或 7。

6. 第四條線的第三位數不是 6 就是 7，因為與 2 和 8 相乘之積的最後一位數可能會增加 1。第四條線的第二位數可能是 7 或 9，端看第一條線的第一位數是 8 還是 9。如果第四條線的第二位數是 7，則他的行（7+8）必須是 4，使得行下方的數字可得到 9，但第三行的三個數字總和不可能產生 4 的數字，因此，第四條線的第二位數是 9。

7. 第一條線的第一位數以及第三和第五條線的第一位數不是 8（依據第 6 點），所以只能是 9（依據第 4 點）；

8. 在積的數字 9 是隔行進 2 的結果，如果頂線的第三位數是 2，則同行的數字相加 9+6+2+1 會等於 18，相加的是 1，而非 2。然後（第 5 點）頂線的第三位數是 7（9+7+7+1=24），填入其他數字，可得 987×121=119,427。

(C) 提示：如果第三個積只有六位數，除法的第一位數代表的意義是什麼？逐步縮小位數的選擇，特別是相對除法的第三積和第四積中的位數。小心的運算，終究會得到答案：

7,375,428,413÷125,473=58,781。

(D)　1,337,174÷943=1,418；

1,202,464÷848=1,418；

1,343,784÷949=1,416；

1,200,474÷846=1,419。

(E) 提示：在第二個和之中，I 是什麼？在第三個中，SOL 裡的 S 會大於 2 嗎？如果它是 2，R 和 L 是什麼？這與第一個和一致嗎？

ＤＯＲＥＭＩＦＡＳＯＬ是 34569072148 或 23679048135。

(F) 1,091,889,708÷12=90,990,809。

(G) 提示：M×M 的個位數是什麼？什麼樣的四位數有這樣的特性？哪兩個可以馬上消除？然後考慮 OM×OM 等等。

你可以自己證明ＡＴＯＭ＝ 9376 是唯一的解嗎？

273. 質數算術

提示：如果 a,b,c 是線上 1,2,3 的最後一位數，b 可能是 2 嗎？a 可能嗎？c 可能嗎？（a×b）最後會什麼？

$$
\begin{array}{r}
775 \\
33 \\
\hline
2325 \\
2325 \\
\hline
25575
\end{array}
$$

274. 摩托車手和騎馬的騎士

摩托車手從遇見騎手的地方到機場將花 20 分鐘來回，因此，遇見騎手的地方到機場，要花十分鐘。這十分鐘再加上三十分鐘（騎手遇到摩托車手前所騎的時間）就是飛機比預定提早 10+30=40 分鐘的時間。

275. 步行和開車

交通車預定早上八點半到達車站。當交通車與工程師交會時，省 5 分鐘到站，且回頭 5 分鐘遇見工程師，因此工程師在早上 8:25 搭上（遇見）交通車。

276. 矛盾的證明

假設沒有整數大於 8，那麼可能兩個都是 8；或其中一個是 8，另一個小於 8；或都小於 8，在每一種情況，他們的積都小於 75，這些都不可能，因此，至少有一個數字大於 8。

假設被乘數的十位數不是 1，那麼它就不會比 2 小，如此，被乘數不會小於 20，由於 20×5=100，所以任一大於 20 的數，乘上 5 之後，都會超過 100，但是，兩數之積是二位數，因此，被乘數的十位數是 1。

277. 找出偽幣

(A) 第一次：先拿三個對三個秤重，如果天平秤盤翹起來，表示三個硬幣中，有一個是

偽幣。如果天平達成平衡，秤盤兩邊的硬幣都不是偽幣。

第二次：若三個硬幣裡有偽幣，則一對一秤重，如果秤盤翹起來，此秤盤上的硬幣，就是偽幣，如果兩邊達成平衡，則未秤的那一枚硬幣就是偽幣。

(B) 一旦你理解兩個硬幣像三個那樣輕易地離開天平，那就沒有問題。

第一次：先拿三個對三個秤重，如果天平秤盤翹起來，繼續以（A）的方式判斷，如果天平平衡，表示不在天平上的兩個硬幣，其中一個是偽幣。

第二次：如果第一次的天平是平衡的，將兩個先前未秤的硬幣分別放在天平的兩端，如果秤盤翹起來，此秤盤上的硬幣，就是偽幣。

(C) 我們將硬幣從 1 編號到 12。

第一次：取編號 1,2,3,4 和 5,6,7,8 分放在大平兩端，如果天平平衡，表示沒有一個是偽幣。

第二次：如果第一次的天平是平衡的，將 1,2,3 和 9,10,11 分放在天平兩端，如果平衡，表示 12 是偽幣。再將 12 放在天平上，與 1 比較輕重。如果第一秤盤向下，表示 9,10,11 其中一個是輕的（因為第一次秤重已證明 1,2,3 是真的硬幣）。你會發現這秤重與（A）的第二次秤重一樣。如果第一個秤盤翹起來，其處理流程也是相似。

但如果第一次秤重，放有 1,2,3,4 的秤盤向下時，處理過程則如圖所示。（如果秤盤向上，處理流程相似。）

圖形表示：

〇　〇硬幣

◎　◎在第一次秤重中，較重秤盤裡的硬幣。

ō　真的硬幣

ŏ 　ŏ　可能的偽幣

⟷　兩邊秤重

第一次

第二次

(a)　　　　　*(b)*　　　　　*(c)*

第三次

(a) *(b)* *(c)*

278. 邏輯圖形

A 推理：「假設我有黑紙，我的朋友有白紙，那麼 B 會對自己說：A 的紙是黑的，C 的紙是白的。如果我有黑紙，C 會看見兩張黑紙，並馬上宣告 C 本身是白的。但 C 未發言，因此，我宣告自己有白紙，但是 B 也未發言，因此，我宣告自己有白紙。」

B 和 C 也做相同的推理，但 A 也可能已推理：「在正當的競賽中，我們所有人都有相同問題要解決，如果我看見兩張白紙，他們也是如此。」

279. 三位聖人

A 推理：「B 相信自己的臉沒有被塗鴉，如果他看見我的臉沒有被塗鴉，他會訝異 C 的笑，因為沒有塗鴉的臉好笑。但 B 並沒有訝異，因此，我的臉被塗鴉了！

280. 5 個問題

(A) 1. 2 個。 2. 尖銳的。
(B) 1. 弦。 2. 三角形。 3. 直徑。 4. 正三角形。 5. 同心圓。
(C) 高、中線、中垂線、角平分線、對稱軸。
(D) 幾何圖形、平面圖形、多邊形、凸四邊形、平行四邊形、菱形、正方形。
(E) 凸多邊形的外角沒有三個以上的鈍角。因此，凸多邊形的內角沒有 3 個以上的銳角。

281. 不需方程式的推理

從 10~22 之間，9 的偶數倍只有 18。確認：$18 \times 4\frac{1}{2} = 81$。
答案是 $6 \times 7 \times 8 \times 9 = 3024$。

282. 小孩的年齡

平方數可視為比小孩大三歲，可能是 4, 9, 16。這些數字只有 9 的平方根等於歲數減 3 的數字，也就是說，小孩是六歲。
找出非三的差值，可以有下列幾種：
2+1=3 歲；3+1=2×2；
4+6=10 歲；10+6=4×4；
5+10=15 歲；15+10=5×5。

283. 是或不是？

解題的關鍵是 $2^{10} = 1024 > 1000$，以 500 開始詢問，以 250 做第一次加減，之後每一個問題都加減前一個加減數字的一半，是則加，否則減，十個問題之後，就會浮現當初想好的數字。假設想的數字是 860，則十個問題是：

1. 「你的數字大於 500 嗎？」「是的。」就加 250。
2. 「數字大於 750 嗎？」「是的。」就加 125。
3. 「數字大於 875 嗎？」「不是。」就減 62。（不是 62½，而是最接近的偶數）
4. 「數字大於 813 嗎？」「是的。」就加 31。
5. 「數字大於 844 嗎？」「是的。」就加 16。（不是 15½）
6. 「數字大於 860 嗎？」「不是。」就減 8。
7. 「數字大於 852 嗎？」「是的。」就加 4。
8. 「數字大於 856 嗎？」「是的。」就加 2。
9. 「數字大於 858 嗎？」「是的。」就加 1。
10. 「數字大於 859 嗎？」「是的。」

答案是 860。

第十章 數學遊戲與詭計

遊戲

284. 11 支火柴

(A) 是的。利用倒推法來選擇要拿的火柴數量，第一位玩家在最後一次的時候，要留最後一支火柴給對方才會贏。進行最後一步時，桌上留有 5 支，所以第二位拿 1 支時，第一位就拿三支；第二位拿 2 支時，第一位就拿 2 支；第二位拿 3 支時，第一位就拿 1 支；這樣就會留下一支給對方。同理，5 的前一個數字，就是留給第二位的 9，不論第二位拿起幾支的火柴，第一位都留給第二位 5 支火柴，其餘依此類推。

所以玩第一次的時候，先拿起 2 支，留下 9 支給對方。

(B) 是的。以 4 當公差，則數列為 1, 5, 9, 13, 17, 21, 25, 29，因此第一位先拿 1 支，留下 29 支，用（A）的方法依序留給對方 25, 21 等數量的火柴，如此，第一位必贏。

(C) 不會。一開始你必須想清楚要留幾支火柴給對方，除非對方失誤，否則輸贏的機率各一半。

要留給對方的數字，依序為 1, p+2, 2p+3, 3p+4 等等，當然，逆向操作這數列至最大值 N，且數字 N 不能大於 n，如果 N 不等於 n，第一次先拿 n-N 支火柴，而且必贏無疑。但如果 N=n，則第二位會贏。

285. 拿起最後一支火柴的是贏家

再次逆向操作。如果留給對方 7 支火柴，你就會贏。如果對方拿起 1,2,3,4,5,6 支火柴，你就拿其餘的數量。更早之前，依序留下 14, 21, 28，也就是說，一開始就要拿 2 支火柴。

286. 偶數贏家

謀略會比先前的更複雜，拿起兩支火柴，然後：

如果對手拿偶數支火柴，那就留給他比 6 倍數大 1 的數量（如 19,13,7）。

如果對手拿奇數支火柴，那就留給他比 6 倍數小 1 的數量（如 23,17,11,5）。

如果都不可能，那就留給他 6 倍數的數量（如 24,18,12,6）。例如：你拿走兩支，他拿走 3 支，留下 22 支火柴，此時你不能拿 5 支（留下 17 支），你該拿 4 支（留下 18 支）。

請自行證明此策略有效。

287. 威佐夫遊戲

是的：（3,5），（4,7），（6,10），（8,13），（9,15），（11,18），（12,20）……

（這系列成對的數字與費氏數字和黃金比例非常相關。第一對差 1，第二對差 2，第 n 對差 n，每個正整數只出現一次，而且只在成對系列中出現一次。

290. 怎麼贏？

呼應 100，喊 89；呼應 89，喊 78；喊 67,56,45,34,23,12 以及第一位喊到 1。沒有特別方法可以干擾 B 喊出的數字。

291. 正方形拼板

A 可畫中心正方形的任意邊，例如圖 a 中的 v。

(a)　　　　　　(b)　　　　　　(c)

如果 B 把線畫在左行，則 A 可贏得同行中的三個正方形，而且會打開如第 123 頁 c 中的 3×2 的長方形，此時贏得所有的正方形。

如果 B 玩得沒有失誤，畫了中心正方形的另一邊 w（如圖 b），A 就畫 x，B 可完成中心正方形，但 A 贏得其他八個正方形。（如果 B 選擇其他地方，則 A 贏 9 個正方形。）

如果 B 選擇畫在右行中得 y，輪到 A 畫 z（如圖 c），B 不管在哪裡，都會輸掉 8 或 9 個正方形。

295. 填數字遊戲

(A) 繼續延續問題中的第二圖，行 5 是 543 或 567。如果它是 543，橫 6 則從 34 開始，其值不僅是 77 的積，而且個位數也必須是 3 的二位數，事實上，77×43=3,311，顯示沒有這樣的數字，所以行 5 只能是 567，橫 8 是 47，所以橫 6 是 3,619。

唯一有技巧性填入的只剩下行 7。3,087 的質因數是 7（立方的）和 3（平方）；還有 77 的質因數 7 和 11。這些數的任意乘積必須是含 9 的二位數，且 11×3×3=99 完整的答案顯示於下圖中。

(B) 因為行 3 只有三位數，且橫 1 和橫 8 的第一位數只相差 1

¹3	0	²8	³7
⁴4	⁵5	6	7
⁶3	6	1	⁷9
⁸4	7	⁹3	9

（他們不能相等），然後行1的中間位數是1，橫10的第一位數也是1。

因為行3的最大二位數因數從1（橫5）開始，所以最小數也是如此（行11）。行2的第一個二位數是17，所以行3的個位數是7，橫9的最後二位數是11，所以橫8和橫1的最後兩位數相加等於99；事實上，個位和十位相加等於9，然後橫1的第四位數是2，橫7的個位數也是2。

行4中，橫8的個位數 y 等於橫1個位數 x 的兩倍，且 x+y=9，因此 x=3，y=6。

行3是橫1和橫8的差值，觀察他們的個位數，因為行3以7結尾，所以橫1比橫8大。行3的中間位數必定是4。橫1五位數中還沒填上的數字是50，橫8五位數中還沒填上的數字是498（如圖a）。

¹5	0	²1	³2	⁴3
⁵1	⁶	⁷7	4	2
⁸4	9	8	7	6
⁹		¹⁰1	¹¹1	
¹²				

¹5	0	²1	³2	⁴3
⁵1	⁶9	⁷7	4	2
⁸4	9	8	7	6
⁹1	1	1	¹⁰1	¹¹1
7	4	2	9	3

(a) *(b)*

橫9是11,111。行3的質因數19和13分別填入橫5（以及行10）和行11。

因為行6從9開始，它的逆數是行3與二位數質數17的積，即247×17=4,199；因此行6是9,914，行9是17。

橫12是行6兩個因數的積221,247,323其中一個，這些數字分別乘上以9,7,3為個位數的二位數質數，其值等於橫12，看起來比較接近的積是221×29=6,409和323×23=7,429；但後者才是橫12的數字（請參見圖b的完整解）。

(C) 正方形表格裡，顯示橫10唯一對稱的六位數是698,896；此數的平方根是836（行11），其逆數為638（行10）。這些樹的質因數是：

638=29×11×2；
836=19×11×2×2。

¹5	²3	2	³9	▨	⁴1
⁵1	1	▨	⁶7	⁷2	9
▨	⁸7	⁹3	▨	4	▨
¹⁰6	9	8	¹¹8	9	¹²6
¹³3	9	▨	¹⁴3	6	5
8	▨	¹⁵1	6	0	0

最大公因數為11×2=22，此數的一半是11（橫5）。行4必須是11或19；為了滿足數的一半，且結尾是8，所以其值必須是19，因此行9是38。進一步，可得橫13是39，且橫15是1,600（40的平方）。

由於 2-6 的最小公倍數是 60，相對每個除數 2-6 的餘數都少 1，所以值為 59，再減 8，可得 51，這就是行 1 的數字。

四位數以 5 為開頭的只有 5,041 和 5,329。因為行 2 不可能以 0 為開頭，所以排除第一個數字，所以橫 1 是 5,329，橫 8 是 73。檢查行 2 的每位數，其和等於 29，行 3 是 97，是唯一以 9 為開頭的二位數質數，剩下來的完成解答，就會變得容易（請看最後一張圖）。

296. 猜猜「心中數」

(C) 有四種情況：

情況一：心中數有 4n 的形式，則：

4n+2n=6n；6n+3n=9n；9n÷n=9。

沒有餘數，因此，心中數是 4n。

情況二：4n+1 形式，大數是 2n+1：

（4n+1）+（2n+1）=6n+2；（6n+2）+（3n+1）=9n+3；

（9n+3）÷9=n 餘 3。

餘數小於 5，所以心中數是 4n ＋ 1。

情況三：4n+2 形式：

（4n+2）+（2n+1）=6n+3；（6n+3）+（3n+2）=9n+5；

（9n+5）÷9=n 餘 5。

所以心中數是 4n ＋ 2。

情況四：4n+3 形式，大數是 2n+2：

（4n+3）+（2n+2）=6n+5；

加上大數 3n+3:

（6n+5）+（3n+3）=9n+8；

（9n+3）÷9=n 餘 8。

餘數大於 5，所以心中數是 4n ＋ 3。

(D) 如果心中數有 4n 的形式，不需加大數，答案會是 4n+2n+3n ＝ 9n，此數是 9 的倍數。9n 的每位數之和可被 9 整除，所以，為了使未命名的位數和隱藏的位數加到 9 的倍數中，是不需做任何事的（也就是加「0」的意思）。

形式 4n+1，4n+2 或 4n+3 的數字，大數只用在第一步，也只用在第二步，這兩個都分別使用。如同（C），答案是 9n+3，9n+5 或 9n+8，當我們分別加入 6,4 和 1，他們的位數之和就會變成 9 的倍數。當新的位數之和從 9 的次高倍數減去時，差值就等於隱藏的數字。

(E) 令心中數是 x，加入的數為 y，則：

$(x+y)^2-x^2=2xy+y^2=2y(x+y/2)=z$；

$x=\frac{1}{2}z-y-\frac{1}{2}y$。

(F) 令心中數是 x，x 除以 3,4 和 5 的商分別是 a,b 和 c，對應的餘數分別為 r_3, r_4 和 r_5。很明顯地：

$x=3a+r_3$；

$x=4b+r_4$；

$x=5c+r_5$。

因此，$r_3=x-3a$；$r_4=x-4b$；$r_5=x-5c$。

計算下列算式：

$40r_3 + 45r_4 + 36r_5$

$= 40（x-3a）+45（x-4b）+36（x-5c）$

$=121x-120a-180b-180c$。

除以 60 時，餘數為 x。

297. 免提問就搞定

(A) 令他的心中數是 n，以及你提供的三個數字分別為 a,b 和 c。首先，他會得到（na+b）/c，當他減去 na/c，答案是 b/c。答案並不包含 x，所以根本不需問問題。

(B) 令心中數是 y，你封存在信封裡的數字是 x，首先，觀眾得到 y+99-x，此數字在 100-198 之間，然後刪除第一位數，再加上它，意味著減掉 99，當觀眾從他的心中數 y 減去 y-x 時，他會得到你封存在信封裡的 x。

變化型：觀眾從 201~1,000 中挑選一個數字：封存的數字在 100~200 之間；計算時使用 999 而非 99。

298. 神機妙算

	A	B	C
開始	4n	7n	13n
第一步後	8n	14n	2n
第二步後	16n	4n	4n
第三步後	8n	8n	8n

第三步後，每個都是 A 起始的兩倍，其餘的結果都很清楚。

299. 一試再試試不成，再試一下

令心中數是 a 和 b，則：

（a+b）+ab+1=a+1+b（a+1）=（a+1）（b+1）。

可技巧性地加和減兩數之積和兩數之差。

300. 誰拿鉛筆？誰拿橡皮擦？

A 是質數，B 是合數，但不能被 A 整除。另有兩位數字 y 和 a 互質，且 y 是 B 的因數，因此，Ay+Ba 可被 y 整除，所以寫 B 的男孩拿鉛筆，反之，A a+By 不能被 y 整除，寫 B 的男孩拿橡皮擦。

301. 猜猜 3 個連續數

三個連續數的和再加上一個三倍數是：

$a + (a+1) + (a+2) +3k = 3(a+k+1)$

乘以 67 之後，得到 201(a+k+1)

我們知道 a < 59，而且 3k < 100，或者 k < 34。因此，(a+k+1) 不會大於兩位數，而 201(a+k+1) 的最後兩位數字會是 (a+k+1)。只要減掉 (k+1)，你就能得到第一個心中數。

而且，201(a+k+1) 的前兩位或前三位數字會是 2(a+k+1)。

302. 猜猜幾個「心中數」

如果有兩個「心中數」a 和 b：5（2a+5）+10=10a+35；10a+35+b=10a+b+35。

減掉 35，可得二位數（10a+b），此數包含心中數。

對於 ≥ 3 以上的心中數，其證明相似。

303. 你幾歲？

年齡為 x 時，答案是 10x-9k，其中 k 是一位數的數字。將差值轉變成另一形式：

10x-9k=10x-10k+k=10（x-k）+k

由此可知 x 大於 9，且 k 不可能超過 9；因此（x-k）是正數，則 10（x-k）+k 中，k 是最後一位數，如果捨去 k，那麼（x-k）就留下來，把 k 加回來，就可得 x。

304. 猜他的年齡

他的年齡是 x，且（2x+5）×5=10x+25=10（x+2）+5，因此 5 是最後一位數，去掉 5 留下了數字（x+2），減 2 則留下了 x。

305. 消失的幾何

沒有線消失。原本的 13 條線由 12 條線取代，如果你畫的線夠長，則每條新線皆比舊線長十二分之一，你可用尺規測量兩者之間的差異。

下圖將此效應更強化。複製左半圖，沿著圓形剪下圓形圖，當你逆時針轉動一點的圓形，線條就會消失（如右圖）。

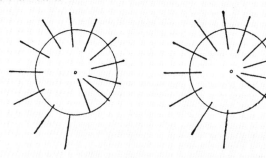

第十一章 可以整除

306. 墓碑的數量

一組數字的最小公倍數（ＬＣＭ）就是不同質因數的乘積，且每個質因數相乘的次數就是出現在任一數字中的最高次方。所以 1-10 的最小公倍數就是：

2×2×2×3×3×5×7=2520。

1-10 的最小公倍數等於 6-10 的最小公倍數，一般而言，1-2n 的最小公倍數就是（n+1）～ 2n 的最小公倍數。

307. 新年禮物

每多一顆橘子，數字就能被 10,9,8……整除，就如我們學到的概念，這樣的數字就是 2520 的倍數。

所以橘子的數量是 2519 或 2519+2520n，其中 n 為任意正整數。

308. 有這樣的數字嗎？

這樣的數字有無限多個，除數和餘數的差值總是 2，因此 2 加上想要的數就是除數的倍數，因此 3,4,5 和 6 的最小公倍數是 60，所以 60-2=58 是最小的答案。

309. 一籃雞蛋

2,3,4,5 和 6 的最小公倍數是 60，我們必須找出比 60 倍數大 1 的 7 的倍數：

$60n+1=（7×8n）+4n+1$，

如果（4n+1）可被 7 整除，則 60n+1 就可被 7 整除，滿足此條件的最小 n 值就是 5，因此籃子裡有 301 顆蛋。

310. 三位數

7,8 和 9 的最小公倍數是 504，這就是答案，因為其他倍數不是三位數。

311. 4 艘柴油船

4、8、12 和 16 的最小公倍數是 48，所以船要 48 星期之後，才會再次相遇，也就是相遇在 1953 年 12 月 4 日。

312. 收銀員的錯誤

豬油和肥皂的價錢是 3 的倍數，糖和餡餅皮的包裝數量也是 3 的倍數，所以總價錢應該也是 3 的倍數，但收銀員算的數字不是。

313. 數字謎題

方程式的左邊可被 9 整除，因此右邊也是。右邊的每位數字可被 9 整除，所以 a=8，而對應的 t 值是 4。

314. 11 倍數判斷法

(A) 7+1+2+1-（3+a+0+0）=0；a=8。

(B) 方程式的左邊可被 11 整除，所以得到的 b 也是 8。因為 $61^2=3721$，$62^2=3844$，括號內的表達式大約 6150，所以 x 近似 68，經過測試最靠近的數字，可知 x = 67。

315. 7、11 和 13 公倍數判斷法

舉數字 31,218,001,416 為例來說明：

$31,218,001,416 = 416+（1×10^3）+（218×10^6）+（31×10^9）=416+1$

$(10^3+1-1) + 218(10^6-1+1) + 31(10^9+1-1) = (416-1+218-31) + [(10^3+1) + 218(10^6-1) +$

$31(10^9+1)]$

在括號中的算式可以被 7、11 和 13 整除，因此，整個數是否能夠被 7、11 和 13 整除，只能看算式 (416-1+218-31) 是否能被整除，這個數落在奇數位總和與偶數位總和之間。（範例的差值是 602，這個數就和整個數一樣，可以被 7 整除，但用 11 或 13 就不行。）

316. 8 倍數判斷法

我們必須證明 （10x+y+z/2）可被 4 整除時，三位數 （100x+10y+z）可被 8 整除。

令 10x+2y+z/2=4k，其中 k 是正整數，則：

20x+2y+z=8k；z=8k-20x-2y；

100x+10y+z=100x+10y+8k-20x-2y=80x+8y+8k。

最後一個表達式，很明顯被 8 整除，故成立。

請自行證明如果 10x+2y+z/2=4k+1 or 4k+2 or 4k+3，k 是任意正整數，則 （100x+10y+z）不能被 8 整除。

317. 超強記憶

令 N 是一個九位數的數字，此數字可表示成：

$N=10^6a+10^3b+c$，其中 a,b 和 c 都是三位數的數字，已知 a+b+c 可被 37 整除，令 a+b+c=37k，則 $N = 10^6a+10^3b+37k-a-b=a（10^6-1）+b（10^3-1）+37k$。

因為每個項目都可被 37 整除，所以 N 也可被 37 整除。

318. 3、7、19 公倍數的判斷法

將一個要檢測數字的後兩位數去掉（十位和個位的數字），然後將去掉的數字乘以四倍，再加上剩下的數字，重複相同流程，直到數字小到容易檢測為止。

以數字 138,264 為例：1382+64×4=1638，重複相同流程，16+38×4=16+152=168。

此時可以不用再重複流程，因為 168 可被 3 和 7 整除，但不能被 19 整除，所以 138,264 是 3 和 7 的公倍數，但不是 19 的倍數。

第十二章 交叉和與魔方陣

324. 星星

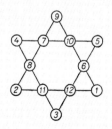

325. 晶體

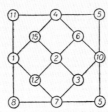

326. 櫥窗的裝飾

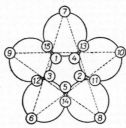

327. 六邊形

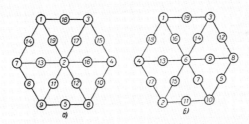

328. 小行星系

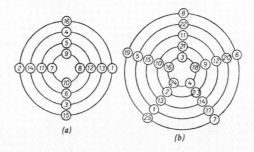

329. 重疊的三角形

330. 有趣的分組

$S_\triangle = 17$ $S_\square = 28$ $S_\triangle = 20$ $S_\square = 25$ $S_\triangle = 20$ $S_\square = 25$ $S_\triangle = 20$ $S_\square = 25$

$S_\triangle = 20$ $S_\square = 25$ $S_\triangle = 23$ $S_\square = 22$ $S_\triangle = 23$ $S_\square = 22$

331. 古代中國與印度的智慧

在圖（a）中，我們為來自印度的魔方陣編號，因為要讓 12、14、3、5，還有 15、9、8、2 能夠在主對角線上，我們先把列 II 移到第一列，而列 IV 移到第二列，此時列 I 在第三列，列 III 在第四列；然後讓行 2 與行 3 互換，就變成了圖（b），也就是我們想要的結果。

	1	2	3	4
I	1	14	15	4
II	12	7	6	9
III	8	11	10	5
IV	13	2	3	16

(a)

12	6	7	9
13	3	2	16
1	15	14	4
8	10	11	15

(b)

332. 如何產生魔方陣

(a)

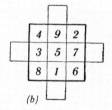

(b)

333. 自我測驗

這個 7×7 方陣包含 4 條水平列和 4 條垂直列，每一條具有 4 個方格，還有 3 條水平列和 3 條垂直列，每一條具有 3 個方格。將 9 格的魔方陣放進 16 格的魔方陣即可產生。

第一圖所示為四階的方陣，而第二圖為三階的方陣，每一個方陣都具有 150 的魔術和。最後一個圖顯示出如何結合這些方陣以獲得解答。

334.15 神祕方塊

用以下的順序移動方塊：12、8、4、3、2、6、10、9、13、15、14、12、8、4、7、10、9、14、12、8、4、7、10、9、6、2、3、10、9、6、5、1、2、3、6、5、3、2、1、13、14、3、2、1、13、14、3、12、15、3。

剛好 50 步！在移動方塊的過程中可能會找到其他魔方陣，但是目前還沒有找到少於 50 步的走法。

335. 非正統的魔方陣

（A）如下圖所示，可以看到相同數字的位置關係就好像是在西洋棋中騎士的走法一樣。

1	7	2	8
4	6	3	5
7	1	8	2
6	4	5	3

（B）利用問題332圖（a）的方法形成一個魔方陣，將前2列互換，然後將前2列互換，就可以得到圖（b）的魔方陣。

31	3	5	25
9	21	19	15
17	13	11	23
7	27	29	1

21	9	19	15
3	31	5	25
13	17	11	23
27	7	29	1

(a)　　　　　*(b)*

（C）將這個魔方陣上下顛倒，結果仍是魔方陣，而且具有同樣的魔方陣。

336. 中央方格的問題

$a_1+a_4+a_7=S$ ；　$a_3+a_6+a_9=S$ ；

$a_1+a_5+a_9=S$ ；　$a_3+a_5+a_7=S$ ；

$a_4+a_7=S-a_1$ ；　$a_6+a_9=S-a_3$ ；

$a_5+a_9=S-a_1$ ；　$a_5+a_7=S-a_3$ 。

因此，$a_4+a_7=a_5+a_9$，以及 $a_6+a_9=a_5+a_7$，把等式相加：

$a_4+a_7+a_6+a_9=2a_5+a_9+a7$ 或 $a_4+a_6=2a_5$。

在等式的 2 邊都加上 a_5：$a_4+a_6+a_5=3a_5$。

因為 $a_4+a_5+a_6=S$，所以 $S=3a_5$，當 $S=15$，$a_5=5$。

第十三章 有趣又嚴肅的數字

340. 十位數字

（A）找個數字，比如說 1，它可以在 10 位數的任何一個位置。不管選了那個位置，剩下還有 9 個位置可以選，比如說選 2；然後 3 有 8 個位置，4 有 7 個位置，最後 0 只有一個位置可以選。所以總共有 10×9×8×7×6×5×4×3×2×1=3,628,800 種選擇。不過

等等，0 不可以在第一個位置，而這些選擇中有 1/10 是將 0 放在第一個位置。所以減掉 362,880，正確答案就是：3,265,920。

（B）4,938,271,605÷9=548,696,845。

（C）a 或 b 與第一組數字中的一個數字的乘積沒有重複的數字；a 或 b 與第二組數字中的一個數字的乘積沒有重複的數字。第一組數字沒有和 a 或 b 相同的因數，但是第二組數字有和 a 或 b 相同的因數。

（D）因為 12,345,679×9=111,111,111。

341. 更多數字的巧合

（A）2,025=45^2。從 32 的平方檢查到 99 的平方，然後執行必要的計算。有時別忽略了，最直接的方法往往也最有效。

342. 重複的運算

（A）我們把（a, b, c, d）和（d, a, b, c）、（c, d, a, b），以及（b, c, d, a）都當成是同樣的列。所以有 6 種配置可表示在 4 個數字中的偶數和奇數：

（參考 292.tif）

（e, e, e, e）；（e, e, o, o）；（e, o, o, o）

（e, e, e, o）；（e, o, e, o）；（o, o, o, o）。

2 個偶數或 2 個奇數的差為偶數，一奇一偶的差為奇數，那麼這 6 種配置的第四種差值是什麼？

對於（e, e, e, e）來說，所有的差為（e, e, e, e）。

對於（e, e, e, o）來說：

A_1=（e, e, o, o）；A_3=（o, o, o, o）；

A_2=（e, o, e, o）；A_4=（e, e, e, e）。

第三、第四，還有第六種配置為這序列中的 A_1、A_2，以及 A_3，所以它們到最後都會變成（e, e, e, e）。請自行證明（e, o, o, o）的第四個差是（e, e, e, e）。

所以任一列的第四個差是由偶數組成。

現在我們暫時將 A4= 數字都換成原來的一半，這個新列和 A5 差在那裡？

它的數字是 A5 的一半。舉例來說，如果 A_4=（4, 6, 12, 22），A_5=（2, 6, 10, 18），那麼把數字換成一半為（2, 3, 6, 11），它的差是（1, 3, 5, 9），剛好是 A_5 數字的一半。

A_4 數字的一半的差等於 A_5 數字的一半，由於 A_4 數字的一半的差之中有偶數，所以 A_8 數字中有 4 的倍數。同樣地，A_{12} 的數字中有 8 的倍數，可推導出 A_{4n} 的數字中有 2^n 的倍數。

每一列中都有個最大的數字 x，因為跟 x 相減的數字不會小於 0，所以任何差值都不會超過 x。假設大於 x 的第一個 2 的乘冪數字是 2y，所以 A_{4y} 由 2y 的倍數所組成，但是因為在任何列的差值中沒有像 2y 那麼大的數字，因此 A_{4y}=（0, 0, 0, 0）。

（B）在表的第一行選個數字，然後減掉第二行同一位置的數字。選第一行中同一個或另一個數字，然後減掉第三行同一位置的數字。重複此動作，這次用第一行和第四行的數字。選擇性地重複這個步驟，用第一行和越多行的數字越好，最後一組不能選第一列的數字（或者是選到的數字不可是 0）。

x^2	a	$10b$	$100c$	$1,000d$. . .
0	0	0	0	0	. . .
1	1	10	100	1,000	. . .
4	2	20	200	2,000	. . .
9	3	30	300	3,000	. . .
16	4	40	400	4,000	. . .
25	5	50	500	5,000	. . .
36	6	60	600	6,000	. . .
49	7	70	700	7,000	. . .
64	8	80	800	8,000	. . .
81	9	90	900	9,000	. . .

　　現在我們要找出這些減法結果的最大總和。明顯地我們應該選最後一列的（81-9）。而最後一組配對的數字應該是來自第二列，因為這樣子所得到的損失最小。在這步驟中的數字應該都是 0，如果是差值是 0（其他的差值都是負數）。

　　接著所選的整數應該具有 1Z9 的形式，其中 Z 代表一或更多個 0，以這樣的數字來說，我們應該選 109，因為 1-100 的損失小於（1-1,000）、（1-10,000），以此類推。不過：

$$1^2+0^2+9^2=82$$

　　這個數小於 109，所以三位數或更多位數的任何數字之每位數平方的總和也會小於這個數字，如果我們重複足夠多的次數，我們會得到小於三位數的數字。

346. 數字的圖案

(E)

$$49 = 7^2;$$
$$4,489 = 67^2;$$
$$444,889 = 667^2;$$
$$44,448,889 = 6,667^2.$$

(F)

$$81 = 9^2;$$
$$9,801 = 99^2;$$
$$998,001 = 999^2;$$
$$99,980,001 = 9,999^2.$$

347. 找一個數字來代替

(A)

$$11 = 22 \div 2 + 2 - 2;$$
$$12 = 2 \times 2 \times 2 + 2 + 2;$$
$$13 = (22 + 2 + 2) \div 2;$$
$$14 = 2 \times 2 \times 2 \times 2 - 2;$$
$$15 = 22 \div 2 + 2 + 2;$$
$$16 = (2 \times 2 + 2 + 2) \times 2;$$
$$17 = (2 \times 2)^2 + \frac{2}{2};$$
$$18 = 2 \times 2 \times 2 \times 2 + 2;$$

$$19 = 22 - 2 - \frac{2}{2};$$
$$20 = 22 + 2 - 2 - 2;$$
$$21 = 22 - 2 + \frac{2}{2};$$
$$22 = 22 \times 2 - 22;$$
$$23 = 22 + 2 - \frac{2}{2};$$
$$24 = 22 - 2 + 2 + 2;$$
$$25 = 22 + 2 + \frac{2}{2};$$
$$26 = 2 \times (\frac{22}{2} + 2).$$

(B)

$$1 = (4 \div 4) \times (4 \div 4); \qquad 6 = 4 + (4 + 4) \div 4$$
$$2 = (4 \div 4) + (4 \div 4); \qquad 7 = 4 + 4 - 4 \div 4;$$
$$3 = (4 + 4 + 4) \div 4; \qquad 8 = 4 + 4 + 4 - 4;$$
$$4 = 4 + (4 - 4) \times 4; \qquad 9 = 4 + 4 + 4 \div 4;$$
$$5 = (4 \times 4 + 4) \div 4; \qquad 10 = (44 - 4) \div 4.$$

(C)

$$3 = \frac{17,469}{5,823}; \quad 5 = \frac{13,485}{2,697}; \quad 6 = \frac{17,658}{2,943}; \quad 7 = \frac{16,758}{2,394};$$

$$8 = \frac{25,496}{3,187}; \quad 9 = \frac{57,429}{6,381}.$$

(D)

$$9 = \frac{95,742}{10,638} = \frac{75,249}{08,361} = \frac{58,239}{06,471}.$$

348. 奇妙的巧合

(B)

$$14 \times 82 = 41 \times 28; \qquad 34 \times 86 = 43 \times 68;$$
$$23 \times 64 = 32 \times 46; \qquad 13 \times 93 = 31 \times 39.$$

(I)

$$1,466 - 1 = 1 + 24 + 720 + 720;$$
$$81,368 - 1 = 40,320 + 1 + 6 + 720 + 40,320;$$
$$372,970 - 1 = 6 + 5,040 + 2 + 367,880 + 5,040 + 1;$$
$$372,973 + 1 = 6 + 5,040 + 2 + 362,880 + 5,040 + 6.$$

（J）讓 n 是一個三位數，其中（n^2-n）的數字結尾有 3 個 0。

考慮以下的算式（nk-n），其中 k 是任何正整數：

nk-n= n（n^{k-1}-1）

所以這個等式可被 n 與 n-1 整除。因為（nk-n）可被 n（n-1）=（n^2-n）整除，但是（n^2-n）的結尾有 3 個 0，所以（n^k-n）的結尾也有 3 個 0，而且 n^k 與 n 的結尾 3 個數字都會一樣。所以我們只要證明，只有 376 與 625 的平方具有相同的結尾。

此種數字必定是 n 或 n-1 的形式，其中 n（n-1）是 1,000 的倍數。由於 n 和 n-1 是相鄰的數字，因此不會有相同的質因數，那麼其中一個應該可被 2×2×2=8 整除，而另一個被 5×5×5=125 整除（不會被 2 整除）。在 125 之後還有 125、375、625，以及 875，以及相鄰的數字 124 與 126、374 與 376、624 與 626，以及 874 與 876。在這些相鄰數字中，只有 376 和 624 會被 8 整除。

所以可能的候選三位數是 375、376、624，以及 625。但是 375^2=140,625，而 624^2=389,376，由此可證。

349. 正整數的分列式

（D）沒有、沒有、有。n^2+（n+1）2=（n+2）2 的唯一正整數解答為 n=3，而 n^2+

（n+1）²+（n+2）²=（n+3）²+（n+4）²的唯一解答是 n=10，但是等式左邊有 4、5、…
等多項是有解答的：

$21^2+22^2+23^2+24^2=25^2+26^2+27^2$；

$36^2+37^2+38^2+39^2+40^2=41^2+42^2+43^2+44^2$。

請自行證明，如果 n 是右邊的整數，那等式的第一項是 n（2n+1）。

(F)

$$\left(\frac{n(n+1)}{2}\right)^2$$

350. 殊途同歸

讓 a、b、c、d 是一數字的每個數字，其中 a 大於等於 b，c 大於等於 d，而 a 大於等 d。
M=abcd，而 m=dcba。要找出（M-m）：

1. 如果 b>c：

$$\begin{array}{cccc} & [a] & [b] & [c] & [d] \\ - & [d] & [c] & [b] & [a] \\ \hline [a-d] & [b-1-c] & [10+c-1-b] & [10+d-a] \end{array}$$

2. 如果 b=c：

$$\begin{array}{cccc} & [a] & [b] & [c] & [d] \\ - & [d] & [c] & [b] & [a] \\ \hline [a-1-d] & [10+b-1-c] & [10+c-1-b] & [10+d-a] \end{array}.$$

在第一個條件下，所有差值的數字總和為 10，而中間數字的總和為 8。在第二個條件
下，總和為 9 和 18，而中間數字都是 9。

對於後續的減法步驟來說，上述的等式依然成立，所以我們只須測試 25 個滿足條件
（1）的數字，還有 5 個滿足條件（2）的數字（圖中忽略數字的次序）：

9,801 8,802 7,803 6,804 5,805

9,711 8,712 7,713 6,714 5,715

9,621 8,622 7,623 6,624 5,625

9,531 8,532 7,533 6,534 5,535

9 441 8,442 7,443 6,444 5,445

以及 9,990, 8,991, 6,993, 5,994。

在下圖中，方格中有 30 個數字（數字本身都是從大到小）順著箭頭（通常是透過其他
數字）到達 6,174。任意一個 4 位數都只要在 7 個步驟以內就可以完成。

我們可以把最後的差值稱為頂點（pole）。三位數的頂點是 495。二位數沒有頂點；它們會不斷地循環。

$$45 \xrightarrow{0.9} 81 \xrightarrow{} 63 \xrightarrow{} 27 \xrightarrow{} 45$$

對 5 位數來說，每個差值的中心位數為 9，其他 4 個位數具有和 4 位數運算時相同的結構（自己看看）。所以對 5 位數的檢查就用測試 4 位數的同樣 30 個數字即可，而這些數字會產生 3 個不同的循環。

莫斯科的工程師奧爾洛夫（V. A. Orlov）有找到一個有關頂點的有趣特性。以三位數的頂點 495 為例，把它的數字分開並且分別插入 5、9、4：

$$5\ 9\ 4$$
$$\downarrow4\downarrow9\downarrow5.$$

從新產生的數字 549,945 開始算，我們會得到 995,551-445,599=549,945，這是 6 位數的一個頂點。

讓我們繼續做下去：

$$5\ 9\ 4$$
$$\downarrow54\downarrow99\downarrow45.$$

由於 999,555,444-444,555,999=554,999,445，如此一來我們又得到 9 位數的頂點。

接著讓我們拿 4 位數的頂點 6,174 來試試，把它分成 3 組數字然後插入 3、6：

$$3\ 6$$
$$6\downarrow17\downarrow4.$$

所產生的數字是 631,764，6 位數的另一個頂點。同樣地：

$$3\ 6$$
$$63\downarrow17\downarrow64.$$

接著我們就得到了 8 位數的頂點，這個過程可以一直不停地持續下去。

此外，如果我們拿 6 位數的循環（6 位數有一具有分支的循環，還有 2 個頂點，其中一個是獨立的，請自行檢查）然後插入 3 和 6，我們可以得到 8 位數的循環：

這個置入過程也可不停地持續下去。

第十四章 歷久彌新的數字

357. 面積詭論

長方形面積 $x(2x+y)$ 減去正方形面積 $(x+y)^2 = x^2-xy-y^2$。根據第 356 題可知，如果 x 和 y 是費布那西數，則上式所得的值為 +1 或一1，如同年輕友人得出的結果。正方形重新組合成長方形時，有時會有少許重疊，有時則會有一點縫隙，這就是面積出現差異的原因。長寬為 13 和 5 的長方形中有一個細長的四邊形「洞」KHEF，其面積恰好就是 1。

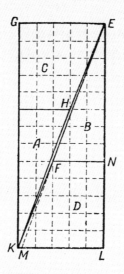

證明：

將△ＥＦＮ的 向下延伸，與 相交於Ｍ。（若ＥＦＫ是直線，則Ｍ將與Ｋ重疊。）

因為△ＥＦＮ與△ＥＭＬ相似，所以邊長比：

$$\frac{ML}{FN} = \frac{EL}{EN}, \text{ or } \frac{ML}{3} = \frac{13}{8}.$$

所以Ｍ與Ｋ不重疊，表示ＥＦＫ和ＥＨＫ並非直線，因此產生了圖中的四邊形洞。

如果要將正方形組合成真正的長方形，必須使 而非 。事實上， 這個方程式只有一個正解：

$$x = \frac{1+\sqrt{5}}{2}\, y.$$

這就是藝術家和建築師格外重視的黃金比例，是不是很神奇呢！

俄國人這樣學數學

莫斯科謎題 359，與戰鬥民族一起鍛鍊數學金頭腦

The Moscow Puzzles: 359 Mathematical Recreations

初版書名　莫斯科謎題 359：跟戰鬥民族一起鍛鍊數學金頭腦
作者　　　波里斯・寇戴明斯基 Boris A. Kordemsky
譯者　　　甘錫安
責任編輯　徐立妍
行銷企劃　李雙如
版面構成　張凱揚

發行人　　王榮文
出版發行　遠流出版事業股份有限公司
地址　　　臺北市南昌路 2 段 81 號 6 樓
客服電話　02-2392-6899
傳真　　　02-2392-6658
郵撥　　　0189456-1
著作權顧問　蕭雄淋律師

2016 年 09 月 01 日 初版一刷
2018 年 09 月 30 日 二版一刷
定價 新台幣 330 元（如有缺頁或破損，請寄回更換）
有著作權 ・ 侵害必究 Printed in Taiwan
ISBN　978-957-32-8368-3
遠流博識網 http://www.ylib.com E-mail: ylib@ylib.com

國家圖書館出版品預行編目 (CIP) 資料

俄國人這樣學數學 : 莫斯科 359, 與戰鬥民族一起鍛鍊數學金頭腦 / 波里斯 . 寇戴明斯基 (Boris A. Kordemsky) 著 ; 甘錫安譯 . -- 二版 . -- 臺北市 : 遠流 , 2018.09
面 ;　公分
譯自 : The Moscow puzzles : 359 mathematical recreations
ISBN 978-957-32-8368-3(平裝)

1. 數學遊戲

997.6　　　　107015642